定格动画设计教程

魏天舒 姜华 编著

苏州大学出版社

图书在版编目(CIP)数据

定格动画设计教程/魏天舒,姜华编著. —苏州：苏州大学出版社,2016.12
动漫艺术基础教程
ISBN 978-7-5672-1937-3

Ⅰ.①定… Ⅱ.①魏… ②姜… Ⅲ.①动画片—制作—教材 Ⅳ.①J954

中国版本图书馆CIP数据核字(2016)第294692号

定格动画设计教程
魏天舒 姜 华 编著
责任编辑 方 圆

苏州大学出版社出版发行
(地址：苏州市十梓街1号 邮编：215006)
苏州市深广印刷有限公司印装
苏州高新区浒关工业园青花路6号2号厂房 邮编：215151

开本 889mm×1 194mm 1/16 印张 10.25 字数 289 千
2017年1月第1版 2017年1月第1次印刷
ISBN 978-7-5672-1937-3 定价：46.00元

苏州大学版图书若有印装错误,本社负责调换
苏州大学出版社营销部 电话：0512-65225020
苏州大学出版社网址 http://www.sudapress.com

出版者的话

苏州大学出版社多年来致力于动漫艺术类教材的出版,陆续出版了动漫类基础教材,经过多次修订重印,在市场上产生了较好的影响。

在此期间,动漫艺术教学发生了很大变化,具体表现在教学理念、教学内容、教学方法等方面,因此,作为动漫类基础教材,也应与时俱进,符合时代要求。为此,我们重新组织编写出版这套"动漫艺术基础教程"丛书。

该套新编教材的编写者大多为高校一线中青年骨干教师,既有丰富的教学经验,又具有创新意识;作品来源广泛,具有代表性和时代感;在结构和体例上更贴近教学实际。

我们希望"动漫艺术基础教程"这套丛书能为动漫艺术基础教学做出贡献。

动漫艺术
基础教程

目 录

第一章 欢迎来到现场 …………… 1
第一节 定格动画起源 ……………………… 1
第二节 定格动画现状 ……………………… 4
第三节 定格动画发展 ……………………… 6

第二章 工具的选择 ……………… 10
第一节 合理的工具配备 …………………… 10
第二节 耗材的选择 ………………………… 19
第三节 数码设备的采购 …………………… 24

第三章 创造世界
——设置角色的人 …………… 39
第一节 角色来源 …………………………… 39
第二节 角色设计 …………………………… 48
第三节 雕塑造型 …………………………… 58

第四章 数字化时代来临 ………… 63
第一节 何为快速成型 ……………………… 63
第二节 如何"批量化"成型 ……………… 67
第三节 技术实现 …………………………… 71

第五章 车间中的秘密
——做像神一样的事 ………… 81
第一节 人员配置 …………………………… 81

第二节 翻模浇注 …………………… 82
第三节 人偶上色 …………………… 92
第四节 服装 ………………………… 98
第五节 毛发 ………………………… 106

第六章 创造世界
——设置场景的人 …………… 111
第一节 场景概念设计和地形地貌的制作
　　　　　　　　　　………………… 111
第二节 植物 ………………………… 117
第三节 建筑 ………………………… 119
第四节 光 …………………………… 121

第七章 故事中的生活元素
——幕后的世界 ……………… 130
第一节 场景类道具 ………………… 130
第二节 角色类道具 ………………… 135

第八章 将要呈现的最终效果
——特效和收尾 ……………… 140
第一节 自然现象 …………………… 144
第二节 虚拟场景 …………………… 151
第三节 光影和校色 ………………… 154

第一章
欢迎来到现场

第一节 定格动画起源

一、欧洲定格动画开端

欧洲是现代艺术形式的发源地，具有深厚的艺术底蕴和前卫的艺术思想，定格动画艺术也毫无意外地起源于欧洲。1896 年，法国的乔治·梅里爱（Georges Melies）经历摄影机故障卡壳时偶然发现了定格动画的原理，即在下一帧拍摄之前停止拍摄，移动或调换拍摄对象。作为一名曾经的魔术师，他很快将这一技术手段运用于自己的魔术电影中，并且受到了观众的热烈欢迎。1899 年，他拍摄的 7 分钟电影《灰姑娘》（Cendrillon）使用了"多幕剧"的手法讲述完整的故事，也是世界上第一部真正意义上的叙事电影（图 1-1-1）。他的得意之作是 1902 年的《月球之旅》（Le voyage dans la lune），运用了大量的定格技巧，火箭一头扎进月球眼睛的

图 1-1-1 《灰姑娘》

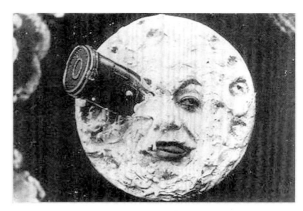

图 1-1-2 《月球之旅》

经典场面就来源于此（图 1-1-2），当时这部电影可以说是风靡全球。当时定格动画作为几乎是唯一的特效手段，梅里爱的创作可以说是引领着科幻、奇幻类电影的发展。但是由于梅里爱晚年将自己的作品全部销毁所以没有可查的资料。定格的第一个可查实例是 1897 年阿尔伯特·E. 史密斯（Albert E. smith）和 J. 斯图尔特（J. Stuart）的《矮胖马戏团》（The Humpty Dumpty Circus）。

就像梅里爱发现定格动画属于偶然，波兰动画大师图拉迪斯洛夫·斯塔列维奇（Ladislaw Starewicz）（图 1-1-3）从事定格事业则是出于无奈。他在 20 世纪初为定格动画开辟一片新天地，将定格动画技术提升到了一个新的层次，其作品对当代定格技术有着深远的影响。拉迪斯洛夫早先是一名昆虫研究学者，在制作博物馆教学视频的时候，苦于无法拍摄鹿角甲虫的夜间搏斗，因为这些甲虫一见到光线就会停止动作。他在看过埃米尔·科尔的《活动火柴》（1908）之后，就兴起了用模型

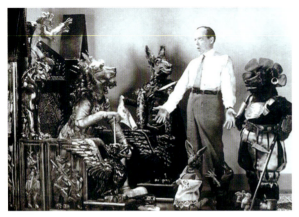

图 1-1-3　拉迪斯洛夫与他的作品

拍摄的念头。于是这部重现甲虫搏斗的科教类视频《鹿角甲虫之战》(Lucanus Cervus,1910),改变了他一生的轨迹。这之后他拍摄了许多定格动画作品,几乎全是以昆虫作为主题,出现了多种昆虫拟人形象。1919年俄国革命之后迁往巴黎,加入了梅里爱的工作室,继续自己的动画拍摄生涯。他在关节动作和定格动画技巧上进行了许多技术革新,他无疑可称为定格动画之父,对后世的影响甚大,蒂姆伯顿的《圣诞夜惊魂》(1993)就是向拉迪斯洛夫的《圣诞夜噩梦》(The Night Before Christmas,1913)的致敬之作。

1925年,德国人洛特·蕾妮格(Lotte Reiniger)制作了现存的最早的动画长篇《阿基米德王子历险记》(图 1-1-4)(Die Abenteuer des Prinzen Achmed)。蕾妮格独特而精致的剪纸动画有一种亚洲皮影的感觉,非常适合描述各种传统的童话故事。她在拍摄中运用了多平面摄影技术,使传统的剪纸更具纵深效果,当不同层的画面以不同速度和间距在镜头前通过时,就能产生这一效果。有时其中一些画面部分会设计成透明的,一边能看到下面一层画面的运动。她的拍摄方法对同一时期的剪纸定格动画拍摄方法影响很大。巴索德·巴特斯克(Berthold Bortosch)跟蕾妮格曾经共事,他的作品就运用了这种方法,不同的是巴索德使用了多层照明技术,打背光,用肥皂模糊层与层之间的玻璃以做出柔光效果,他的画面在层次上更丰富,更具有观赏性。

1930年,法国和俄国共同制作的《狐狸的故事》(又名《狐狸列那》),制作精美,在动作和场景制作上十分精细,和当时的《金刚》比较有过之而无不及。1948年,早期从事玩偶制作的捷克动画大师吉力·唐卡(Jiri Trnka)拍摄了捷克首部动画长篇《皇帝的夜莺》(Cisaruv slavik)上映并获得世界范围内的好评,他就是将玩偶制作技术运用于定格动画的拍摄。1958年,风格化布景下将定格动画与真人演员相结合,充满了维多利亚时期的插图风格,仿佛那时的纸质玩偶剧场,只是多了真人表演。

1960年之后,就出现了比较现代的定格作品。如1969年英国的《太空鼠》(The Clangers)简单而又可爱的编制风格。1975年挪威伊沃·卡布里诺(Ivo Caprino)的《绝壁赛车》具有精心设计的各种细节,动作流畅而生动,是一部难得的佳作。1983年,英国的马克·霍尔(Mark Hall)拍摄的《柳林风声》(The Wind in the Willows)以精致的模型成功地表现出生动的拟人化动物形象。

在这段时期中,定格动画日趋成熟,拍摄方法也逐渐稳定,由于技术限制,作为早期电影特效存在的定格动画技术发展迅猛。欧洲的定格动画在场面调度上比较传统,多为剪纸定格和玩偶定格,是作为新艺术手段的定格动画与传统剪纸艺术和玩偶工艺的结合。在光影的应用上做了很多的实验和拓展,对定格动画技术的整体发展做出了不可磨灭的贡献。定格动画在美洲的发展主要是作为商业大片的特效部分而存在的,在商业应用的背景下得到了大规模的发展。

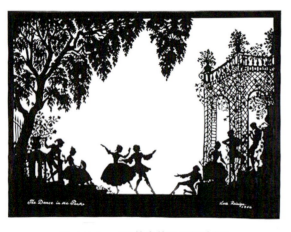

图 1-1-4　《阿基米德王子历险记》

美国《失落的世界》(The Lost World)(1925年)是世界上第一部带有定格动画的电影长篇,其中定格动画部分的制作由威利斯·欧布莱恩(Willis O'Brien)负责。他早年从事漫画和雕塑,还兼职为古生物学家做向导,这些经历对他后来的发展都有所帮助,他应聘加入爱迪生工作室,训练了雷·哈利豪森(Ray Harryhausen)等一批人才。1933年,《金刚》(图1-1-5)上映,票房非常成功。为塑造这一角色,威利斯采用泡沫、橡胶、皮毛、金属骨架等制作了18寸模型,使用微缩模型做背景。片中人类和金刚同时出现的镜头中,威利斯制作了等大的模型。这部电影虽然有不少瑕疵,例如僵硬的动作和模型上的手指印等,但也获得了巨大的成功。

篇,片中所有物体都是用黏土制成,包括天空。但是这样做的缺陷也很明显,在不断更换部件的过程中,极易损坏已做好的黏土造型,所以要一直进行修补和检查。

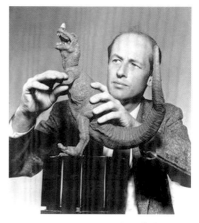

图1-1-6　雷·哈里豪森

这段时期,美国商业动画的发展主要是在电影中的特效场面,并且获得了商业上的巨大成功,对定格动画场面调度设计的商业化和产业化做出了很大贡献。虽然有一些传统技术难以避免的问题,但也对整个定格动画技术的提高做出了努力。

二、亚洲定格动画开端

1827年,日本大藤信郎拍摄了定格剪纸动画《鲸》,手法类似德国的洛塔·妮雷格,但材质上运用的是日本特有的半透明的千代纸,是日本首部获得全球认可的动画。1952年,大藤信郎又把这部得意之作重制为彩色动画。

川本喜八郎是日本木偶定格动画大师,从1950年起从事木偶艺术创作,师从捷克著名木偶动画大师吉力·唐卡(Jiri Trnka)。1953年参与创作了日本第一部木偶动画。其作品融汇东西方风格(图1-1-7),在电影语言运用上具有高超的水平。

中国的定格动画在这段时期也得到了较好的发展,但由于政治形势等原因,形式和题材上都较为单一,多为剪纸动画和木偶动画,取材于传统艺术和民间传说,如《神笔马良》(图1-1-8)、《孔雀公主》等。神笔马良制作于1955年,在国际上获得多项奖项,上海美术电影制片厂出品,靳夕、尤磊导演,是百年中国动画在国际上获奖最多的作品。20世纪80年代,阿凡提的故事也是我国定格动画发展的一个高峰,制作精良,画面丰富,情节紧凑,对白幽默。

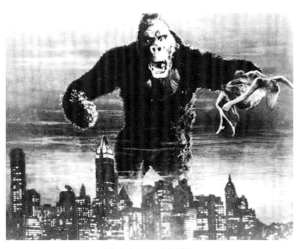

图1-1-5　《金刚》

1952年,加拿大的诺曼·麦克拉伦拍摄了《邻居》(Neighbours),以真人定格的表现手法表现了戏剧的冲突。1953年,雷·哈里豪森(图1-1-6)制作了《原子怪兽》(The Beast From 20,000 Fathoms),获得了票房上巨大成功,也是首部使用Dynamation技术的电影,即通过分割画面的方式结合定格动画与真人表演。这部电影的成功直接带动了怪兽类型片的兴起,哈里豪森自此也成为怪兽动画特效的代名词。他被誉为定格动画之王,模型在他的手上就仿佛拥有了生命。

1985年,美国威尔·文顿(Will Vinton)制作了《马克·吐温历险记》(The Adwentures of Mark Twain),历时三年半,是历史上首部黏土动画长

图 1-1-7　川本喜八郎作品

图 1-1-8　《神笔马良》

在这段时期，亚洲定格动画在比较传统的方式上不断重复并逐渐成熟。由于定格动画技术原理的原因，定格动画的每个动作都是要一次性完成的，对于动作调整要一点一点、一帧一帧地按照真实的表演动作来依次完成，然后通过实际经验和实际模拟情况来计算时间的长短并控制好节奏。由于定格动画创作的特殊性，没有后期来增补帧数的机会，所以每一次拍摄和动作都是独立存在的创作。因为定格动画的特殊性，对于动画师来说要求是非常严格的，因为在创作过程中，有不可避免的不可重复性以及难以复制性。在定格动画的拍摄过程中，超现实主义的影像特色的使用，将没有生命的东西变成了富有生命力的东西，所以定格动画以活灵活现的表达方式将一切从无变到有，从虚变到实。定格动画通过对微缩景观和道具的拍摄，将画面的真实质感和偶形滑稽地拟人化，让人忘记了真实世界的真实感，从而混淆了真实和虚幻。定格动画正是采用这个方式来表达超现实主义影像的特色，从而可以表达出疯狂、奇幻以及黑色幽默，进而造就了定格动画内容题材无与伦比的个性。

第二节　定格动画现状

1986 年英美合作的《鳄鱼之街》(Street of Crocodiles)由奎氏兄弟(The Brothers Quay)导演，从这部动画中明显可以看出东欧超现实主义风格影响浓重，整体氛围阴暗而厚重。

1992 年，英国的《剧本》(Screenplay)（图 1-2-1）由巴里·柏福思(Barry Purves)采用日本歌舞伎风格拍摄，并有其中的旋转舞台设定，其场面调度之严谨令人震惊，画面流畅而充满了浓重的日本风情，不管是动作的严谨还是道具的细致程度都是一流的作品，在初次看到时会给观者以巨大的震撼。

1995 年，阿德曼公司出品了《无敌掌门狗：剃刀边缘》(Wallace and Gromit: a close shave)。阿德曼公司成立于 1972 年，擅长以高质量的动画和精彩的角色塑造讲述充满了英式幽默的有趣故事。

图 1-2-1　《剧本》

2005年,阿德曼公司又推出了《无敌掌门狗:人兔的诅咒》(Wallace and Gromit:Curse of the Were Rabbit)(图1-2-2),其导演尼克·帕克自称是"以黏土动画为素材的电影人"。2012年推出三维粘土动画大片《神奇海盗团》(The Pirates!Band of misfits)(图1-2-3),采用的也是3D快速原型打印技术,用来为角色制作多样的口型,由于题材的原因,该片场景宏大,并且几乎没有重复,在黏土动画之中属于大制作了。

现代欧洲定格动画在商业应用上比较成功的就是阿德曼公司的发展方式,保留英式幽默传统,不断完善已有的场面调度技巧,结合数字技术。其他国家则或多或少在定格短篇艺术上进行着试验和探索。

一、现代定格动画中的场面调度应用方式

1988年,美国的布鲁斯·比克福德(Bruce Bickford)创作了电影《普罗米修斯花园》(Promethwes Garden),布鲁斯是一名边缘人物,一名地下艺术家。这部电影风格独特,以普罗米修斯黏土造人为灵感,以一种生动而怪诞的画面风格讲述了一个几乎没有真正剧情发展的故事,不失为一种奇特的边缘风格的尝试。

1993年,由蒂姆·伯顿(Tim Burton)编剧,亨利·赛力克(Henry Seilck)导演的《圣诞夜惊魂》(The Nightmare Before Christmas)(图1-2-4)上映,获得了当年的奥斯卡提名,但惜败于侏罗纪公园中"恐龙"的创造者。该剧以怪诞的幽默和独特的

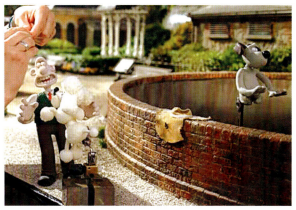

图1-2-2 《无敌掌门狗:人兔的诅咒》

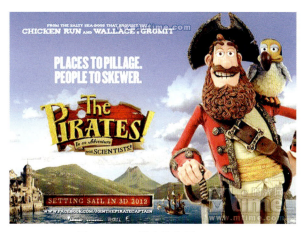

图1-2-3 《神奇海盗团》

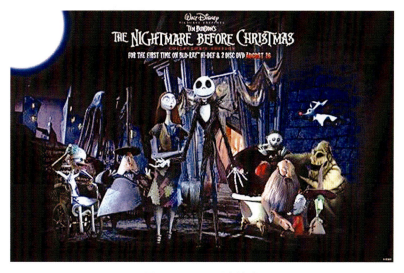

图1-2-4 《圣诞夜惊魂》

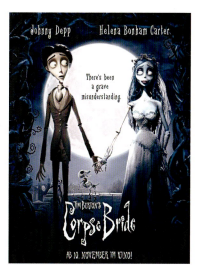

图1-2-5 《僵尸新娘》

风格而闻名,其中在整个场景中,灯光对于整体氛围的塑造有功不可没的重要作用。在美术设计上,整体的人物造型、服装、道具,都令人印象深刻。之后,在2005年,蒂姆伯顿作为导演拍摄了《僵尸新娘》(Corpse Bride)(图1-2-5),也是以其独特的美术风格获得了观众的认同和追捧。整个画面充满了哀伤而又美丽的氛围,由于技术发展,在画面上明显更加精致,这部影片在整体色调把握上非常成功。而且这部电影由莱卡娱乐公司(Laika Entertainment Company)出品,这家公司致力于定格动画和前沿数字技术的结合。之后这家公司出品了《鬼妈妈》(Coraline),导演是《圣诞夜惊魂》的导演亨利·赛力克。在《鬼妈妈》中也采用了3D打印技术,这部电影投入巨大,同时有450名工作人员参与其中。其中有许多巨大的梦幻场景,十分考验导演的整体把握能力和工作人员的工作能力,运用了非常多的微型镜头轨道。之后莱卡公司又推出了《通灵男孩诺曼》(Para Norman),是目前定格动画技术运用的前沿作品。

美国华纳公司(Cartoon Network)的系列宣传片用的都是非常可爱又有趣的黏土动画系列,角色设计怪异而可爱,有许多特别的画面特效,动态夸张,设计点都很疯狂,令人印象深刻,画面上的节奏把握也十分成功。作为宣传作用来讲,无疑是相当成功的。现代美国的定格动画依旧是在商业性上十分成功,其场面调度技法随着技术的发展而发展,走在艺术表现与技术发展相结合的时代的前沿。在这一方面,引领着定格动画行业的前进方向。

90年代以后,中国定格动画拍摄走向没落,几乎没有什么商业上获得成功的作品,只有各大艺术院校的毕业生还在继续这一动画形式。

而在日本,定格动画的应用不再属于大规模的影院动画拍摄,而主要应用于种种广告、MV的拍摄。定格动画手法在这些商业短篇应用中十分常见,形式也极其多样,有剪纸、实拍、黏土、布偶、泥偶、木偶、真人定格等发展趋势,尤其是面向妇幼方向的广告作品,在食物和女性用品上的应用尤为多见。日本的商业定格广告动画一般来讲倾向于色彩丰富、造型活泼的影像风格(图1-2-6),

图1-2-6 日本的定格动画风格

这样的画面形式似乎非常符合日本主流消费者的审美情趣。在日本的服装等广告中也常常会有节奏奇异的真人定格广告出现,在日本这样热衷于品牌包装设计的国家,对于多样化艺术形式的广泛应用也是非常正常的,也让人感受到在日本艺术的活跃程度。由于日本定格动画类型广泛,也发展出了多样的场面调度形式。由于其广告业竞争激烈,不断推陈出新,日本民众对于各式广告的艺术形式接受度也非常高,有一个长镜头到底通过场景变换表现情节的MV定格动画,也有画面切换快速实验性极强的商业广告。

现代亚洲动画中没有强有力的大型定格动画公司进行影院级别的定格动画的拍摄,但作为一种接受性很高的商业运作艺术形式,已发展出许多不同的场面调度方式。

第三节
定格动画发展

一、国外

定格动画在电影行业曾有辉煌的历史,许多著名的怪物及特效场景等都由定格动画实现,诞生了如雷·哈里豪森这样的特效大师,同时也有蒂姆·波顿这样的影坛怪杰将定格动画电影带到了一个新的高度。电脑三维动画的出现让定格动画

电影逐渐淡出人们的视线，然而仍然有一些定格动画电影出现在银幕上并赢得好评，如《僵尸新娘》《小鸡快跑》《超级掌门狗系列》等。

近年来，定格动画在欧美电影行业又有复苏迹象，特别是2009年2月美国LAIKA公司推出的定格动画电影《鬼妈妈》(Coraline)，更是让定格动画上升到了一个新的高度，手工制作和电脑CG达到完美结合。

二、国内

谈到我国的定格动画，就不得不提到万古蟾、靳夕、虞哲光、胡进庆、方润南、曲建方等老一辈艺术家。那段时期的动画前辈用他们的智慧与坚持，将欧洲先进的拍摄技术带回国内，创作了大批带有强烈民族特征的艺术作品，可谓百花齐放、各领千秋，如令人难忘的动画片《猪八戒吃西瓜》《渔童》《狐狸打猎人》《阿凡提》《葫芦兄弟》《曹冲称象》等。或许是受限于时代背景，这些作品在主题内容、思想高度上多少有一些狭隘和局限性，但就其艺术审美及制作的技术水准而言，在当时，已经达到了世界动画创作的先进水平并独树一帜。这些动画作品中木偶设计和剪纸造型来源于我国民族民间美术的独特风格，制作精巧、细致、活泼、生动，彰显着中华民族民间工艺美术的博大精深。我国的作品给外国观众留下了极其深刻的印象，中国定格动画作品以其独有的艺术魅力在国内外动画节上屡获殊荣，奠定了早期"中国动画学派"在世界动画领域的地位。因此，客观来说，在我国动画历史发展历程中，这种以民间工艺美术为特征、逐格拍摄技术为主要表现手段的定格动画与手绘动画一样，是20世纪国产动画创作的最主要表现类型，影响深远。21世纪以来，经过十几年的历练，国产动画通过对国外优秀动画的移植，影视作品由最初的定位低幼、故事老套、画面粗制滥造转变为画面精美、故事新奇、受众定位多元等。打造了如"喜羊羊"、"灰太狼"、"光头强"等多个知名品牌，市场影响非常广，国产动画的大发展培育了定格动画"复苏"的土壤，定格动画重新迎来新的发展机遇。

国内外动画领域只有定格动画的发展差别较小，因为国外也是最近几年才进行数字化定格拍摄的升级，如果国内能在定格动画数字化进程中抓紧研发，有可能在定格动画技术领域完成一次成功的弯道超车。

例如在2012年的定格动画电影《通灵男孩诺曼》(Para Norman)（图1-3-1）中，三维打印技术的运用避免了制作工艺上的瑕疵，保证了人物造型的精准，而且其造型设计和运用的材质使画面的质感丰富而又充满了动画的夸张意味。在诺漫的制作过程中，剧组对于所有的人物面部进行了三维制作，然后连同颜色三维打印，人物嘴型可替换，拍摄完成后由工作人员修去接缝，使整个人物看起来浑然一体而又灵活自然，人物制作十分精细。平均每个人偶有25厘米高，场景也根据同比例制作，大小适中，非常方便工作人员替换和调整，服装和毛发材质上也做了很多相应的调整。整个剧组对于定格画面的追求十分狂热，许多令观众认为是三维特效制作的画面中，剧组为了人物之间动态的统一和连贯性，将鬼魂效果的人物也用三维打印制作再后期转化为鬼魂的半透明自发光效果，让人不得不赞叹这个团队对于画面的严谨态度。在整个道具的设计上非常让人惊喜，主角诺曼是一个喜欢恐怖片的有点自闭的小男孩，由于他对僵尸电影的热爱，他的牙刷、拖鞋、背包上全都有僵尸形象，所有的道具都制作得十分精细而可爱，非常符合整个电影的风格，虽然是鬼怪的题材，但大家其实都是一样的灵魂，世界总归有善

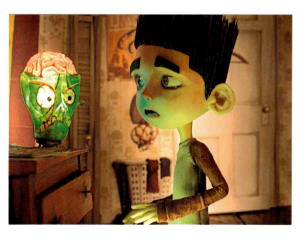

图1-3-1 《通灵男孩诺曼》

意。整个电影从前期设计制作、灯光、道具和角色服装上都十分值得学习，尤其是诺曼剧组对于定格动画严谨的态度。所以在现今的市场环境下，定格动画必须做到在保留质感的同时尽可能提高对画面的不懈追求。

定格动画作为动画艺术的一种，对于艺术感染力的不懈追求始终是其内核。在商业动画发展如火如荼的同时，定格动画作为艺术动画的一种，以其相对的易操作性拥有广泛的支持者。而短篇动画尤其以其简易制作的优势，成为动画艺术性试验的最好方式。除了像上文提到的商业定格动画的发展之外，定格动画作为艺术动画短篇常见的手法也应该在艺术感染力上有更高的追求。在数字艺术发展迅速的技术条件下，定格动画的魅力在于成本的低廉和真实的效果，以及一些偶发性的特殊效果。除了传统的叙事性定格短篇之外，定格艺术短篇动画的方向愈加向赋予日常物品不同意义的方向发展。如2012年的《鳄梨色拉》(Fresh Guacamole)(图1-3-2)，导演PES厨师出身，手法娴熟，对于日常物品应用熟练。之前的作品如2008年的《西部意大利面》(Western Spaghetti)以及2003的《屋顶偷情记》(Roof Sex)等，一直致力于赋予日常物体人格，或者赋予物品截然相反的意义。有些评论认为他受尚·史云梅耶影响甚深，其实他把握了试验动画的精神，将动画运用于一切，动画就是利用不同的媒体介质和时空关键创作出来的影像。这些试验动画比较注重动态和物品的生命力的表现，在场面调度上注重物质元素的把握，在光影上要求比较弱。总的来说，艺术动画的场面调度较为自由或者较为独特，过快的镜头切换或者镜头焦距不合常理的飞速变化都变得可以接受，总之是对于一切镜头语言的试验和创新。电影的技术和艺术经过近百年的发展，观众们的接受范围明显更加宽阔，早期电影镜头比起今日的显得十分平静而缓和，现在许多电影中运用的快速镜头和场面转换手段都非常快速和激烈，镜头语言在百年的发展中出现了更多的镜头语言和衔接方式。

在定格试验动画中，也应该通过场面调度应用的变化、对日常生活的观察、对器材的试验摸索出更多的影视画面语言。

数字技术在现代影视作品中已经是不可避免、不可分割的一部分，可以预见的是，数字技术的发展是十分光明的，在较短的时间内，数字技术的发展将带领影像技术的发展。在这样的环境下，虽然数字技术的优势是如此明显，但也并不意味着定格动画的没落，新技术的发展将是传统艺术革新和焕发生命的机会。

数字技术让制作者能够精确地进行前期设计的规划，当前期设计人员定好设计图，描绘出导演需要的效果时，技术人员可以运用数字手段在三维软件中模拟现场环境，计算好需要的镜头、景深、实际距离、灯光方向和打光方式，然后结合实际情况进行调整。在制作和拍摄时有了精确而切实的依据，可节约许多尝试的时间和精力，能够大大提高定格动画制作工作效率。而且三维模拟成功之后再通过三维打印技术制模，就能达到材料质感和形态准确的双赢，同时能够提升制作的效率，例如在多样的道具制作之中，免去了制作者的重复劳动。

定格动画应随着时代的发展而发展，市场和观

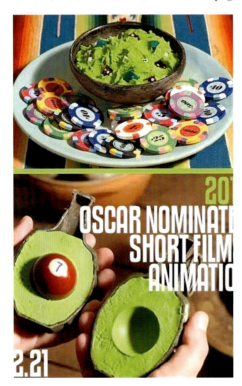

图1-3-2 《鳄梨色拉》

众需要具有独创性和视觉冲击力的作品,需要有直达内心的美好的情感体验。一个好的作品必须有一个好的场面调度,它是最终效果呈现的基石,场面调度是系统性的,我们在逐个研究的同时,注意到它们连接和配合的方式,这是一门变化无穷而又趣味横生的艺术。只有意识到场面调度无穷的可能性,才能挖掘其中潜在的深刻的叙事作用。

作 业

- 整理亚洲、欧洲、北美地区获奖定格动画片,比较它们的异同。

思考题

- 一、如何理解欧洲是现代艺术形式的发源地?
- 二、定格动画的发展受到哪些方面的制约?
- 三、哪些条件是定格动画重新回到人们视线中所不可或缺的?

第二章
工具的选择

第一节　合理的工具配备

还记得获 2010 年第 82 届奥斯卡优秀动画片奖提名的《鬼妈妈》和《了不起的狐狸爸爸》吗？这两部定格动画片的出现，让我们看到了定格动画的新希望。定格动画起源于西方国家，从最初的米老鼠和蓝精灵的卡通形象到后来的《金刚》将定格动画推上了大荧幕，定格动画充分地发挥了人们想象的能力。在后来的很多电影中都有定格动画的身影，比如《星球大战》和《帝国反击战》等。在 20 世纪 80 年代末期，电脑技术的发展让定格动画得到了飞跃发展。定格动画拍摄过程中使用的材料种类繁多，但是基本工具的使用是每一个定格动画人需要掌握的必要技能。

在定格动画的拍摄过程中，合手的工具配备是必不可少的，所以本章列出了定格动画拍摄过程中不可或缺的工具，用好了这些工具，在定格动画的拍摄过程中会轻松很多。

在使用油泥的时候，雕刻刀是必不可少的工具之一。在雕刻刀的选择过程中，可以根据个人不同的使用习惯去选择。雕刻刀通常有锯齿刮刀、双头刮刀、大中钢丝刀、小钢丝刀（用来雕细节）、舌形刀（有不同大小和弧度的刀头，压、刮都可以）、压平刀、锥形刀、切割刀等。可以用来操作刮、碾、切等工作。在雕刻刀材质的选择上，有木质、钢质、塑料等，可根据自己的喜好和使用习惯来选择不同的雕刻刀（图 2-1-1）。

在制作人偶的时候，造型制作转盘的使用，可大大方便制作，使制作过程更加便捷，它可轻松地改变和移动人偶的方向，是人偶制作必不可少的工具。可根据自己需要选择不同的尺寸（图2-1-2）。

做定格人偶造型的所有钳子中，最常用的是两把：尖嘴平口无齿钳（弯曲折叠金属丝用）和斜口钳（剪断金属丝用）（图 2-1-3）。

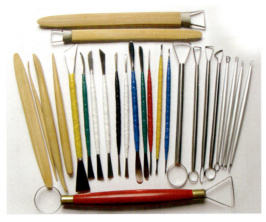

图 2-1-1　雕刻刀

图 2-1-2　造型制作转盘

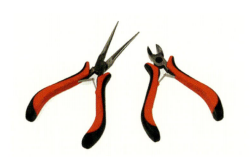

图 2-1-3　尖嘴平口无齿钳(弯曲折叠金属丝用)和斜口钳(剪断金属丝用)

工作台可以旋转45°，可进行斜角切割。夹具可将工件牢固准确地固定住(带V槽，适用于圆形工件)。钳宽27mm最大可夹持直径20mm的工件。最大切割深度13mm。另有附加槽用于夹紧模型轨道，最多可到H0刻度处。长度导板最长可达140mm。

配合卓越的精密工具，工作台配备了加强型地板，工作面经过机加工研磨，带T槽，防锈，主轴由传送皮带和3级滑轮驱动，可使扭矩在最小速度下增大6倍(图2-1-4)。包含5片尺寸50×1×10mm切割片可以切割金属，有色金属以及木材和塑料棒(图2-1-5)。

图 2-1-4　台式立钻床 TBH NO28124

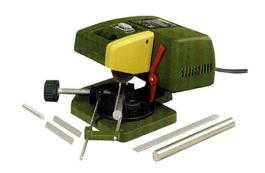

图 2-1-5　微型切断机

T型握把六角扳手1支；粗齿及细齿锯条各5条(图2-1-6)。

图 2-1-6　台式曲线锯机雕花电动工具

本机对聚苯乙烯塑料及热塑料物料进行切割，也可使用模板或轮廓图进行切割。本机的双绕组变压器及2级绝缘设施确保切割机绝对安全。切割机工作电源为10V，1A，带有390×280mm工作台的大底座可确保工件平滑便捷地移动。印制上去的网格和量角器可方便划分及切割。坚固的铝制横杆深350mm，高140mm。固定器及金属丝卷盘(配有长30mm，直径0.2mm的金属丝)可沿横杆移动以完成斜角切割。有一盏发光指示灯指示运行状态并防止烧伤手指(在1秒内，用于切割的电热丝将被加热到最高温度)。

注意：要选择正确的加热温度必须充分考虑物料及其厚度，这点要依靠经验来操作。使用较小的切割力及较低的温度可切割出较佳的工件。

技术数据：220—240V，50/60Hz。变压器最大出力10V，1.0A。直径为0.2mm的电热丝的温度可在100°到200°的范围内进行调节。重量约为3kg，2级绝缘(图2-1-7)。

图 2-1-7　微型电热丝泡沫切割机

用于玩具房屋项目等，比如盘子、杯子、碟子、罐子、瓶子、柱子、模型铁路，包括电杆和信号和水桶、玩具娃娃和木偶以及各种需车圆形的木制品(图2-1-8)。

图 2-1-8　微型木工车床

图 2-1-9　电动工具木工台锯

需要配变压器使用：电压：120V；转数：10000/min(RPM)；深度：最大3.2mm；厚度：15cm；宽度：330mm；净重：42kg；15A，10000 转/分的高功率马达可切割更深更大的硬木；3 刀头刨刀每英寸刨削 96 次，刨削精度最高的压刨之一。两速度齿轮箱允许用户更改进给速度，每英寸刨削次数从 96—197 次可调；风扇辅助刨屑排泄系统快速排出刨屑，铸铝底座强度两倍于普通底座；自动四支柱支架锁操作时稳固，不会造成卡塞，不许人为调整。切削厚度指示和厚度指示可进行精确刨削，塔形深度止动器可快速调整到常用刨削深度（图 2-1-9、图 2-1-10）。

产品特点：1000W 的超大功率 0—2800spm 转速，保证快速切割；行程长度为 28mm，具有优异的切削性能；理想的底板设计，可视性好和利

图 2-1-10　压刨机

于全面进刀；全绝缘金属齿轮箱，带有防震软手柄橡胶罩；专利保护的 4 向刀片设计，允许在有限区域内切割；滚珠轴承设计，延长使用寿命；无匙快换刀片设计，更加便捷；碳刷盖设计，更换碳刷更加方便快捷。

产品规格：功率输入 1000W；空载转速 0—2800spm；行程长度 28mm；最大切削能力（木头）280mm；最大切削能力（钢截面和管道）100mm；最大切削能力（PVC）130mm；重量 3.5kg；长 435mm，高 178mm。

标准附件：2 个专业的双金属刀片，重型工具箱（图 2-1-11—图 2-1-13）。

标准配件：护罩、扳手、侧把手、砂轮片、法兰（图 2-1-14）。

图 2-1-11　重型手电钻专业电钻套装

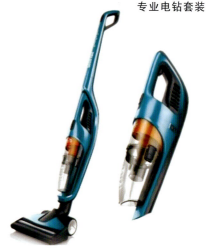

图 2-1-12　家用充电插电干湿两用无线吸尘器

图 2-1-13　重型高效往复锯

图 2-1-14　角磨机

本机轻巧紧凑，使用舒适，功能齐全；拥有 550W 马达，性能卓越，经久耐用；具有 3 档跳刀控制,可调节锯割的强度与平滑速度；调速盘和扳机式开关，便于控制；已获得专利的防片夹子设计，使用方便，切割准确；无钥换刀系统方便快捷；一体吹屑器使得锯割区域一目了然(图 2-1-15)。

图 2-1-15　紧凑型曲线锯

本机可进行大尺寸的深度调节旋钮，提供了最佳可视度，最大刨削深度可调节至 1.5mm；人体工学手柄设计,操作更舒适,减少操作疲劳；出色的性能及寿命，大功率马达提供最大动力以及耐久性；使用刀片更换系统，高速钢级别刀片，带有刀片快速深度调节；296mm 长底座，提供平稳刨削体验，有效地减弱了工作中的振动(图 2-1-16)。

图 2-1-16　便携式电刨

本机器可在混凝土、砖墙及石材上进行震动钻作业。另外也可以在木材、金属、陶质材料及塑胶上钻孔(无震动功能之正常钻)；配备了电子调速装置和正/逆转开关之机器，也可转入/出螺丝或钻螺纹；配备了凿削功能的机型，可进行凿打作业。疾速钻孔，轻松穿越，适合日常使用，配有快速更换夹头的强劲多功能设备。钻孔速率领跑 2kg 级别电锤；可在四坑系统和快速更换夹头之间进行免工具速换；具有回转止动功能，可用于削凿；滚珠垫环可防止电缆断裂；在主手柄和辅助手柄上配有软握把，便于牢固抓握(图 2-1-17—图 2-1-20)。

一套有 200 个配件适合电磨机、吊磨机使用；里面配件轴的直径是 3.17mm。

容量：20L；输入功率：1.1kW；电压：220V、50Hz；搅拌轴转速：360/166/100RPM。

外形尺寸：77×55×42cm；功能：搅拌、打蛋、和面；重量：80kg。

图 2-1-17　电动缝纫机

图 2-1-18　修边机　雕刻机

图 2-1-19　重型砂磨机

图 2-1-20　冲击钻

图 2-1-21 锁边机

图 2-1-22 电磨铣刀切割锯片研磨抛光打磨模块套装

图 2-1-23 手持式 18V 充电直钉枪 18V P320 锂电 钉枪

图 2-1-24 搅拌机多功能打蛋器、和面机、打蛋机

图 2-1-25 真空除泡机、树脂脱泡机、AB 胶水消泡机、环氧树脂除泡机抽真空机

图 2-1-26 拓为格抽屉式零件整理盒

图 2-1-27 拓为格抽屉式零件整理盒

图 2-1-28 铁皮周转箱/铁制工具箱/铁箱/铁皮箱

图2-1-29　大号塑料收纳箱透明带盖有滑轮2825

图2-1-30　晟昂SA-GJ02挂板工具架物料架及挂钩类

图2-1-31　易存仓储货架

图2-1-32　家用五金工具39件套装

图2-1-33　71件家用带冲击电钻工具组合套装

图2-1-34　高精密模型镊子　不锈钢直头

图2-1-35　高精密模型镊子不锈钢弯头

图2-1-36　模型工具　美工刀　大号

图2-1-37　模型切割垫A4

图2-1-38　高精密模型镊子碳素平头

图 2-1-39　样品瓶 200ml　　　图 2-1-40　玻璃巴氏移液管 15cm　　　图 2-1-41　猪鬃毛刷

图 2-1-42　500ml 塑料离心瓶　　　图 2-1-43　铝箔纸　　　图 2-1-44　塑料烧杯 50ml

图 2-1-45　塑料量杯 500ml　　　图 2-1-46　烘焙秤　高精度 0.1g　　　图 2-1-47　双面刻度钢卷尺 7.5m×25mm

图 2-1-48　50cm 钢尺　　　图 2-1-49　丁字尺 100cm　　　图 2-1-50　PP 材料塑料盆

图 2-1-51 不锈钢高级面粉筛 6 件套装

图 2-1-52 耐高温手套 大号

图 2-1-53 耐高温手套

图 2-1-54 10 寸加厚不锈钢冰铲

图 2-1-55 不锈钢漏网筛 16cm

图 2-1-56 塑胶牛油刮板中号

图 2-1-57 天然马毛 化妆刷套装化妆刷套刷

图 2-1-58 圆峰猪鬃套装笔

图 2-1-59 优质尼龙毛板刷 套装

图 2-1-60 尼龙水彩笔

图 2-1-61 高级 喷笔

图 2-1-62 调色棒

图 2-1-63　调色皿

图 2-1-64　模型油漆收纳存放盒

图 2-1-65　5 支装调漆用胶滴管(带刻度)

图 2-1-66　田宫 10ml 备用油漆瓶　圆形空瓶

图 2-1-67　模型　制作上色夹

图 2-1-68　雕刻刀组套　手工模型精密工具笔刀组合套装

图 2-1-69　德国优质精钢雕塑工具套装

第二节 耗材的选择

一部定格动画的完成，从最初的筹备工作到最终的拍摄完成，离不开各种各样的工具。然而选择得心应手的工具又是一件不容易的事情。定格动画的历史源远流长，甚至比传统的手绘动画历史更长。定格动画是通过对拍摄对象的逐格拍摄之后的连续放映从而形成的一种神奇的动画放映方式。拍摄的对象通常都是由黏土、木头和混合材料制作而成。但是从最初的制作到最终的完成，需要的却不仅仅是黏土、木头等材料，在确定被拍摄物体对象之前，需要准备好一系列材料。

在确定被拍摄对象之后，需要确定拍摄过程中使用的工具，但是在之前需要做的是手工制作的部分。在手工制作部分，材料的选择非常重要，材料的优劣关系到后面的拍摄是否能够顺利进行、人偶的保存周期到底有多长。所以，手工制作的部分非常重要。人偶制作最基本的材料是油泥。在选择油泥的时候，可以根据需要去选择不同种类和不同价位的油泥，在通常情况下，有以下几种油泥可供选择。第一种就是工业黏土，以滑石粉为主要原料，添加了30%的柔性黏结剂，10%的固性黏合剂，也就是我们通常所说的石蜡和凡士林。第二种油泥是由蜡、硫磺、灰、油脂、树脂、颜料混合而成。第三种油泥是建筑使用油泥，由黏土和桐油等混合而成。不同种类的油泥具有不一样的物理和化学特性，其稳定性也有不同。在制作人偶的时候我们通常选用工业油泥，油泥在正常温度下质地坚硬细腻，可以进行雕塑活动。油泥对温度非常敏感，根据温度的变化可以修改塑形（图2-2-1）。

在制作定格动画人偶的时候，通常会选择精雕油泥，而不是中硬油泥。中硬油泥比较适合初学者，其稳定性不如精雕油泥。

图2-2-1

接下来要说的是在人偶制作过程中必不可少的骨架（图2-2-2）。骨架是人偶不可缺少的部分，骨架的大小关系到整个人偶的大小，骨架的好坏关系到后期拍摄。一个好的骨架离不开优质的材料和精细的做工。在制作人偶骨架的时候，通常会用到以下这些工具：软铝丝，一般用于制作身体的骨骼部分，根据人物角色的高度

图2-2-2

拧成二到四股使用。在制作人偶的过程中，可以根据人偶的大小选择不同直径的软铝丝，通常有五种规格：直径2.0mm的，适合30cm以上的大型人偶骨架制作；直径1.6mm的适合20cm以上的较高人偶骨架制作；直径1.2mm的，适合10cm~20cm高的骨架；直径1.0mm的为常用规格；直径0.8mm的较细，适合人偶骨架和雕塑骨架上的手脚部分骨架的制作。

橡皮膏、胶布，用于黏土类人偶制作中，包裹在铝丝骨架上。其优点是为布质，包在铝丝骨架上可以增加铝丝的柔韧性和耐用性，增加骨架的体积，节省黏土的使用量，还可以使黏土更好地附着在骨架上。

速成钢，在人偶制作的时候是必不可少的材料。在人偶制作时，将速成钢使用于人偶关节胸腔等处，可起到稳定作用，加强人偶的结构和稳定性。

图2-2-3

骨架接口用方铜管，常用在需要拆卸的手腕、脚腕和胳膊关节处，便于局部铝丝坏损后拆换，一般需要4mm和5mm两种规格铜管截成小段插接配合使用，可以用锯条截成需要的尺寸（图2-2-3—图2-2-20）。

图 2-2-4　镀黑铝丝 3mm 500g；镀黑铝丝 2mm 500g；镀黑铝丝 1.5mm 500g；镀黑铝丝 1mm 500g

图 2-2-5　模型制作木块天然实木轻木

图 2-2-6　黄石膏粉

图 2-2-7　藻酸盐印模粉

图 2-2-8　日本 PADICO 石粉土

图 2-2-9　PADICO(柏蒂格)黏土 Modena　半透明 250

图 2-2-10　Newplast 进口定格动画黏土(500g)

图 2-2-11　PADICO Hearty Soft 超轻黏土　白色

图 2-2-12　酒精喷灯　　　图 2-2-13　Scola–colourclay 英国手工泥　油泥　　　图 2-2-14　Mirror glaze 脱模蜡

图 2-2-15　温莎牛顿水彩颜料 12 色套装水彩画颜料　　　图 2-2-16　台湾雄狮 60 色软式粉彩棒　　　图 2-2-17　马蒂斯丙烯颜料

图 2-2-18　TAMIYA 田宫（87151）浓缩型模型光泽抛光液/光泽清漆 10mL　　　图 2-2-19　模型漆 TAMIYA 田宫水性　　　图 2-2-20　美国普施速成钢

专业影视特效化妆材料：酒精油彩液体、喷笔、硅胶、发泡乳胶、外上色颜料（图 2-2-21—图 2-2-50）。

图 2-2-21　　　图 2-2-22　GM FOAM LATEX 美国进口特效化妆材料 发泡乳胶套装　　　图 2-2-23　模具硅胶矽利康固化水 100mL

图 2-2-24　DIY 模型硅胶 矽利康 手办模具胶 1kg 乳白色

图 2-2-25　e-son AB 树脂 8015(透明)2kg 装

图 2-2-26　e-son AB 树脂 8014(纯白)2kg 装

图 2-2-27　睫毛条—黑棕 2 色可选

图 2-2-28　眼眼珠 6mm 整眼 12mm

图 2-2-29　玻璃眼珠 8mm

图 2-2-30　眼珠 10mm

图 2-2-31　德国辉柏嘉黏土 75G 万能黏土 TACK-IT

图 2-2-32　郡士模型专用胶水 模型胶水　(25mL) MC124

图 2-2-33　模型胶水　UHU 胶水 33ML　　　图 2-2-34　特级浓缩乳白胶 100mL 分装　　　图 2-2-35　得力泡棉双面胶 24mm 5 码

图 2-2-37　7MM 胶条（7mm×20cm）

图 2-2-39　3M 6001CN 防毒面具滤毒盒

图 2-2-36　502 强力胶水 deli 得力 8 克装　　　图 2-2-38　3M 6200 防毒面具

图 2-2-40　3M 1621 防尘/防化护目镜

图 2-2-41　3M 舒适型防滑耐磨手套　　　图 2-2-42　代尔塔 卫生薄膜透明一次性防护手套 201371(100 只装)　　　图 2-2-43　草粉带孔径海绵树粉约 30g 20 种颜色选择

图 2-2-44　模型小树

图 2-2-45　成品树　树干　梧桐树

图 2-2-46　模型 AAA 级桐木条各型号

图 2-2-47　场景改造件
落叶、树叶 20g

图 2-2-48　模型植物
改造件　干枝、干花(多种)

图 2-2-49　场景改造件
各种碎石子

图 2-2-50　场景材料
造雪材料　小苏打
200g/袋

第三节　数码设备的采购

灯光拍摄辅助零用器材(图 2-3-1—2-3-30)：《通灵男孩诺曼》所使用的是一款定格动画实验室的系统。它能够很容易从一个地方旋转到另一个地方,且保证位移精准度高。包含一个 Octodrive,这是一个带有 8 个机架悬挂式的电机驱动盒和 Dragon Frame16 通道控制器的 DMC16。长臂在拍摄时自由移动。此外,设计让布线非常容易且稳定,在保证流线型外观的同时,也保护了线缆的寿命(图 2-3-31)。

图 2-3-1　曼富图专业云台

图 2-3-2　曼富图三脚架

图 2-3-3　3D 立体云台(进口)

图 2-3-4　Stop motion pro 套装　　图 2-3-5　佳能 EOS–1D X　　图 2-3-6　5D Mark III

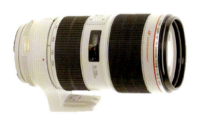

图 2-3-7　外接电源适配器　　图 2-3-8　佳能 EF 16–35MM f/2.8L II USM　　图 2-3-9　佳能 EF 70–200MM f/2.8L IS II USM

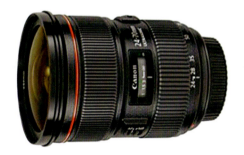
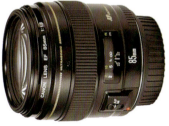
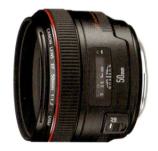

图 2-3-10　EF 24–70MM f/2.8L II USM　　图 2-3-11　EF 85MM f/1.8 USM　　图 2-3-12　佳能 EF 50MM f/1.2L USM

图 2-3-13　UV 镜+tf 存储卡+清洗,线材　　图 2-3-14　　图 2-3-15

图 2-3-16

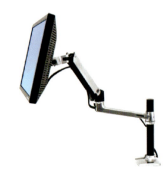
图 2-3-17　dell PC+lx 台式 lcd 支臂

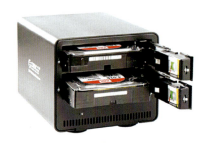
图 2-3-18　双组硬盘塔

图 2-3-19　移动拍摄台

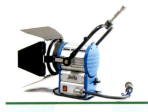

图 2-3-20　HMI 阿莱型 575W 镝灯含 575/1200 两用

图 2-3-21　HMI 阿莱型镝灯 HMI 1200W 改进版紧凑型镝灯

图 2-3-23　富图斯 LED98A 摄影/摄像补光

图 2-3-24　JIETU 捷图专业摄影灯具、钨丝聚光灯

图 2-3-25　LED500AS 摄影灯 无极调光　色温可变

图 2-3-26　LED 面光灯 LED1800A 专业摄像灯/平板影视/周边器材/LED 演播室灯光

图 2-3-27　相机补光灯 LED 眼神灯补光灯摄影灯

图 2-3-28　LED 灯 3200K–5600K　面光灯

摄流程完全是围绕着麦洛设备的可用性展开,因为这些设备具有灵活性。其余的运动控制设备没法像麦洛的设备那样在运动时兼顾每个方面,MRMC 的设备在一年半的时间里完美地完成了拍摄的工作。

VFX 的 Rob Delicata 说:"购买 Ulti-Head 本是客户对我们的要求,客户想要一个更便捷、小型且性价比更高的 Moco 解决方案。我们主要就是这样看待这个刚购买的设备,可以用在被限制的和低成本的项目,或者一些空间和地理位置比较麻烦的项目中。Ulti-Head 同时也支持使用独立运动控制,用于只有平移、倾斜、聚焦和变焦都需要起重机或三脚架的工作。而且,它还能被安装到我们的小钻及系统,支持我们提供的轨道轴。我们感到我们不仅仅是投资了一个新的成功的 MRMC 设备,它更是为我们持续增长的需求提供了一个完美的解决方案。"(图 2-3-32)

图 2-3-29　新帝 cintiq 24hd

图 2-3-30　wacom 影托 5

图 2-3-31

图 2-3-32

Ulti-Head 现在不仅可以作为完整的运动控制头,还可作为独立的远程重复头且不需要 Flair 软件。只需将 Ulti-Head 和最新开发的 MSA-20 手轮连接在一起,使头部可完全独立于任何 PC 和软件操作,也就是说,只要简单地插上手轮就可以使用了。这意味着,Ulti-Head 支持在没有 Flair 软件、电子设备协助或者电脑的情况下使用。它是一个完全直观的,可以由任何一个毫无经验的人在几分钟内就能上手的系统。

在《超级无敌掌门狗:人兔的诅咒》中,Aard-man 凭此获得了奥斯卡最佳动画长片,主创透露这部动画是完全由运动控制设备拍摄而成的(35 个装置中有 28 个是运动控制装置)。Aardman 用了 3 架麦洛运动控制平台和 8 个跳绳单位。拍

圆弧运动控制(Arc Motion Control)是重型专业级的为制作定格电影而设计的运动控制设备。它们的产品线性滑块,可以平移、倾斜、卷头、对焦马达,其主打产品是 Volo 运动控制起重机。Volo 是轨道／吊杆／摆动运动控制的起重机。

上海如涂艺术设计有限公司集漫画、定格动画、影视制作为主体，同时开发各种影视动画的设备和教学培训，所有设备拥有专利和独立研发部门（图2-3-33）。

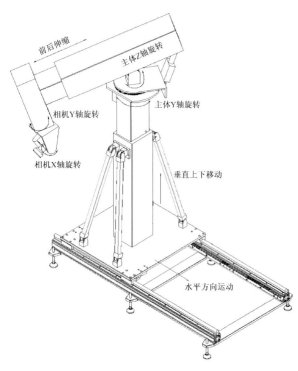

图2-3-33　上海如涂三维轨道拍摄架结构示意图

（1）软件直接控制轨道运动，轨道可使用数字小键盘进行全方位操作，包括轴选择、设置关键帧、微调以及拍摄、洋葱皮控制等。

（2）可在轨道控制界面实时显示被拍摄物体，方便用户预览拍摄镜头的空间位移变化。

（3）可直观显示轨道运行速率的线条曲线，并可通过调节贝塞尔曲线改变轨道速率。

（4）可根据用户意愿设定任意位置为轨道原点。

（5）轨迹坐标可选择毫米、厘米、米、英寸、英尺、角度等多种单位，并可精确至微米。

（6）可添加多达16条贝塞尔曲线对轨道进行全方位的移动操作。

（7）可对轨迹线条的显示进行放大、缩小等操作，专注细节，方便修改。

（8）可对轨迹线条关键帧进行平滑、线性、渐快、渐慢、渐快渐慢等操作，更改轨道的运动方式。

（9）轨道关联专业摄影表，可将轨迹每帧的位移数值显示在摄影表相对应的帧上。

（10）可对当前轨道运动轨迹数据进行保存，并能再次导入软件，使轨道按照保存的数据进行重复拍摄。

（11）可通过有线或无线设备控制轨道运动。

（12）主流的国外定格软件（Dragonframe或Stop motion pro，这个软件没有控制轨道的功能）可对轨道的各个轴进行运动控制，可按贝赛尔曲线运动。

运动方式	运动参数	结构
水平移动	1.5m	精密导轨、齿轮齿条、步进电机传动
垂直上下移动	800mm	进口竹节式电动推杆
前后伸缩移动	700mm	进口竹节式电动推杆
主体Y轴旋转	0~360℃	精密齿轮、步进电机传动
主体Z轴旋转	-30~30℃	电动推杆
相机Y轴旋转	0~360℃	精密蜗轮蜗杆、步进电机传动
相机X轴旋转	30~300℃	精密蜗轮蜗杆、步进电机传动

（13）俯仰旋转整体拍摄单元包括Y轴拍摄臂不能大于高25cm、宽25cm，方便进入场景物体穿梭，且同时满足单机位立体拍摄。

（14）X轴和Y轴具备单独移动功能，不产生偏移弧度。X轴和Y轴的实际拍摄可移动距离不得低于1.5m。

（15）可以定制支持各种型号监视器或显示器，辅助动作人员拍摄检查及洋葱皮控制及导演现场回放。

（16）控制平台要求整合所有轨道控制器与灯光控制器，不得分开连接。

（17）具有跟踪摄影、旋转升降、手臂延伸、镜头角度、左右转动、倾斜、转动、变焦、对焦等各种功能，这些功能之间可以相互组合搭配无限重复使用。

（18）灯光控制器满足与轨道帧同步，并可单独控制灯光帧数与轨道差速拍摄。

初级使用者所需配备工具以及中级使用者所需配备工具：

产品名称	个数	产品名称	个数
油泥 newplast	60	仿真水效果材料	4
雕刻刀	15	大型拍摄台(带定位板带蓝背景布)	1
造型制作转盘	2	去指纹修形软笔	4
剧本	1	沙石质感颜料浆	2
物品人偶造型	2	泡沫切割电热笔	4
场景板	1	透明亮光指甲油	5
偶骨架(铝丝、钳子)	2	高密度场景制作板	2
丙烯颜料	3	压泥机	4
灯光	3	摄影灯	1
拍摄道具(器材)	5	单反,佳能各型号都可配置	2
高级白瓷眼珠	5	热熔胶枪	4
橡皮膏,胶布	5	围裙、袖套	1
胶皮手套	10	展示架	1
指套	10	模具	2
支架	1	摄像头	2
底座木板	5	电视	1
尖嘴钳、斜口钳	2	软件 dragonframe	1
上色画笔	2	三脚架	1
万能黏土	4	天花导轨	2
割垫板	4	电脑	3
多用喷胶	2	移动整理架	1

上海如涂邮箱 fuwu@sh-rootdesign.com

序号	产品名称	品牌型号	技术参数	数量
01	九轴无线电动运动控制拍摄轨道	上海如涂	1. ★九轴全电动拍摄轨道,七轴同步运动,无线远程控制; 2. ★规格:轨道水平 X 轴 1500MM,轨道水平 Y 轴 700mm,轨道垂直 800mm,云台水平 360 度旋转。 3. 重复位移误差(精度)≤0.002MM(重复多次移动到同一个位置的位移误差); 4. 最大移动速度:50mm/s; 5. 绝对定位:0.005mm; 6. 重复定位:0.003mm; 7. 运动平行精度:0.015mm; 8. 中心负载:≤50kg; 9. 最大静扭矩:<80Ncm。	1
02	定格动画制作软件	Dragonframe3.5	支持 Windows、Mac 操作系统; 支持对位动画; 可导入 mov 格式视频; 支持逐帧预览播放并进行对位拍摄; 支持洋葱皮功能; 支持口型对位功能; 全中文界面; 配套小键盘。	1
03	教学单反套机	佳能	机身:有效像素数:大于等于 1800 万; 传感器类型:CMOS; 传感器描述:自动、手动添加除尘数据; 高清摄像:全高清(1080); 快门类型:电子控制焦平面快门; 显示屏尺寸:3.2 英寸; 配件:镜头:标配 18-135,1 个; 锂电池 L,1 块; 8G SD 存储卡,1 个; 快门线,1 个; 遥控器,1 个; 相机贴膜,1 个; 遮光罩,1 个; 标配相机包,1 个; 不间断电源,1 个; USB 相机连接线 5 米,1 根。	1
04	三脚架	曼富图	最高工作高度:1460mm。 收缩高度:535mm。 最低工作高度:80mm。 最大负荷:5kg。 节数:3。 产品重量:1.8kg。 外形:黑色碳纤维。	2

续表

序号	产品名称	品牌型号	技术参数	数量
05	云台	曼富图	收缩高度：156mm。 最大负荷：8kg。 产品重量：1.39kg。 外形：黑色碳纤维。	2
06	柔光灯		功率：220W。 色温：5 500K。 输出功率分布：4×55W 的 OSRAM 灯管。 OSRAM 镇流器 2 只。 保险丝 2 个。 2 档调光。 280cm 气压灯架 1 个。 工具扳手 1 个。 柔光遮罩 1 个。 柔光纸：白色柔光纸/7 种颜色色纸(红、黄、橘红、紫、绿、蓝、深蓝)1m×0.9m。	8
07	聚光灯		1. 金属外壳聚光灯。 2. 功率：300W。 3. 色温：3200K。 4. 2.80M 移动灯架一只。 5. 3200K 球行灯泡一只。 6. 其他性能：焦距可调，光线可聚可散。 7. 四叶挡板：20cm×10cm。	4
08	石英灯		电源电压：200–240V AC/50Hz。 灯泡功率：1000W。 色温：3200K。 功率控制：无级调光。 内置风扇：220V 交流。 有效照射角度：55°。 过温保护：88℃。 保险丝：10A。 配灯架一个。	2
09	定格拍摄台		拍摄台规格：240cm×100cm，金属材质，自动组合式。 定位板(1m×1m)1 块，定位钉 5 包。 蓝色抠像背景纸(1m×10m)，1 卷。	2
10	背景架		三轴电动。 管径：50mm。 长度：3000mm。 输入电压：220/110V。 交流电机电压：24V 直流。 单轴输出功率：40W。 保险丝：2A。 背景布：蓝色、绿色、白色各一张。	2

续表

序号	产品名称	品牌型号	技术参数	数量
11	定格拍摄材料及工具包	上海如涂	25cm雕塑造型用小号铁转台,5个。 18cm关节木头人,2个。 不锈钢制压泥机,1台。 模型支架,1套。 34L可调恒温烤箱,1台。 金属挤泥器,1个。 大台钳,1把。 田宫模型制作工作台,1个。 教学型工具箱(含工具20项),3个。 油泥,10包。 雕塑土,肉色,20包。 多种颜色胶泥,40块。 国产油泥,8种颜色,100块。 大管进口速成钢(114g),5个。 大管进口速成铜(114g),5个。 大管进口速成铝(114g),5个。 7种型号的眼球,150个。 立体彩色眼贴膜,20个。 金属骨架,1个。 铝丝骨架,10个。 草粉,10包。 草皮,2平方米。 沙土,10kg。 仿真植物,10包。 树脂黏土,10块。 日本纸黏土:干后又轻又硬可做道具,10块。 胶水、乳胶、泡沫胶、AB胶、双面胶,5套。 温莎牛顿大瓶10色炳稀颜料,10瓶。 电磨工具套装(可打磨、切割等)带配件,1套。	1
12	工作站		CPU:高于Intel i5处理器。 内存:4GB。 硬盘:500GB SATA 7200 1st HDD。 光驱:DVD-RW。 显卡:专业独立显卡,1G。 声卡:集成Realtek高保真数字声卡。 网卡:集成1000网卡。 显示器:22″宽屏LCD。	1

环节	布局	内容	说明	器材人数
制作空间	手工制作	雕塑翻模的所有工具；制作角色与场景及道具。	如需要会再详细列举清单。	按照同时6人工作的设备做预估算。2个制作角色、3个制作场景、1个制作道具，包括一定的基本雕塑和翻模的耗材。
	电脑辅助	显示器应同时安装在手工制作空间，让制作场景及角色的手工制作者有直观的数据显示及辅助观测。骨架的制作，以及虚拟表情制作。为3D打印做前期准备。		每台电脑配数位板。有2台可配置较高，其他的能制作三维建模就可，还要在手工制作空间内挂两块LED电视，作为镜像显示器。
拍摄空间	灯光单元	灯光组。	冷暖光源。	2组场景拍摄的灯光配置。
		辅助道具器材如烟饼、色纸反光板等。	如需要会再详细列举清单。	所有灯光辅助设备包括魔术腿等。
	拍摄单元	相机镜头。	如需要会再详细列举清单。	3组机身10个头+uv和偏正。
		轨道+脚架+3D云台。		中等长度。
		定格拍摄软件。		定格拍摄软件2套。
存放空间	器材存放	制作单元的耗材储存，拍摄单元与灯光镜头储存。		需要有个除湿机，因为放镜头雕塑耗材。
	角色场景展示	此空间可以是前期讨论、会议、接待和影片展示等为一体的展示区。		
研发	金属骨架	开发一套具有普遍适用的金属骨架开发模具，适用多足和两足角色。		有了磨具，批量生产的成本会大大降低，并可制定影视级别金属骨架的行业标准，在质量和价格上都有明显的竞争优势。
	3D打印机	Prodesk 3D全彩色桌面打印机是很好的选择。	北京哲想。	个人推荐3Dsystems品牌。

高级使用者配备工具：

环节	内容	数量
研发	金属骨架模具研制和金属支架研制	
拍摄单元	电控三自由度拍摄轨道	1
	曼富图专业云台	2
	曼富图三脚架	2
	3D立体云台(进口)	1
	Stopmotion pro 套装	2
	佳能 EOS-1D X	1
	5D Mark III	2
	外接电源适配器	3
	佳能 EF 16-35MM f/2.8L II USM	1

续表

环节	内 容	数量	
拍摄单元	佳能 EF 70-200MM f/2.8L IS II USM	1	
	EF 24-70MM f/2.8L II USM	1	
	EF 85MM f/1.8 USM	2	
	佳能 EF 50MM f/1.2L USM	2	
	UV 镜+tf 存储卡+清洗,线材		
	Mac book pro	1	
	dell PC +lx 台式 lcd 支臂	1	
	双组硬盘塔	2	
	移动拍摄台	2	
灯光单元	HMI 阿莱型 575W 镝灯含 575/1200 两用	4	
	HMI 阿莱型镝灯 HMI 1200W 改进版紧凑型镝灯	4	
	富图斯 LED98A 摄影/摄像补光	10	
	LED500AS 摄影灯无极调光,色温可变	4	
	JIETU 捷图专业摄影灯具、钨丝聚光灯、300W、650W、1000W、2000W	8	
	LED 面光灯 LED1800A 专业摄像灯/平板影视/周边器材/LED 演播室灯光	4	
	相机补光灯、LED 眼神灯、补光灯、摄影灯	2	
	LED 灯 3200K-5600K 面光灯	4	
	灯光拍摄辅助零用器材		
电脑辅助	Mac pro+显示器	2	
	Dell PC +显示器	4	
	新帝 Cintiq 24hd	1	
	LED 50 寸电视	2	
	Wacom 影托 5 pth851	4	
	德国 Envision TEC DLP 光固化 3D 打印机	1	
手工制作单元	电子器械	电热恒温鼓风烤箱	1
		微型切断机	1
		台式立钻床	1
		台式双速超级曲线锯机	1
		微型电热丝泡沫切割机	1
		微型木工车床	1
		电动工具木工台锯	1
		压刨	1

续表

环节		内 容	数量
手工制作单元	电子器械	重型手电钻	1
		干湿两用吸尘器	1
		高效往复锯	1
		角磨机	1
		550W 紧凑型曲线锯	1
		电刨手电刨	1
		电动缝纫机	1
		修边机	1
		重型砂磨机	1
		冲击钻	1
		锁边机 M3034D	1
		电磨铣刀切割锯片研磨抛光打磨模块套装	1
		直钉枪	1
		搅拌机	1
		真空除泡机、树脂脱泡机、AB胶水消泡机、环氧树脂除泡机抽真空机	1
	雕塑用品及翻模	陶泥转盘转台	
		黄石膏粉 25kg	5
		藻酸盐印模粉 1200 g/桶	1
		日本 PADICO 石粉土	15
		PADICO(柏蒂格)黏土 Modena 半透明 250	5
		Newplast 进口定格动画黏土(500g)	5
		PADICO Hearty Soft 超轻黏土 白色	100
		酒精喷灯	15
		拓为 TACTIX 36 件雕刻刀组套、手工模型精密工具笔刀组合套装	10
		26 件不锈钢雕塑工具泥塑刀、雕塑刀、精雕油泥工具套装模型	2
		德国优质精钢不锈钢泥塑刀精雕油泥软陶泥雕塑工具套装	2
		Scola-colourclay 英国手工泥、油泥	2
		Mirror glaze 脱模蜡	100
	颜料漆类	温莎牛顿水彩颜料 12 色套装水彩画颜料	2
		台湾雄狮 60 色软式粉彩棒	1
		马蒂斯丙烯颜料	40

续表

环节		内 容	数量
手工制作单元	颜料漆类	浓缩型模型光泽抛光液/光泽清漆 10ml	3
		模型漆	100
		水性漆溶剂	4
		双动喷	1
		高级喷笔	1
		洗笔液(250ml)	3
		调色棒	2
		塑胶滴管套装	10
		模型油漆收纳存放盒	2
		调漆用胶滴管	2
		用油漆瓶	10
		喷笔	1
		上色夹	50
	收纳用品	格抽屉式零件整理盒	2
		格抽屉式零件整理盒	2
		铁皮周转箱/铁制工具箱/铁箱/铁皮箱	30
		大号塑料收纳箱透明带盖有滑轮	5
		挂板工具架物料架及挂钩类	3
		轻中型	6
	五金工具	家用五金工具 39 件套装	1
		71 件家用带冲击电钻工具组合套装	1
		高精密模型镊子(不锈钢直头)	5
		高精密模型镊子(不锈钢弯头)	5
		模型工具 美工刀 大号	5
		模型切割垫 A4	2
		高精密模型镊子 碳素平头	5
	模型用具	镀黑铝丝 3mm 500g	10
		镀黑铝丝 2mm 500g	10
		镀黑铝丝 1.5mm 500g	10
		镀黑铝丝 1mm 500g	10
		模型制作木块天然实木轻木 20×20×3	30
		美国普施速成钢	15
		专业影视特效化妆:酒精油彩液体、喷笔、硅胶、发泡乳胶、外上色颜料	20

续表

环节		内　　容	数量
手工制作单元	模型用具	美国进口特效化妆材料 发泡乳胶套装 5gal	2
		模具硅胶矽利康固化水 100mL	10
		模型硅胶	25
		AB 树脂	1
		睫毛条（黑、棕2色可选）	4
		船型压眼眼珠 6mm 整眼 12mm	5
		玻璃眼珠 8mm	8
		白色玩偶眼珠 10mm	10
		德国辉柏嘉黏土 75G 万能黏土 TACK-IT	2
	黏合用品	模型专用胶水	10
		模型胶水	10
		浓缩乳白胶	20
		泡棉双面胶	5
		强力胶水	20
		热溶胶	6
		胶条	2000
	保护耗材	防毒面具	4
		防毒面具滤毒盒	8
		防尘\|防化护目镜	10
		舒适型防滑耐磨手套	5
		卫生薄膜透明一次性防护手套	5
	测量用具及容器	样品瓶 200ml	10
		玻璃巴氏移液管 15cm	5
		猪鬃毛刷	3
		500ml 塑料离心瓶	2
		铝箔纸	3
		塑料烧杯 50ml	5
		塑料量杯 500ml	2
		烘焙秤 高精度 0.1g	1
		挂钩秤 10kg 精度 0.1kg	1
		电子秤 50kg EL806 弹簧秤	1
		双面刻度钢卷尺 7.5mm×25mm	1
		30cm 钢直尺	2

续表

环节		内　　容	数量
手工制作单元	测量用具及容器	50cm 钢尺	2
		丁字尺 100cm	2
		PP 材料塑料盆	10
		不锈钢高级面粉筛 6 件套装	1
		耐高温手套 大号	1
		耐高温手套	1
		10 寸加厚不锈钢冰铲	1
		不锈钢漏网筛 16cm	1
		塑胶牛油刮板-中号	4
	笔刷工具	天然马毛化妆刷套装	1
		圆峰猪鬃套装笔	3
		优质尼龙毛板刷 套装	3
		马利牌 Martol 系列 6 支装尼龙水彩笔	2
	场景道具	草粉带孔径海绵树粉 约 30g 20 种颜色	3
		模型小树	3
		成品树 树干 梧桐树	3
		模型 AAA 级桐木条各型号	7
		场景改造件 落叶、树叶 20g	10
		模型植物改造件 干枝、干花(多种)	5
		场景改造件 各种碎石子	25
		场景材料 造雪材料 小苏打 200g/袋	5

以上材料可联系 fuwu@sh-rootdesign.com 上海如涂服务邮箱

作　业

● 整理亚洲、欧洲、北美地区获奖定格动画片所配备的器材,比较这些器材对拍摄画面的影响。

思考题

● 如何挑选适合自己的合手工具,请从书中介绍的工具中挑选并为自己设计一个工具配备表。

第三章
创造世界——设置角色的人

第一节
角色来源

美术造型设计是一种电影语言，参与电影的创作结构，对于剧作、剧情、场景画面、人物造型等具有重要影响。导演在阅读完剧本以后，首先需要对美术设计师说明自己的目的和意图，美术造型设计从这个时候就开始参与剧作创作工作，进行先期视觉化的设计创作，创造外在的人物形象和环境气氛，确定整部电影的色彩总谱、造型风格、色彩基调。美术设计师在熟读和精读剧本以后，对人物的造型进行图解，强调人物造型的色彩、款式、衣服质感等细节的关系，因为细节和故事结构有着直接和间接的关系；对场景气氛进行三视图的图解，因为场景的空间、物质、社会心理、主题性都直接参与剧作故事的叙事结构。剧情是电影的客观依据，美术造型是叙述剧情结构的深层要素，在此基础上，电影美术首先是写实，再加以创作、改变，融入个人色彩，加入诗化、柔情等元素，然后再回归到电影。

动画角色的形象设计是动画片创作的重要内容，因此，形象设计一定要准确定位，深入挖掘角色的个性，进行全方位的设计。动画角色形象是运用美术的造型技法和手段创造出来的，是可以产生动作和表现生命的模型，包括立体的木偶形象、平面的绘画形象和剪纸形象以及电脑生成的二维或三维形象。它们是动画片的演员，可以传达感情和意义，能够推动剧情的发展，具有性格特征和人格魅力（图 3-1-1）。

图 3-1-1

一、灵感来源

在创作角色时，我们会最大限度地依赖灵感，而灵感毫无疑问来自生活中的积累。

（1）书和杂志。最大限度地利用书和杂志，在阅读过程中，如果有了好点子，一定要及时记下来以备使用。

（2）电影和电视。这些视频媒介会非常有效地激发你的灵感。

（3）速写本和剪贴簿。每一个设计师都应该为自己配备这两样东西。一个口袋大小的速写本能够随时记录下所看到或听到的东西。至于剪贴簿，在网络化的今天，我们可以在电脑或手机上来完成这样一种素材积累工作。对于设计师来说，一个分类清晰的电子剪贴簿会起到非常大的作用。

（4）博物馆和展览。参观博物馆和展览会让设计者对这个世界有更深和更广的了解，这对设计者来说是一个扩展其自身视野的好机会。

（5）网络。网络媒介虽出现较晚，然而，它已经迅速成为一个对设计者来说无法替代的、用于搜集材料和获得灵感的重要工具。

（6）民俗故事和现实生活中的人或事。例如：淘气阿丹（Dennis the Menace），这是一个于 1951 年 3 月 12 日在 Post-Hall Syndicate Sundays 上引起争议的角色。自此之后，读者们很快喜欢上了这个聪明的男孩形象，之后这个形象存活了约半个世纪之久。这个似乎不愿长大的调皮捣蛋鬼经常能逗得人们发笑。这部电影的成功给设计者 Hank Ketcham 带来了名声和财富，据他所说，这个形象来源于他四岁的儿子（图 3-1-2）。

总而言之，灵感可以来源于方方面面，重要的是要做好素材积累工作，这样才能做到在设计角色任务时有料可用。动画角色的形象和个性来源于生活而高于生活，反映了人们对现实生活的态度和对理想的追求。可以说，在动画中只有你想象不到的故事、角色，而没有表现不出来的故事和角色。动画给了艺术家们广阔的想象空间，是一种创造性艺术。

动画形象的创作过程是导演根据文学剧本描述的角色外貌和性格特点，进行素材搜集、提炼概括以及形象创造的过程。过程中要对大量的形象素材进行分解、集中、对比与统一。它是一个将朦胧的意识明朗化、将意念物化的设计过程。动画角色也是形态各异的，有迟钝的、怪癖的、聪明机灵的、天真活泼的、浪漫风趣的等等。这些动画角色具有或者微妙或者明显的形态与情态差异。在设计动画形象之前首先要明确所设计角色的

图 3-1-2　淘气阿丹和真人

图 3-1-3　《超人总动员》

特征,在此基础上寻找和发现形象设计的原始素材,经过反复筛选与提炼,然后开始设计形象。运用造型艺术手段描绘出形象的草图或轮廓图,进行反复的修改和加工,最后设计出动画角色的形象。如《超人总动员》中弹力女超人的造型具有漫画式的夸张,但是又非常优美。她的臀部比肩膀要宽,同时又有一双修长的美腿,这种卡通式性感的造型传神地显示出弹力女超人的性格特征(图 3-1-3)。

二、角色设计方法

角色造型设计是动画创作前期最为关键的一步,它要求根据剧本的需要,能够系统地把其中的各要素进行分析,并且根据动画角色的需要进行系统化的整合,从而创造出完美的视觉化艺术形象。动画角色其实就是真实影片中的演员,而这些演员是通过动画设计师创造的角色造型形象表现出来的。

(一)原型演绎法

首先搜集相关素材,接着提炼出所要创作的对象的特征(简化的过程),在此基础上设计出角色形象(图 3-1-4)。

(二)嫁接法

嫁接法则至少要有两个元素的组接,上不封顶,只要不画蛇添足,嫁接元素越多将形成越加丰富的表现。首先将生活原型中获取的元素全盘打散,再根据设想将它们逐渐组接起来,创作出独一无二的新物种。

1. 以人类为基础的嫁接

即以人类为原型,与其他物体结合的形象。一般来说,拟人化造型具备以下几个特征:第一,外形要具备动物或植物的明显特征。第二,要有人的特征,多集中在手部和脸部。第三,符合人们的欣

图 3-1-4 《小鸡快跑》

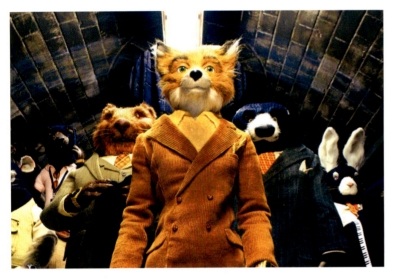

图 3-1-5 《了不起的狐狸爸爸》

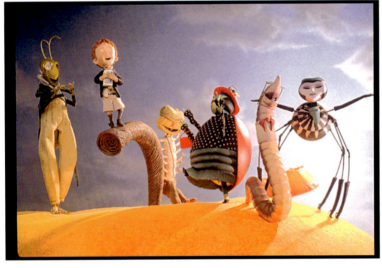

图 3-1-6 《飞天巨桃历险记》

赏习惯(图 3-1-5)。

2. 以动物为基础的嫁接

即以动物为基础进行嫁接的怪物形象。其既拥有动物的外形特征，又有嫁接物赋予的特殊功能(图 3-1-6)。

3. 以自然元素为基础的嫁接

我们所生活世界中存在着许多自然元素，有风、火、水、土等，这些自然元素不仅拥有自身特性，还蕴含了强大的能量。以自然元素为基础的怪物想象，往往将自然现象或者自然界自身的性质通过拟人化或者拟兽化的处理而形成形象。这与各地神话传说、民间信仰中的妖精精灵十分相似。

4. 以机械为基础的嫁接

机械总能让人联想到精密、复杂、高科技的事物，带有科幻情节。设计这类与机械嫁接的怪物角色时，要把外形特征放在首位。其次要仔细考虑机械部分结合的位置以及种类和数量。机械部分的外形一般都是由几何形体组合而成的，往往是直线居多，而生物部分的外形是不确定的。另一个必须仔细把握的是透视，透视决定了角色的结构是否合理。细节处理总是能为角色画龙点睛，细化某些局部和零件会使形象看起来更加真实可信(图 3-1-7)。

嫁接手法一般会选择两种或两种以上的元素进行组接，每一种元素一定会与角色的某种属性相联系，从而具有了内在的关联性。要选取符合怪物个性的元素，首先要明确创作的主题，也就是说可以

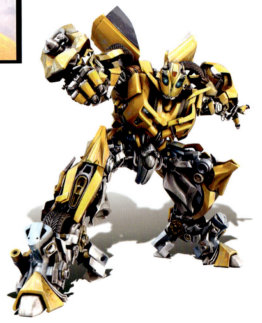

图 3-1-7 《变形金刚》

从整个动画作品的基调开始考虑。思考要创作的作品是什么类别的,科幻题材、环保题材、战争题材还是探险题材?确定创作主题,可以有效引导创作者理清思路。所选元素的内在属性和角色的个性应当是直接相关的。总之,怪物造型的嫁接过程,并不单纯是一个元素叠加、拼贴的过程,它既需要对角色个性不断分析、挖掘、理性思考,也需要发挥无穷的想象力。

(三)加减法

在角色原有的生物结构的基础上进行元素的添加或删减,达到与众不同的视觉效果。

1. 加法

加法是对原有的单一元素进行复制,然后组合排列,达到新的效果。以《怪物公司》里的大反派为例,它的原型像一只变色龙,它也具有变色龙的特质,可以随时将自己隐藏起来,而四手四脚的奇特造型,使它看起来更加灵活、狡诈,和片中其他角色形成了鲜明的反差。若不做这样的设计,那么它看起来就会和普通蜥蜴没什么两样(图3-1-8)。

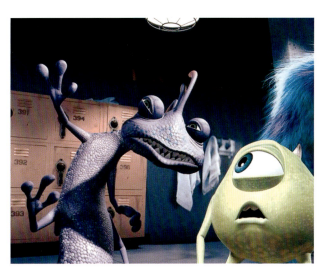

图3-1-8 《怪物公司》

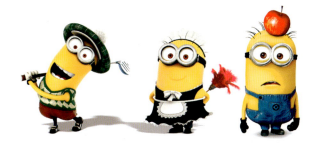

图3-1-9 《卑鄙的我》

图3-1-10 僵尸创作过程

2. 减法

减法是把复杂的形态简化,达到简洁单纯的目的。一只眼的小黄人斯图尔特可以说是《卑鄙的我》中最出彩、最受欢迎的角色,虽然只是一个配角,这样巧妙的造型设计却让斯图尔特整个个性都鲜活起来,天真可爱,带点傻气,胶囊形状的身体,小巧的四肢,与又大又圆的眼睛产生了一种奇妙的对比,活灵活现的表演使它俘获了大量观众,成为影片的亮点之一(图3-1-9)。

(四)解构法

解散与重构,即借用将一个或多个原始元素以打散再有效重组的方式进行角色的设计。相较于嫁接法和加减法,解构法的特点在于经过重组原始元素与角色造型融为一体,虽踪影可觅却又似是而非(图3-1-10)。

(五)平铺直叙法

平铺直叙是相对于前面几种造型方法而言的,是指角色在造型过程中既不嫁接,也不解构,

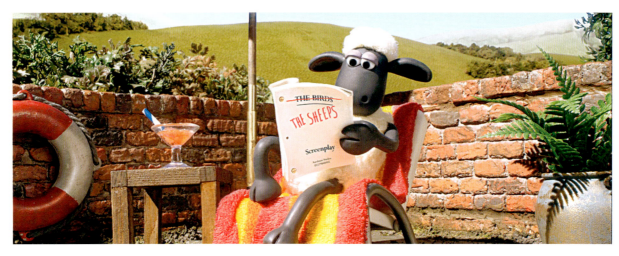

图 3-1-11 《小羊肖恩》

而是直接将所选择的元素通过夸张、拟人等前面所提及的创意手法设计成所需要的造型（图3-1-11）。

角色造型设计不论是在二维还是三维动画片中都是不可忽视的重要组成部分，因为角色是动画的灵魂。动画中的角色造型设计，是完全从无至有，为表现剧本需要而创造出来的。从形态比例到动作设计，再到语言特点都是原画设计师所赋予的。在创作时要根据故事的时代背景和内容来创造角色形象，其中包括角色造型、身高比例、服装样式、五官外貌特征、发型、配饰、神情、个性特点等。另外，影片的艺术风格对动画造型有一定的影响。影片的艺术风格包括其美术设计和动画语言。在动画片中，角色造型和动画中的其他元素一样共同构成影片的风格，同样，影片的风格又直接影响各个元素的创造，它们是相辅相成的。

（六）定格动画角色类型分析（图3-1-12）

类 型	代表作品	角 色	分 析
原型演绎法	《通灵男孩诺曼》《Para Norman》(2012)	诺曼	诺曼虽然是普通男孩的外表，但是角色外形中也散发着一种特质——这种特质来源于他能够看见那些本不应该存在的事物。在这个角色设计中，设计者很好地将这一点融进了他普通的外形和极具辨识度的发型中。
嫁接法	《飞天巨桃历险记》《James and the Giant Peach》(1996)	蜘蛛小姐	将桃心型的人脸嵌在蜘蛛的身躯上，这就成了此片中优雅的蜘蛛小姐的形象。

续表

类型	代表作品	角色	分析
加减法	《盒子怪》《The Boxtrolls》(2014)	盒子怪	蛋生的角色形象是在人形的基础上加入盒子的元素，体现了他是由盒子怪们抚养长大的背景。
解构法	《科学怪狗》《Frankenweenie》(2012)	科学怪狗	史柏祺被他的主人维多用科学力量复活，复活后的史柏祺身上处处是缝合的痕迹，背后甚至还有螺丝钉，成了一只似狗非狗的形象。
平铺直叙法	《圣诞惊魂夜》《The Nightmare Before Christmas》	杰克	南瓜王杰克骷髅的夸张头部是他身份属性的最好注解，而他原本该令人恐惧的形象中则又包含了迷人的性格特征。

图 3-1-12　定格动画角色分析

三、《通灵男孩诺曼》是怎样炼成的

谈及定格动画《通灵男孩诺曼》(图 3-1-13)，剧中角色设计很好地契合了各个角色的性格，使得原本存在于剧本中的描绘呈现出了应有的视觉效果，而这些生动的角色又是如何诞生的呢？

幕后故事：制作一部电影就是不断抉择，发生了什么，在什么地方发生的，和谁发生的，在什么样的氛围下发生的，剧本中都有些什么颜色，女主角的头发上的小配饰，等等。每一部电影都包含着这样的做出决策的过程，但是，在定格动画世界中，这样的决策数量是别的动画形式无法

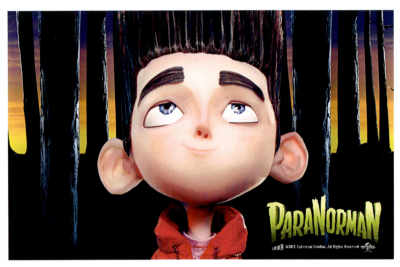

图 3-1-13 《通灵男孩诺曼》

比拟的,因为每一个物品都是依靠手工来制作和活动的。一个实景导演如果将他的电影背景设定在新英格兰,那么他便可直接利用那里的地貌、环境、光线等,这些不仅是免费的,而且导演只需考虑如何利用这里的优势并将它呈现在荧幕上。但是在定格动画的世界里,所有这一切都需要制作。这一点在角色的造型设计过程中尤为明显。角色形象,一开始只是剧本作者脑海中的想象,仅存在于剧本上,随后是一个粗糙的草稿,随后在故事板上进一步塑造,最后形成一个有肉体感的、坚实的真实形象。

一位年轻的名为 Heidi Smith 的绘师,最终确定了 Norman 的形象,虽然当时她的名下几乎没有什么作品。让这样一位相对来说没有经验的绘师承担此角色设计的重任并非没有风险,但是当编剧 Chris Butler 看到她的作品之后,立即感觉到眼前的这个角色和他多年来书写的角色形象之间有了一种强烈的联系。他在 Heidi 的绘画中感受到了一种被称为"处于边缘的紧张特质"的能量,这种能量为她的绘画作品带去了一种内在的活力。她的工作室里凌乱地堆满了她画的草稿,这里画一个头,那里画一个手臂,所有这些都被运用在了角色性格上。她将铅笔放在靠近笔筒的顶端,接着退后看画纸,仿佛同时在做两件事:创作和观察。她承认道:"一些角色诞生得非常容易,但是还有一些,就像 Courtney 那样,则是难一些;我不断地画 Courtney,真的非常讨厌,因为我总是画不出想要的。但是接着,她就那样诞生了。之前我讨厌 Courtney,但是现在我爱她。"(图 3-1-14)

图 3-1-14 《通灵男孩诺曼——Courtney》

"当我边画边思考着设计的时候,就会变成一个灾难。而一旦我小心翼翼地去尝试,那么我真的可能把画纸给扔了。因为设计角色时需要情感,它必须是粗糙的、生硬的,但是那里才是角色开始诞生的地方。"《通灵男孩诺曼》角色设计师 Heidi Smith 说(图 3-1-15)。

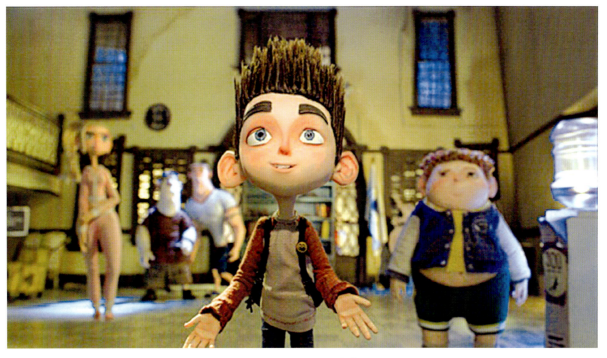

图 3-1-15 《通灵男孩诺曼》

"我本来对脑海中的角色们都有着非常具体的一些想法,在这个项目启动的很久之前就有了。但是当 Heidi 开始画他们的时候,其中一些无比接近于我的想象。她不仅画出了我会认可的,而且画出了所有人都会认可的形象。"《通灵男孩诺曼》编剧 Chris Butler 说(图 3-1-16)。

图 3-1-16 《通灵男孩诺曼》

第二节 角色设计

一、角色设计概念

简单来说，角色设计就是设计人类和类似人类的角色，有着独一无二的、丰富的特征，可用于各种视觉媒体当中。如果这个定义还是听起来有点抽象，那么我们重新构建一下这个定义：为角色设计面貌和身体，包括发型、服装和道具。但是这只是一个基本的定义，如果你想尝试着听起来更专业，这个定义将会给的更加详细。一个专业的设计方案一般会要求这个艺术家画出角色的正面、侧面、四分之三侧面的头部，以及一些动作，例如走路、跑步、跳跃，另外再加上一些不同的面部表情。角色设计师不应该只关注角色是什么，而是关注这个物体的实际设计，比如说要设计一个老虎，我们不应该只关注这个角色是什么，因为这可能导致这个角色虽然有很多的性格特征，但是看上去和别的老虎别无二致。将生理特征和叙事结合在一起是根基，反之亦然，这样才给会给观者这个角色是什么人的概念。关键点是最初设计的时候就要去理解角色是什么，然后将它们设计出来。虽然脸部是表达人物情感的一个主要渠道，但是也有很多语言存在于肢体和动作语言中。面部表情的重要性实际是要低于肢体表现的，并且更主要的作用应该强调接下来的肢体的变化。

一个清晰的人物形状不需要依靠脸部就可以同时传达出性格和感情。手也是一种十分有效的、通过肢体语言来传达出人物性格的方式，因为它们可以变得非常具有表现性，在形状中通过一种明确的方式去表现特定的性格特征。一个承载着它们自身体重的人物是如何被区分为独立的个体以及通过这种形式来告诉我们他们的性格特征的？到底是他们身上的哪个部位传达出讯息？举例来说，思想者靠的是他们的头脑，英雄靠的是他们强壮的身体，懒人则看体型，胆小鬼们看他们的膝

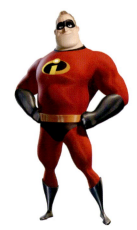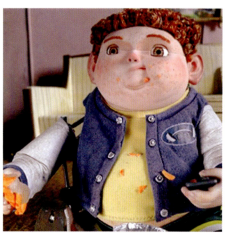

图 3-2-1　肢体变化

盖，等等。肢体语言影响了周围人对我们的看法，很多非语言表达可以被看成是塑造一个角色的时机 (图 3-2-1)。

二、角色设计步骤

角色设计算是一个动画最开始的阶段之一。随着概念和剧本的改动，角色的设计也会变动。观众和角色之间的联系是设计的最主要目标。给角色灌注人性并且聚焦于这些人性对产生观众与角色之间的联系十分重要。当设计一个角色时，创作者必须知道哪些地方应该夸张，哪些地方应该被弱化处理，什么时候需要加上一些故事背景和角色深度，什么时候又需要去发展突出个性。创作者可以先用一些传统的工具去描绘角色的最初形象。一般来说，一个艺术家在画出一个令他满意的角色形象之前会画上百个，有时是上千个草稿。角色设计通常是由铅笔草稿开始的。有时艺术家对于角色有着明确的想法，有时对于角色的个性只有一个模糊的概念。创作者会画出上千个铅笔或是马克笔的形象去提炼这个形象。创作者需要决定这个角色看上去的卡通程度、图像化程度和写实程度 (图 3-2-2、图 3-2-3)。

（一）寻找角色

通过这些创意拓展，艺术家需要认识这个角色：他们的地位，在整个故事中的推动作用，他们与其他角色的关系，他们背后的故事，他们的生理

特征,他们怎么运动,又是怎样去表演,他们的性格特征和言谈举止。所有这些都要求艺术家去创建一个能够使观众充分感受其性格的角色。下面将这个步骤分为以下几个阶段:

(1) 在这个过程中,我们主要是查看先前已经完成的调查,包括调查一个正在进行的类似项目,大致考察一下我们身边的事物,有可能的话考察一下地点以及抓住某种环境和文化中的感觉,问问自己以上这些生活中的事物,有哪些是可以运用到我们的角色中的。

现实情况是,我们身边有大量的可用素材。研究先前那些成功的角色:是什么因素让这些角色实现?重建那些有用和没有用的部分,是什么让他们成功,你和大众们喜欢这个角色的哪一点?研究他们的构造:形状和设计,思考这些是如何巧妙运用到角色身上和故事背景中的。

(2) 我们应该关注角色以下几点:他的主要形状、构造、骨架、色彩方案等。最终成型的角色很有可能是将不同想法和草稿合并在一起,所以最好在这个时候确定下来。不过这是一个会

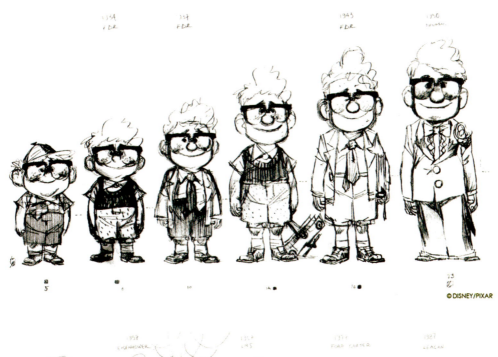

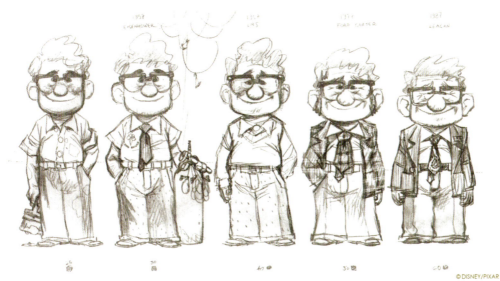

图 3-2-2 《飞屋环游记》

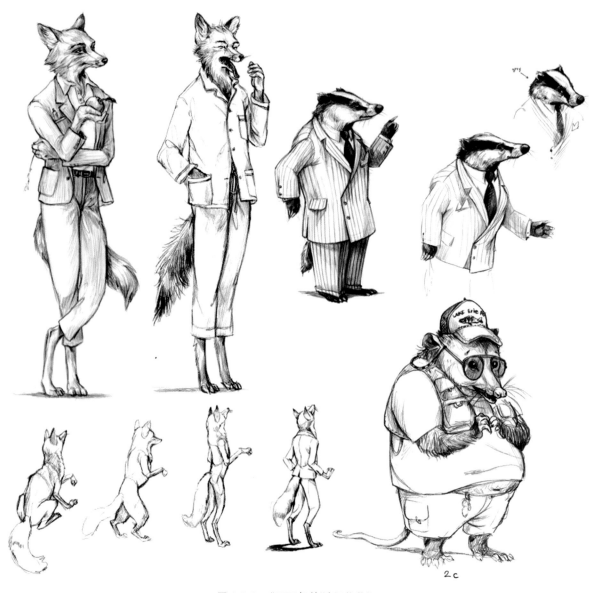

图 3-2-3 《了不起的狐狸爸爸》

使创作者非常享受的过程,因为在这个阶段并没有重要和非重要之分,一切想法都将会是令人激动的。

(3)在这一步,我们可以从先前的概念化阶段中提炼出一些我们认为最好的元素,将它们适当地加入最终的属性当中。我们进一步通过草稿来设定角色将会怎样运动、反应等。那么,这些设计到底将会怎样展现角色的性格和特征呢?着重关注一些我们会需要用到的夸张元素,以及需要什么样的元素来给角色增加深度或是暗示角色的一些背景故事。

我们还需要思考以下几个问题:色彩对于角色性格的重要性、角色的立场、基础设定(例如是个英雄还是反派),他们是怎样与道具、环境和其他角色产生交集的。依靠角色传递出故事的信息、主题思想是否符合角色的设计。举例来说,用一个孩童般的形象来揭示成人主题可能会是合情合理的,但也可能会存有道德问题。全面考虑设计的角色可能会面临的一切限制,特别是区域,比如说最终效果呈现的样式、屏幕大小和电

子设备的兼容问题。但是要记住,这些技术上的限制不应影响你的创造力、原创性和设计上的视觉效果。完成这个步骤后,角色的最终形象和风格会被确立,并为下一步的生产、进一步正式化做好准备。

(二)角色生产步骤

角色生产制作会根据正式的角色设计表格进行。这些表格也会提示如何通过动作和表情来帮助展示人物的性格。

(1)模型构建表将准确界定比例、形状和其余一些对于动画和模型制作来说重要的细节。与此同时,转场表会描述人物的构建该怎样运用于三维场景。动画角色很少只用一个角度去运作,这个时候就需要转场单演示角色在180°至360°的位置,这样使得动画师和建模师能够知道角色在所有角度的样子(图3-2-4)。

(2)角色一系列的动作绘画紧扣比例、形状和结构的规则,通过展示这一系列的动作会进一步丰富角色的性格和生理机能的可视化。这些动作表可测试角色的身体在多大限度动作的同时还能维持其造型。这些表同时也可为动画和建模师们做参考(图3-2-5)。

(3)我们对动画人物的重要认知来源于他们的面部表情。表情提出了一个简单的问题:角色在特定表情下看上去是什么样子?在这里,我们会实验各种表情如快乐、好奇、生气、痛苦、震惊等(图3-2-6)。

(4)最后需要做的就是确定角色的色彩,包括头发、皮肤、眼睛、衣物和鞋等。首先我们会从中得到一个常规角度下的彩色模型,通常是三视图,这样我们既可以观察脸部,又可以将角色身

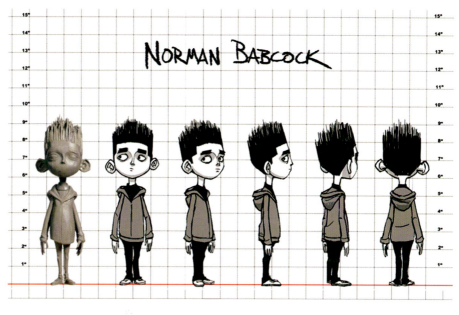

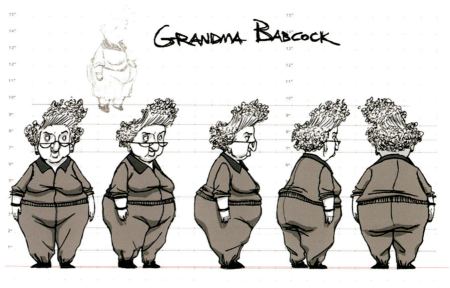

180°　　　　　　　　　　　　　　　　360°

图3-2-4 《通灵男孩诺曼》

图 3-2-5　角色动作测试

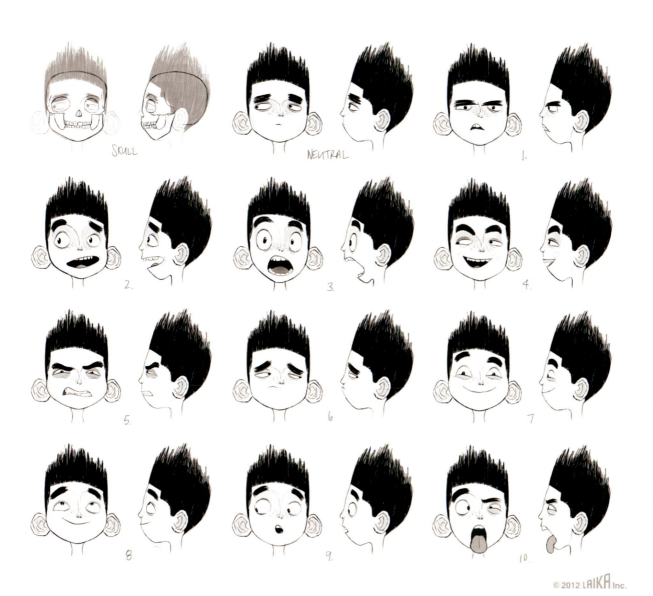

图 3-2-6　通灵男孩诺曼表情测试

上所有的颜色连同角色设计通过适当的角度完整地呈现出来。在这里，需要用 PMS (Pantone Color Matching System) 的分类码来准确地再现(图 3-2-7、图 3-2-8)。

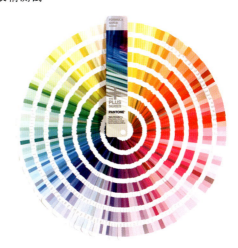

图 3-2-7　PMS

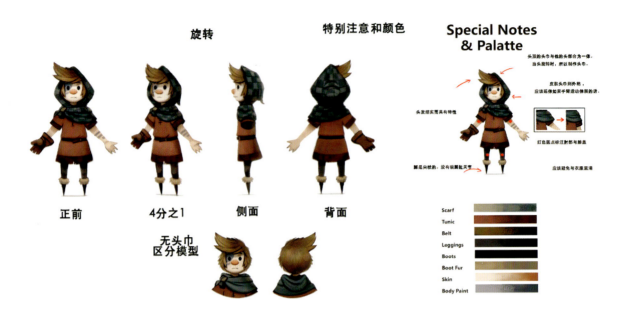

图 3-2-8　PMS 应用

三、角色轮廓设计

视觉语言在不同文化中存在着差异，特别是颜色的含义。但是，形状却有着全世界通用的表达方式，特别是圆和三角的形状，它们本身就来源于自然。圆形给人一种安全感，而有着角度的形状则会让我们感到谨慎。这些天生的反应基于我们平日触摸时的感觉，当这些熟悉的感觉无法通过视觉艺术表达出来的时候，观者就会倾向于将他们在现实生活中的感受带入相似的形状当中。任何一种来自生活的感受都可被转换为一种形状，而所有来自形状的抽象概念也都能运用到不同的角色当中。

视觉信息必须要清晰、明确、有效，能够在早期的设计层面上得出角色的可读性，使整体形象服务于这个角色的人物性格。

1. 圆类

弧形和圆状图形被认为是最友好的形状，因为它们没有尖角或硬的转弯。圆形在自然中就代表着一种柔软、无害的感觉，以圆形为轮廓的角色通常都是令人喜爱的。很多成功的主角都是以圆形为设计思路的。

举例来说，《圣诞惊魂夜》中的骷髅形象特征本该是令人恐惧的，但是设计者将现实中的骷髅简化成了圆形，使得杰克——这位万圣节小镇的南瓜王多了分可爱与魅力，令他风度翩翩、优雅不凡的性格特征也有了说服力（图 3-2-9）。

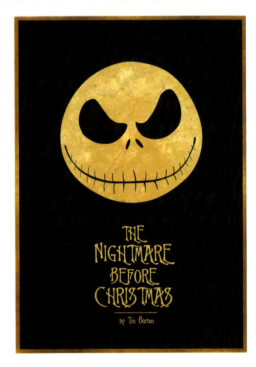

图 3-2-9　《圣诞惊魂夜》

2. 方块

类似于方块状的形状，其横向和竖向的线条常常代表着力量、稳定和可靠。方块可以是又大又令人畏惧的形象，也可以是令人安慰的。它们通常被用来描绘那些坚定的、可依靠的角色，而且通常被用在超级英雄身上或是一些看上去重量级的角色当中。

就像《盒子怪》中的害羞友善的盒子怪种族一样，他们的头部呈椭圆形，身体大部分又被四四方方的盒子所遮盖，这使得他们虽然是地下居民，但是观众会对其形象本身产生好感，且使得他们的友善、勇敢等优秀的性格特征十分有说服力（图3-2-10）。

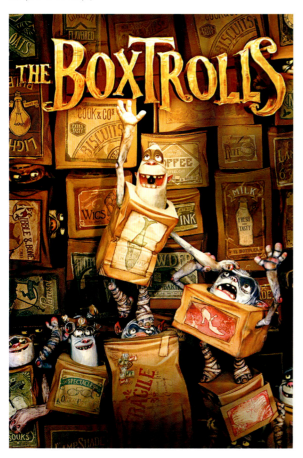

图 3-2-10 《盒子怪》

3. 三角形

三角形包含着对角线和棱角分明的线条，反派和恶人最初的形象设计经常是基于一个主体是三角的形状，表示充满恶意的、攻击性的。三角形可以被看成是圆形的对立形状，所以经常被用于对手的身上。

《科学怪狗》中的主角们一反常态，他们的头部反倒是具有攻击性的倒三角形，这和影片荒诞、怪异的基调分不开。影片很容易令人联想到同是被塑造的科学怪人弗兰肯斯坦，恐怖、荒诞、带有黑色幽默的氛围才是影片所需，这也就可以理解为什么设计师们勾勒出了这样的人物形状（图3-2-11）。

图 3-2-11 《科学怪狗》

设计角色，还需确立整体的概念。单个角色的形状有着将自身视觉变为可读性的能力，这种视觉上的交流在角色之间的交集处会更为明显地表现出来。当把一个体型小的角色和一个体型大的角色并列放在一起的时候，体型小的角色看上去会更小，而体型大的则更为庞大。所以当构思对立人物或者团队时，将他们放在一起依旧能产生视觉和谐是非常重要的。通过比例和身体形状上的对比，可创造出视觉反差，以及能够表现角色性格上的不同（图3-2-12）。

图 3-2-12　莱卡公司角色合集

形状和比例上的对比非常容易创作出具有辨识度的人物，而且形状似乎已经变成传达这种基本思想的一个关键点。大部分著名的人物形象都有着清晰的轮廓，因为这样不仅使得辨认容易，而且也不易和其他角色混淆，就像字母 A 不会被错认成字母 B。设计角色时，主体轮廓线条的重要性远大于小细节（图 3-2-13）。

大部分时候，在设计人物时理应避免对称性，因为它会减弱视觉上的强度。数字里存在着一种对称性的趋势，这就是为什么数字 3 会存在于角色设计，特别是角色形状上的原因。因为人的身体可以大致分为三个部分：头部，躯干和双腿。所以创造出一堆只是比例不同的各异角色是有可能的，只需把握住数字 3 的原则。这个原则可以被用于身体上的任意一个部位，并不一定是说从身体的整体来看。

图 3-2-13　迪士尼人物轮廓

四、角色设计形象分析

角色设计从现实延伸到想象、抽象,人物角色的轮廓也会依据游戏的风格化而改变。一个极具个性的游戏通常有着更多的创意、夸张的造型和比例,它们需要通过不同的轮廓就能定义角色。比例可以有着无限的变法,而且在创造不同的以人类为蓝本的角色上会显得非常有用:一个小头大身的角色和一个小身大头的角色会传达出完全不同的讯息。以下对一些角色形象重点分析。

1.《飞屋环游记》

《飞屋环游记》中有个主要角色是爱抱怨的Carl,他是一个固执的、只想原位不动的老头,我们从他方形的头部就可以看出他性格上的固执和古板。Charles Muntz,在本片中作为反派,他的造型上有着更多棱角的概念,举例来说,他的头部、鞋和拐杖。他身上穿的夹克也赋予了他身形上的三角形状(图3-2-14)。Muntz的领头狗Alpha是一副恶狠狠的样子,而Dug则是友好的形象。三角形和圆形也是我们能够联想到现实的:咄咄逼人的狗相比家庭宠物狗有更多的棱角(图3-2-15)。

图3-2-14 《飞屋环游记》Carl 和 Muntz

图3-2-15 《飞屋环游记》Alpha 和 Dug

2.《星际宝贝》

Stitch 明显是根据圆形创作而成的一个非常讨人喜欢的角色。他的比例一般都用作设计可爱的角色上:大大的头,小小的身体。但是在电影刚开始的时候,Stitch 展示的是它近乎邪恶的一面,那个时候他是另一种样貌:身形上接近于一种昆虫,更多展现了他很多尖锐的特征。他的眼睛更窄,衣服上的三角形状更是表明了他的性格。与此同时,衣服的主要颜色红色也比之后会令人平静的蓝色显得更具暴力感(图3-2-16)。

附:Pixar 角色设计要点(图3-2-17):

图3-2-16 《星际宝贝》

(1)试着去重建一些已有的角色和他们身上具有的性格是怎样表现出来的,为什么有的角色没有做到这一点,思考为什么这些角色能获得成功,你为什么喜欢他们。

(2)考虑你所面对的观众群。举例来说,面向儿童的典型角色设计就是基于简单的形状和明亮的色彩。

(3)无论你是在设计猴子、机器人还是一个怪物,你必须认识到也许已经有上百个类似的角色已经存在。所以你设计出的角色必须饱满,能从视觉上很好地吸引住观众,引起观众的兴趣。

(4)夸张你所设计角色的定义性特征会令你的角色看上去比生活中的形象更详细和夸大。夸张的特征也会帮助观众更好地辨认出这个角色的关键品质和特征。

图 3-2-17　Pixar 角色合集

（5）颜色能传递出角色的性格特征。通常来说，暗色系的颜色例如黑色、紫色和灰色等经常被用来描绘一些怀有恶意的反派，而亮色系的颜色如白色、蓝色和黄色等常被用作表达角色的纯洁、纯真等品质。

（6）然而单是有趣的外表远不足构成一个成功的角色，他的品质同样是关键点。动画可以表达出一个角色的个性特征，即观察这个角色在不同情境下所展现的反应。这并不是要求你所设计的角色性格特征只能是讨人喜欢的，而是一定要力求有趣（除非你本意就是设计一个无聊的角色）。

（7）表情能传达出一个角色一系列的情感的变动，并且描绘出角色高兴或是难过这样的感情波动，会进一步具体化你的角色。根据设计的角色考量，一个形象的情感可能是柔和的、挖苦的或是具有爆发性的和带有戏剧夸张性的。

（8）一个角色性格特征背后的驱动力取决于这个角色想取得怎样的效果。一般来说，缺陷或是不完整性也会让这个角色有趣起来。

（9）如果你打算让你的角色存在于漫画或是动画中，那么发展背后的故事也同样重要。他从哪里来，是怎样出现的，经历过哪些重要的事，这些故事的积累都会增加角色的可靠性和可信度。有些时候，讲述角色背后的故事会比他现在的冒险经历更富趣味性。

（10）同样地，如果你为你的角色创造出一段历史，那么你需要创作出一个环境，用来帮助进一步巩固你所创作的可信度。角色所生活的世界和与其的互动要符合这个角色的身份，发生的事件也要合情合理。

（11）质疑你所赋予角色的每一个元素，特别要注意比如他的面部特征。即使是最细微的一些改动都会对你的角色被怎样认知产生极大的影响。

第三节 ⊙ 雕塑造型

一、与传统立体造型的区别

定格动画中，制作角色人偶与传统雕塑造型最大的不同，是在兼顾动画角色造型适度夸张的同时，要考虑到人偶本身的"可动性"。简单来说，就是能让它方便做动作。以普通男性角色为例，标准人体虽最大程度符合了我们对人体美的审美标

准,但是由于人体自身肌肉结构与骨骼比例的限制,加上制偶材料的强度,使得制成的人偶不是特别便于高强度地做各种动作。如果要加以改进,就需要对男人体本身的比例进行适当的修改,比如把人偶的四肢做得细长一些,腰腹做得扁一些等(图3-3-1)。

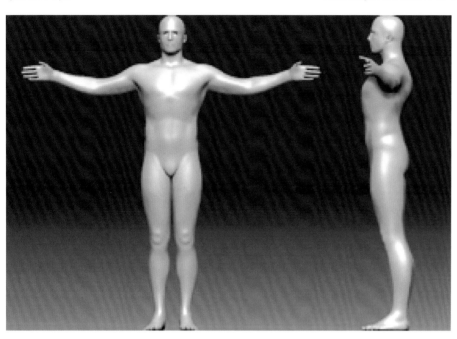

图3-3-1 不适合定格动画使用的标准人体

除了身体造型之外,脸部的造型也很重要,同样,也要与传统素描或雕塑有些不同。首先从制作方式上来分,有两大类:手工翻模和3D打印。一般来讲,一个定格人偶的高度大概在20cm以上,40cm以下,考虑到动画角色造型的夸张性,头部大小一般在7cm左右。所以定格人偶的头部尺寸和传统雕塑造型比是比较小的。这就决定了定格动画人偶在造型上要最大程度地突出角色脸部特征,而对于传统雕塑中的有些细节就要有所取舍。用比较容易理解的话说就是"取大结构"以及"适当增添些许细节",除了主体结构之外,尤其是表情动作会有影响的结构,应当简洁明快地进行适度夸张,要让脸部做表情的时候没有结构上的破绽。

二、造型要求

首先,软件层面的影响因素比我们想象的小得多,"技术决定论"这一误解基本占据了大部分人的思想。可以说这个环节是最接近传统美术的一个工艺流程,所以对制作者本身的基础美术能力的要求也是最高的。

第二,绘画本身可以说是循序渐进的过程,没有长年累月的积累,是不会有突出改变的,况且即使光有量的积累也不一定能做到我们想要的东西,每个人的具体情况不一样,所以"量变"到"质变"所需要的时间也基本不一样。三维图形方面则多了"计算机"这一第三协调方。一个想法从我们大脑中产生,最后表现出具体画面。我们把这一过程比作流水线的话,"传统美术"这一流水线的复杂程度要比"计算机图形"这一流水线的复杂程度简单很多,而计算机辅助设计往往可以做到传统美术不能达到的便捷程度。

三、关于不同材料的连接部位的结构

任何定格动画的人偶都会使用不止一种材料,这就产生了一个新的问题:不同材料之间如何衔接才能在不影响角色动作的情况下尽可能地连接自然?这就需要我们另外考虑不同部位之间的卡口如何固定。

用某个角色的头部举例。角色头部要与手工制作的身体相连接,这就需要头部本身有固定骨架的结构。所以说,在造型和结构方面,我们会在已经完成雕刻的头部模型的下方偏后的位置预

留脖子与脖子骨架的接口。通常脖子骨架是4mm×4mm的方形铜管，即使使用机床加工的定格动画专用金属骨架，留有这个尺寸的骨架接口，也完全可以容纳得下专用金属骨架的脖子骨架部分(图 3-3-2)。

图 3-3-2　连接部位结构

四、关于美术基础的训练

首先，美术最重要的特征之一就是它的造型性，艺术家通过作品来表达思想感情和审美观念都必须借助直观的形体塑造，没有造型便没有美术。因此，练习美术基础很大程度上就是练习基础造型，它在美术系统训练中占有很重要的席位。素描的本质是单色绘画，素描的发明者之所以将素描定义成单色，无非就是排除颜色的干扰，让人准确快速地描绘对象的最基础的形体结构。而速写其实是素描的衍生产品，对于初学者来说，速写是一项训练造型综合能力的方法，是我们在素描中所提倡的整体意识的应用和发展。速写的这种综合性主要受限于速写作画时间的短暂，这种短暂又受限于速写对象的活动特点。因为速写是以运动中的物体为主要描写对象，画者在没有充足的时间进行分析和思考的情况下，必然以一种简约的综合方式来表现。因此对于初学者来说，速写是一种学习用简化形式综合表现运动物体造型的绘画基础课程(图 3-3-3)。

对于动画的角色设计来说，对于人体以及动物的骨骼、肌肉结构的了解非常重要。人体结构是看上去最简单的绘画基础，却也是最难以用直白的语言来叙述描写的。说个简单的例子，大家经常会在电影或者图片中看到真实的战场之下的残骸，如果我们仔细观察那些尸体，不难发现，他们都显得非常僵硬。这些僵硬的表现在哪？那些战士身体的每个部分都没有改变，一秒前他们还在英勇冲锋，而现在却完全不对劲。这显然不是人体结构或者解剖出现了问题，而是他们的动

图 3-3-3　美术大师门采尔作品

态不正常。在他们的形态特征上,我们会发现他们的形态会违反人体工学原理,他们的姿势会是我们平时生活当中无法摆弄出来的,所以它们是尸体。

再比如说我们看一些漫画作品时,阅读快感和绘画快感有一个一致性,那就是不希望思绪卡壳,漫画作品的阅读快感第一来自画面的流畅,第二来自故事的流畅性,在画面的流畅性上,最直观的就是人体的结构,当一个别扭的人物设定出来之后,读者无法真正进入漫画作品的内核之中,去感受漫画故事所带来的快感。一些好的漫画作品,其中有大量的画面其实从人体结构上来看是错误的,但我们根本不会去在意,反而认为那样更有力度。但有些不够成熟的作品,即便比例、解剖所有的因素都十分考究,但就是看起来不够美观,甚至已影响我们的正常观看(图3-3-4)。

图3-3-4 漫画中夸张的人体比例

比如两个人在街上轻松地走,画出来怎么看都好像非常僵硬,所以我们要治本,那就是要抓住人物的魂,而不仅仅只是形。我们去评判一张绘画作品好与否不是因为他的人体结构多么准确,而是整个角色状态的出色表达。不能为了画人体结构而画人,而是要为了画好一个人去了解人体结构。它是我们的工具,是一只手。

应多画速写。到车站、到闹市、到公园等任何人多且杂的地方去,用小本子快速、大量地把你能看到的各式各样的人物、动物尽可能多地记录下来。值得注意的是在一开始的时候,可能更倾向于真实的写生,而不是按照人体动态书籍里面的图片去临摹,因为那是一个平面对平面的练习,你不能够很好地做到全面观察,反而容易陷入照猫画虎的误区。在误区部分,还有一个需要特别注意的点,那就是我们的临摹不是速写某个部分,不是让你只画一个手臂,或者锁骨,或者大腿,而是以整个人物作为你速写的对象,不是画一段段的部分,以肢体语言人种特征作为我们学习的主要方式。

五、将角色与人体、艺术的创作相结合

由于在人文学科中不存在对错,我们追求的是最终的和谐。所以我们在艺术创作时就会遇到解剖的科学性与造型艺术的冲突,但如果将人体解剖算作一个结构,作为表现主题的其中一个组成部分时,各个组成部分间就出现了对比关系,从而就出现了主次。这时我们就知道该如何根据主题的需要调整各个组成部分的强弱主次。经过如此大量的临摹以及写生练习的过程后,你或许会渐渐发现自己不需要借助一些工具,而可以直接画出比较流畅和生动的角色了,在这个过程当中,你可以补充知识为缘由去了解和学习一些肌肉的知识。但是,当你要绘画一些过多外露的人物或者壮汉的时候,你会觉得有拿捏不准的地方。这个时候,你可以借助结构书籍的帮助,而不是依赖。所有的辅助书籍,都是辅助,最有用的是人的大脑,只有在平时的生活当中,你多看、多想、多练,用细腻的观察和敏感的感知力去协调你的思绪,才有可能在绘画的过程中,自然而然地留下惊鸿几笔。

动画是技术发展的产物,是影视艺术的重要类型。虽然在画面上我们普遍希望屏幕画面精美、角色动作流畅、富有艺术风格和幽默感,但动画是否能够最大程度的实现,却与实现它的技术发展程度密切相关。从艺术角度来说,动画角色造型首先是要反映角色性格,其次要有一定的风格,并统一于动画整体风格中;从技术角度来说,动画角色造型必须要符合相应类别的制作技术,同时又要保持相当的艺术特征,达到艺术与技术的统一。

动画角色的动作设计具有夸张、幽默与戏剧性的特点，角色的动作设计来源于生活，但并不是生活中原本动作状态的再现，而是经过提炼和升华的动作。动作设计的风格与造型风格具有很大的相关性，如果造型风格是漫画风格，动作设计也应是漫画风格。漫画风格的动作设计有时为了表达特定的情感或理念，将生活中常见的某种表情简化夸张成为一个特别的视觉符号。这种视觉符号给人新奇的视觉感受和心理反应，一些极度夸张的动作设计甚至给人荒诞离奇、匪夷所思的感觉，这也正是动画的独特魅力之一。

根据夸张程度的不同又可以划分出"现实主义"与"表现主义"两种不同倾向的动作设计风格。"现实主义"类型从造型设计开始就以自然中的物象为参照，动作设计也是模仿或者再现自然的基本规律。而"表现主义"类型无论造型设计与动作设计都与客观现实的状态有一定的差距。这两种风格类型的动作设计从动态到运动过程、时间掌握等几方面都截然不同。动画主要是以动作来传情达意的，动作设计首要原则是使大多数观众能够心领神会，其角色的动作必须具有普遍意义上的共性，同时，还必须从共性中突出角色动作的个性。角色动作的设计风格除了要考虑各个角色之间的差别之外，更重要的是必须与整部片子的风格相一致。很多成功的动画片都运用动作语言符号化的表现方式，拓宽了角色动作的表现途径。

● **作　业**

● 思考每个角色的创作缘由，根据本章节中介绍的方法设计一个自己的喜欢的角色形象并制作出来。

● **思考题**

● 在动画角色中，设计师是采用什么样的方法凸显角色性格特征的？

第四章
数字化时代来临

第一节 何为快速成型

一、理清概念

快速成型（Rapid Prototyping，简称RP），发明于20世纪80年代后期，是一种基于材料堆积法的新型技术。它是集机械工程、CAD、逆向工程技术、分层制造技术、数控技术、材料科学、激光技术于一身，可以自动、直接、快速、精确地将设计思想转变为具有一定功能的原型或直接制造零件，从而为零件原型制作、新设计思想的校验等方面提供了一种高效低成本的实现手段。即快速成形技术就是利用三维CAD的数据，通过快速成型机，将一层层的材料堆积成实体原型。快速成型技术也叫"3D打印"或者"三维打印"，但是实际上，"3D打印"或者"三维打印"只是快速成型的一个分支，只能代表部分快速成型工艺。

二、主流快速成型工艺

（一）激光光固化（SLA—Stereo lithography）

该技术以光敏树脂为原料，将计算机控制下的紫外激光按预定零件各分层截面的轮廓为轨迹对液态树脂连点扫描，扫描区的树脂薄层产生光聚合反应，从而形成零件的一个薄层截面。当层固化完毕，移动工作台，在原先固化好的树脂表面再敷上一层新的液态树脂以便进行下一层扫描固化。新固化的一层牢固地黏合在前一层上，如此重复直到整个零件原型制造完毕。美国3D systems公司是最早推出这种工艺的公司。该项技术特点是精度和光洁度高，但是材料比较脆，运行成本太高，后处理复杂，对操作人员要求较高。适合验证装配设计过程中用。

（二）三维打印成型（3DP—3Dimension Printer）

三维打印成型最大特点是小型化和易操作，多用于商业、办公、科研和个人工作室等环境。而根据打印方式的不同，三维打印技术又可以分为热爆式三维打印（代表：美国3D Systems公司的Zprinter系列——原属Z Corporation公司，已被3D Systems公司收购）、压电式三维打印（代表：美国3D Systems公司的Projet系列和被Stratasys公司收购的以色列Objet公司的三维打印设备）、DLP投影式三维打印（代表：德国Envisiontec公司的Ultra、Perfactory系列）等（图4-1-1—图4-1-3）。

图 4-1-1　3D systems ProJet 4500

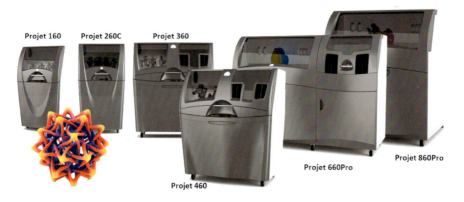

图 4-1-2　3D systems ProJet 系列

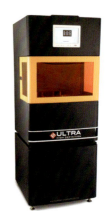

图 4-1-3　Envisiontec Ultra

图 4-1-4　Zprinter 成品

(三) 热爆式三维打印工艺

该工艺原理是将粉末由储存桶送出一定分量，再以滚筒将送出之粉末在加工平台上铺上一层很薄的原料，打印头依照 3D 电脑模型切片后获得的二维层片信息喷出黏着剂，粘住粉末。做完一层，加工平台自动下降一点，储存桶上升一点，刮刀由升高了的储存桶把粉末推至工作平台并把粉末推平，如此循环便可得到所要的形状。该项技术的特点是速度快（是其他工艺的 6 倍）、成本低（是其他工艺的 1/6）。缺点是精度和表面光洁度较低。Zprinter 系列是全球唯一能够打印全彩色零件的三维打印设备（图 4-1-4、图 4-1-5）。

(四) 压电式三维打印

该工艺类似于传统的二维喷墨打印，可以打印超高精细度的样件，适用于小型精细零件的快速成型。相对于 SLA，设备维护更加简单，表面质量好，Z 轴精度高。

(五) DLP 投影式三维打印

该工艺的成型原理是利用直接照灯成型技术（DLPR）把感光树脂成型，CAD 的数据由计算机软件进行分层及建立支撑，再输出黑白色的 Bitmap 档。每一层的 Bitmap 档会由 DLPR 投影机投射到工作台上的感光树脂，使其固化成型。DLP 投影式三维打印的优点有：利用机器出厂时配备的软件，可以自动生成支撑结构并打印出完美的三维部件。相比于快速成型领域其他的设备，独有的专利技术保证了成型产品的精度与表面光洁度（图 4-1-6、图 4-1-7）。

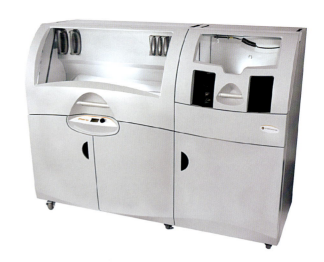

图 4-1-5　Zprinter

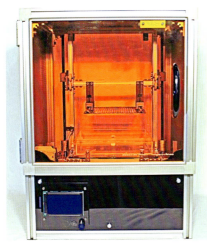

图 4-1-6　DLP 投影式三维机

图 4-1-7　DLP 投影式三维打印成品

三、快速成形技术的特点

（1）制造原型所用的材料不限，各种金属和非金属材料均可使用。

（2）原型的复制性、互换性高。

（3）制造工艺与制造原型的几何形状无关，在加工复杂曲面时更显优越。

（4）加工周期短，成本低，成本与产品复杂程度无关，一般制作费用降低50%，加工周期节约70%以上。

（5）高度技术集成，可实现设计制造一体化。

四、快速成型技术的类型

近十几年来，随着全球市场一体化的形成，制造业的竞争十分激烈。尤其是计算机技术的迅速普遍和CAD/CAM技术的广泛应用，使得快速成型技术得到了异乎寻常的高速发展，表现出很强的生命力和广阔的应用前景。快速成形技术以其技术的高集成性、高柔性、高速性而得到了迅速发展。目前，快速成型的工艺方法已有几十种之多，其中主要工艺有四种基本类型：光固化成型法、分层实体制造法、选择性激光烧结法和熔融沉积制造法。

（一）光固化成形（SLA, Stereo lithography Apparatus）

SLA工艺也称光造型、立体光刻及立体印刷，其工艺过程是以液态光敏树脂为材料充满液槽，由计算机控制激光束跟踪层状截面轨迹，并照射到液槽中的液体树脂，而使这一层树脂固化，之后升降台下降一层高度，已成型的层面上又布满一层树脂，然后再进行新一层的扫描，新固化的一层牢固地粘在前一层上，如此重复直到整个零件制造完毕，得到1个三维实体模型。该工艺的特点是：原型件精度高，零件强度和硬度好，可制出形状特别复杂的空心零件，生产的模型柔性化好，可随意拆装，是间接制模的理想方法。缺点是需要支撑，树脂收缩会导致精度下降，另外光固化树脂有一定的毒性而不符合绿色制造发展趋势等（图4-1-8、图4-1-9）。

图 4-1-8　SLA 技术

图 4-1-9　SLA 技术

（二）分层实体制造（LOM, Laminated Object Manufacturing）

LOM工艺或称为迭层实体制造，其工艺原理是根据零件分层几何信息切割箔材和纸等，将所获得的层片粘接成三维实体。其工艺过程是：首先铺上一层箔材，然后用CO激光在计算机控制下切出本层轮廓，非零件部分全部切碎以便于去除。当本层完成后，再铺上一层箔材，用滚子碾压并加热，以固化黏结剂，使新铺上的一层牢固地粘接在已成形体上，再切割该层的轮廓，如此反复直到加工完毕，最后去除切碎部分以得到完整的零件。该工艺的特点是工作可靠，模型支撑性好，成本低，效率高。缺点是前、后处理费时费力，且不能制造中空结构件（图4-1-10）。

图4-1-10　LOM技术

（三）选择性激光烧结（SLS, Selective Laser Sintering）

SLS工艺，常采用金属、陶瓷、ABS塑料等材料的粉末作为成形材料。其工艺过程是：先在工作台上铺上一层粉末，在计算机控制下用激光束有选择地进行烧结（零件的空心部分不烧结，仍为粉末材料），被烧结部分便固化在一起构成零件的实心部分。一层完成后再进行下一层，新一层与其上一层被牢牢地烧结在一起。全部烧结完成后，去除多余的粉末，便得到烧结成的零件。该工艺的特点是材料适应面广，不仅能制造塑料零件，还能制造陶瓷、金属、蜡等材料的零件。造型精度高，原型强度高，所以可用样件进行功能试验或装配模拟（图4-1-11）。

图4-1-11　SLS技术

（四）熔融沉积成形（FDM, Fused Deposition Manufacturing）

FDM工艺又称为熔丝沉积制造，其工艺过程是以热塑性成形材料丝为材料，材料丝通过加热器的挤压头熔化成液体，由计算机控制挤压头沿零件的每一截面的轮廓准确运动，使熔化的热塑材料丝通过喷嘴挤出，覆盖于已建造的零件之上，并在极短的时间内迅速凝固，形成一层材料。之后，挤压头沿轴向向上运动一微小距离进行下一层材料的建造。这样逐层由底到顶地堆积成一个实体模型或零件。该工艺的特点是使用、维护简单，成本较低，速度快，一般复杂程度原型仅需要几个小时即可成型，且无污染（图4-1-12）。

图4-1-12　FDM技术

除了上述四种最为熟悉的技术外，还有许多技术也已经实用化，如三维打印技术、光屏蔽工艺、直接壳法、直接烧结技术、全息干涉制造等。

第二节　如何"批量化"成型

一、小批量化运用

3D打印技术作为一个新兴技术，具有一次性快速成型、操作简单、生产周期短、可打印复杂曲面、高度还原模型等特性，可在动漫领域加以运用，这为中小动漫企业的发展提供了一个契机。中小动漫企业想要获得长足发展必须创新发展模式——降低成本，缩短周期，把产业链下游盈利环节提前，使企业降低风险。由于3D打印技术采用了新型材料、全新的生产工艺，再加上在线制造协作服务的普及，使得小批量生产变得更加经济，生产组织更加灵活，劳动投入更少。这大大缩短了从创意到衍生品进入市场的时间，使动画片和衍生品几乎可以同时发行，从而在片场和市场中占据有利地位。

目前，在动画领域应用比较成熟的是FDM熔融成型技术、SLA立体光刻技术和黏结剂喷射技术。主要应用有三个方面，第一是前期角色设定时，快速将方案有形化，从而可准确地对方案进行调整优化；第二是做动漫衍生品；第三是在定格动画领域的应用，3D打印可以表现出人物表情的细微差别，代替手工雕刻，可大大加快定格动画制作进程。传统发展模式是B2B直线型的，产品远离消费者，不能直接接受市场检验，比较盲目，周期长、风险大，而且动画公司很难分配到合理的利润。在3D打印创新发展模式中，动漫产品在创意阶段就能通过3D打印技术快速将动漫形象玩具化，通过企业官方网站和电商授权店直接面向消费者，接受市场检验，避免盲目。在制作期，3D打印技术可快速、准确地优化动漫形象。与此同时，企业可开始着手衍生品开发。3D打印技术的介入使企业在衍生品开发环节处于主动地位，企业可以在动画片播出前先推出相关衍生产品，也可以将动画片和衍生产品同时推出，一方面巩固消费者对动漫产品的认可度，另一方面使企业在动画片场中占据有利地位。在播出期间，动漫企业可以选择以互联网平台以及企业官方网站为主要播放渠道，及时了解消费者反馈信息，与消费者积极互动。

3D打印创新发展模式使企业在动漫产品整个运作过程中都处于主动地位，都有物化的可操控的利润载体，产品在每个环节都可以接受市场检验，企业可以花更多的时间做原创、做内容。还可以多方向发展动画短片、DEMO片、动画表情、企业宣传片，甚至是一个带有故事性的动漫形象。其优势在于周期短、循环快，一旦形象确定就可以快速有形化、玩具化，这样从创意到收益可以快速循环，待资金回笼后再投产，创作更多的精品动漫，形成良性循环。

二、快速成型技术在定格动画上的应用

传统的模具生产时间长、成本高。将快速成型技术与传统的模具制造技术相结合，可以大大缩短模具制造的开发周期，提高生产率，是解决模具设计与制造薄弱环节的有效途径。快速成形技术在模具制造方面的应用可分为直接制模和间接制模两种，直接制模是指采用RP技术直接堆积制造出模具，间接制模是先制出快速成型零件，再由零件复制得到所需要的模具（图4-2-1—图4-2-3）。

英国阿德曼动画公司（Aardman Animation）在《神奇海盗团》中采用了3D打印技术。斯塔福德郡大学（Staffordshire University）黏土动画木偶制作课程主任Stuart Missinger表示："所有造型都需要在电脑中建模，然后再打印出来，这是一种非常节约时间的制作方式。"这么多的道具按照以前传

图4-2-1　3D模具

图4-2-2　3D模具

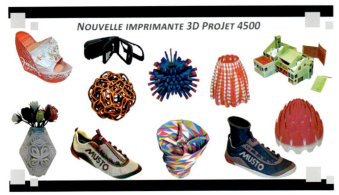

图 4-2-3　3D 模具

统的方式,花费的时间和精力相当多,依靠 3D 建模和 3D 打印技术,定格动画已经不再需要传统手工制作了。莱卡公司表示,电影《通灵男孩诺曼》耗费了 3.77 吨打印原料。设计师们工作了整整 572 天才完工,从人物脸部的下眼睑到下巴等具体部位都要一个一个打印出来。这么多的工作量换成传统手工花费的人力物力将成倍上涨。以前的定格动画规模有限,依靠 3D 打印技术让定格动画有了如好莱坞大片般的即视感。布莱恩·麦克林(Brian McLean)是莱卡快速原型技术部门的一名创意总监,他表示:"打印原料中有超级黏合剂和粉末原料,还有液态树脂,由多个 3D 打印机喷头同时工作,把这种液态树脂喷向水溶性粉剂材料,这就是整个打印流程的基础。物体成型后就像是刚刚出炉的甜点,不过清理后不会留下残渣。"不过,3D 打印有时候也会出错,比如两个人物角色拥抱的场景就很难打印,最终可能两个人的脸打在一起。麦克林表示:"当时因为其中一台打印机出错,导致其中一人的脸打在另一人脸部之上,之后我们就找到了解决方案。每当打印出错,我们会想也许这些故障成品会有一种更酷的效果。"很多人相信,新技术将会重塑传统的定格动画产业,麦克林也是其中之一。他说:"3D 打印技术是联系电脑和定格动画的桥梁。先用高新电脑技术建模,然后手工制作完成作品,似乎是一种不错的结合方式。"

通过使用彩色 3D 打印机,我们不仅能够将面部表情效能提升到一个新的水平,同时也能实现人物脸部的细节和微妙变化。定格动画需要动画师捕捉每个操纵建模字符拼凑一个流畅自然的动作。例如只是一秒的面部表情动作,而 12 到 24 种不同的模型改变是必需的。表现一站式运动面部表情动画的传统手段是通过手工编写黏土模型,却被限定在一个范围,多数细微的表情是无法表达的。出于这个原因,许多传统的定格动作片感觉像整体哑剧。然而,莱卡通过引入 3D Systems 的全彩 ProJet 660 Pro,动画师实现的最终产品比以往任何时候都逼真(图 4-2-4、图 4-2-5)。

使用 ProJet,莱卡能够打印超过 8000 个独特的表情。3D 打印机的精度不仅使人物的表情动作生动、可信、精妙,同时也可用在引人注目的细节上(如成千上万的雀斑),但是在以往,这样的特征对油漆工人和上色工人来说是艰苦和难以想象的。ProJet 实现的准确性是一般工作室手工产品无法比拟的,如关键帧到帧连续的一个组成部分,帧之间的丝毫差异都会让影片有明显的不协调,因

图 4-2-4　《通灵男孩诺曼》中细腻的表情

图 4-2-5　《通灵男孩诺曼》

此ProJet是一种不错的选取（图4-2-6，图4-2-7）。

2013年John Lewis的圣诞广告——《The Bear and The Hare》利用了快速成型的技术，但是他们使用的并非上面我们提及的3D打印机器，而是二维动画领域的一次快速成型的创新。动画师们改变了先前电脑二维作动画的方式，取师于定格动画的场景设置和快速成型技术，制作出了感人的动画微电影（图4-2-8至4-2-10）。

图4-2-6　诺曼表情的一部分

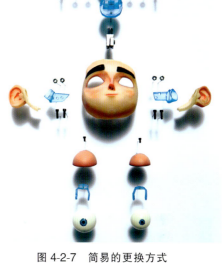

图4-2-7　简易的更换方式

图4-2-8

图4-2-9

图4-2-10

三、《盒子怪》幕后技术

莱卡公司的《盒子怪》的魅力也许在于将电影带到了生活中，把模拟雕刻与定格动画及数字技术混合了起来。为了找出更多关于莱卡公司是如何在《盒子怪》中使用这些技术的，我们与快速成型总监Brian McLean进行了交谈。

在定格动画期间，木偶面部的各个部分都被替换以提供运动的假象。这些不同的面罩——就《盒子怪》来说总共是52000件——都是3D打印出来的，它们作为快速成型过程的一部分。首先，制作这些木偶的手工雕刻模型，之后再将它们进行扫描。然后用TopoGun将它们重新拓扑，再使用Maya和ZBrush进行细节处理。"其实在那里我们夸大了很多细节"，McLean解释道，"因为扫描数据和3D打印机会软化东西，所以模型需要超额工作很多细节"（图4-2-11）。

人类在舞台上与木偶一起工作几个小时的

图 4-2-11 《盒子怪》

定格动画师与 CG 动画师坐在一起先来挑选面部姿态。这些将在一个录音重放装置中被提交给董事会。之后会从库中将这些已选择的面部姿态找出、打印，并成套交付。"开始我们还在犹豫"，McLean 承认道。"因为这些步骤对于一名动画师而言，是不直观的。他们不得不从人体动画中将面部动画分离出来，而且时间很紧，通常是在决定拍摄前的前几周甚至几天之内，他们就必须决定采用什么样的面部进行表演。"将一个头部的初步 3D 打印出来用于审查，而不是审查计算机模型，因为细节可能会不同。

3D 打印的过程相当于渲染 CG 模型。在生产过程中，该工作室依赖于五种颜色的打印机。打印机将液体喷洒到一个成层的石膏粉上，这些石膏粉在木偶表层。在这个过程中，在将这些印刷部件切换到舞台动画之前，要将它们与其他部件进行检测，以保证一致性。"测试过程相当于一个模拟过程，"McLean 说，"将头部放到一个支架上，锁定相机以捕捉每个帧，并且来回切换以查看颜色是否相匹配。该团队还使用了 Dremels 与 X-acto 叶片、塑料碎片来修复、研磨及摇摆这些面孔。他们甚至有一大堆粉彩，以粉末的形式将它们混合，逐帧地刷过面孔以使他们更加一致"。

快速成型的优势是可以实现面部特征的细节及可以被表达的情感范围。最终，例如对角色"蛋生"而言，有一百多万种可能的表情。"我们正利用计算机做动画，因为我们可以选择令人难以置信的微妙之处"，McLean 说，"我们可以选择只移动少量的嘴唇，且当你将其打印出来时，它们就可以显示出来。使用交替动画的一件事情就是广泛的表情，但是细微之处总是难以捕捉，这些东西都是手工雕刻的。我们正利用计算机的力量，我们有将细微表情和广泛表情结合起来的优势"。有些细节也来自于将潜在的肌肉组织合并到 3D 面部模型中。"我们正在努力寻找使这些人物以一种自然的方式来移动的方法，例如，我们想让这些脸颊张开"，McLean 说，"你添加到面部的细节越多，你正试图贯彻的几何图形就越多——知道我们在一个多边形的工作流程中工作，这是一个很好的平衡。在动画里，我们必须有几何图形，不只是我们正添加的某些东西，也不只是之后要渲染的一张位移图"。

有趣的是，对于这部电影，莱卡必须按比例缩小这些面孔，甚至添加了更多的细节——与《通灵男孩诺曼》相比。"在这部电影中，Egg 的头大约相当于一个乒乓球大小的尺寸"，McLean 陈述道，"另一方面，诺曼的头大约是一个小苹果或一个橘子大小的尺寸。只是按比例缩小 Eggs 的头，使它的头和身子更相称，这意味着我们突然有乒乓球大小的头，且在这些头上我们仍要努力保留细节。我们也要求这些面孔比我们之前的那些面孔有更多的表情，而且必须在这些面孔上添

加细微之处,但是这个规模太小了,如果你想稍微更改一下嘴巴,你需要做的就是用相同的姿势抓住一张面孔 FV(代表音素 F 和 V)和另一张面孔,这两张面孔在不同的时间被印刷出来,仅仅这些印刷工作上的不同和这些小的差异就将给予你所需要的细微之处"。

实际上,在成千上万个部位中保持一致的细节极具挑战性。莱卡在这部电影中使用的 3D 打印机必须被"鞭打成形状"。McLean 指出这几批印刷品中的变化需要修改,且需要强有力的品质保证流程。该原因涉及所需的大量的印刷工作。"它是如何工作的",McLean 叙述道,"就是他们购买 HP 黑色打印机针头,且渗出所有的黑色油墨,然后他们用该打印机针头抽吸他们自己的黏合剂。因为他们正抽吸如此多的黏合剂,那么会发生的情况就是用于排出油墨的这些小金属孔膨胀,且开始变得越来越大。因此仅通过设计这些东西从未被认为是这种形式的印刷,他们将把颜色放入一个三维模型中"。

"此外",McLean 补充说,"你正带着粉末印刷,那是循环利用的。当它在一个没有被喷洒油墨的区域时,它们被吸收储存起来,用于下一次印刷。突然你正结合所有这些技术,它们可以使用一个美妙的模型,当然不是始终都是一种一致的颜色或部分尺寸精度。它就像是在上百张不同的纸张上印刷同样的照片,并将其作为一本动画书,你也将会看到很大的颜色差异"。另外,湿度上的差异在使 3D 打印不一致时也发挥着作用,因为粉末以不同的方式反应。显然,这可以证明在位置上是有问题的, 在 Pacific Northwest 如 Portland 会经常下雨。要处理这些不一致,莱卡执行了"后处理"。"一步步地这些模型被打磨、浸泡、加固、清洗,然后在烤箱里烤",McLean 说,"我们也有一套严格的印前流程,在这个流程中,在将粉末印刷到模型之前,要将粉末进行烘烤以得到适当的稠度"。在 2D 中,视觉特效团队也将帮助修改很多镜头。

对于莱卡而言,快速成型与交替动画进程会随着每个新项目继续发展,McLean 指出他希望更多的细节会有进一步的发展,并实现其他的东西,例如现实的运动模糊。"当我们在鬼妈妈身上着手这个时",他回忆,"当时他们问我们需要花费多少预算、花费多少钱来做交替动画。我们说我们需要三个人及三万美元的材料就可以做它。现实很快就变得黯然失色,同时我们意识到了这种力量,导演也意识到了,我们无法返回到手工雕刻的面孔。这给我们讲述了令人难以置信的故事,来告诉我们比我们在定格动画中更大的情感范围及更微妙的角色动画"(图 4-2-12)。

图 4-2-12 《盒子怪》

第三节
技术实现

一、激光切割

激光切割技术广泛应用于金属和非金属材料的加工中,可大大减少加工时间,降低加工成本,提高工件质量。脉冲激光适用于金属材料,连续激光适用于非金属材料,后者是激光切割技术的重要应用领域。现代激光成了人们所幻想追求的"削铁如泥"的"宝剑",图 4-3-1 为激光切割设备。

激光切割是用聚焦镜将 CO_2 激光束聚焦在材料表面使材料熔化,同时用与激光束同轴的压

缩气体吹走被熔化的材料,并使激光束与材料沿一定轨迹做相对运动,从而形成一定形状的切缝。从20世纪70年代以来,随着激光器及数控技术的不断完善和发展,目前已成为工业上板材切割的一种先进的加工方法。在五六十年代作为板材下料切割的主要方法中,对于中厚板采用氧乙炔火焰切割;对于薄板采用剪床下料;成形复杂零件大批量的采用冲压,单件的采用振动剪。70年代后,为了改善和提高火焰切割的切口质量,又推广了氧乙烷精密火焰切割和等离子切割。为了减少大型冲压模具的制造周期,又发展了数控步冲与电加工技术。各种切割下料方法都有其缺点,在工业生产中有一定的适用范围。图4-3-2为工作中的激光切割机。

图 4-3-1

图 4-3-2

(一) CO_2 激光切割技术的优点

(1) 切割质量好。切口宽度窄、精度高、切口表面粗糙度好,切缝一般不需要再加工即可焊接。

(2) 切割速度快。例如采用2KW激光功率,8mm厚的碳钢切割速度为1.6m/min;2mm厚的不锈钢切割速度为3.5m/min,热影响区小,变形极小。

(3) 清洁、安全、无污染,大大改善了操作人员的工作环境。当然就精度和切口表面粗糙度而言,CO_2激光切割不可能超过电加工,就切割厚度而言难以达到火焰和等离子切割的水平。

但是以上显著的优点足以证明:CO_2激光切割已经和正在取代一部分传统的切割工艺方法,特别是各种非金属材料的切割。它是发展迅速、应用日益广泛的一种先进加工方法。

(二) CO_2 激光切割的工业应用

世界第一台CO_2激光切割机是20世纪70年代诞生的。30多年来,由于应用领域的不断扩大,CO_2激光切割机不断改进,目前国际国内已有多家企业生产各种CO_2激光切割机以满足市场的需求,有二维平板切割机、三维空间曲线切割机、管子切割机等。

(三) CO_2 激光切割系统的购置者

一类是大中型制造企业,这些企业生产的产品中有大量板材需要下料、切料,并且具有较强的经济和技术实力;另一类是加工站,加工站是专门对外承接激光加工业务的,自身无主导产品。它的存在一方面可满足一些中小企业加工的需要;另一方面在初期对推广应用激光切割技术起到宣传示范的作用。

从国内应用情况分析,CO_2激光切割广泛应用于12mm厚的低碳钢板、6mm厚的不锈钢板及20mm厚的非金属材料。对于三维空间曲线的切割,在汽车、航空工业中也开始获得了应用。

目前适合采用CO_2激光切割的产品大体上可归纳为三类:(1) 从技术经济角度来说不宜制造模具的金属钣金件,特别是轮廓形状复杂、批量不大、一般厚度的12mm的低碳钢、6mm厚的不锈钢,以节省制造模具的成本与周期。已采用的典型产品有:自动电梯结构件、升降电梯面板、机床及粮食机械外罩、各种电气柜及开关柜、纺织机械零件、工程机械结构件、大电机硅钢片等。(2) 装饰、广告、服务行业用的不锈钢(一般厚度3mm)或非

金属材料(一般厚度20mm)的图案、标记、字体等。如艺术照相册的图案，公司、单位、宾馆、商场的标记，车站、码头、公共场所的中英文字体。(3)要求均匀切缝的特殊零件。最广泛应用的典型零件是包装印刷行业用的模切版，它要求在20mm厚的木模板上切出缝宽为0.7~0.8mm的槽，然后在槽中镶嵌刀片。使用时装在模切机上，切下各种已印刷好图形的包装盒。国内近年来应用的一个新领域是石油筛缝管。为了挡住泥沙进入抽油泵，在壁厚为6~9mm的合金钢管上切出0.3mm宽的均匀切缝，起割穿孔处小孔直径不能小于0.3mm，切割技术难度大，已有不少单位投入生产。

国外除上述应用外，还在不断扩展其应用领域：(1)采用三维激光切割系统或配置工业机器人，切割空间曲线，开发各种三维切割软件，以加快从画图到切割零件的过程；(2)为了提高生产效率，研究开发各种专用切割系统、材料输送系统、直线电机驱动系统等，目前切割系统的切割速度已超过100m/min；(3)为扩展工程机械、造船工业等的应用，切割低碳钢厚度已超过30mm，并特别注意研究用氮气切割低碳钢的工艺技术，以提高切割厚板的切口质量。因此，在我国扩大CO_2激光切割的工业应用领域，解决新的应用中一些技术难题仍然是工程技术人员的重要课题。

场景制作中很多可以用到切割技术来实现场景的搭建，现代定格动画因为有计算机的辅助，前期可以进行大量的三维建模确定场景，然后数据可以导入设备中进行快速准确的制作。

图 4-3-3

图 4-3-4

图 4-3-5

图 4-3-6

二、数控机床

数字控制(Numerical Control，简称NC)技术是用数字化信息进行控制的自动控制技术。数控机床是以数字化的信息实现机床控制的机电一体化产品，它把刀具和工件之间的相对位置、机床电动机的起动和停止、主轴变速、工件松开夹紧、刀具的选择、冷却泵的起停等各种操作和顺序动作等信息用代码化的数字信息送入数控装置或计算机，经过译码、运算，发出各种指令控制机床伺服系统或其他执行元件，使机床自动加工出所需要的工件。图4-3-7为数控机床机体。

数控加工是根据零件图样及工艺要求等原始条件，编制零件数控加工程序，并输入到数控机床的数控系统，以控制数控机床中刀具与工件的相对运动，从而完成零件的加工。

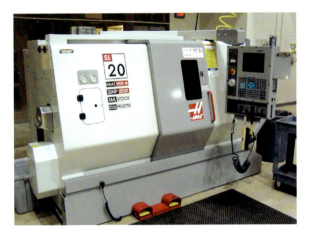

图 4-3-7

数控机床加工零件时，首先要将零件图纸上的几何信息和工艺信息用规定的代码和格式编写成加工程序，然后将加工程序输入数控装置，经过计算机的处理、运算，按各坐标轴的分量送到相应的驱动电路，经过转换、放大去驱动伺服电动机，使各坐标移动若干个最小位移量，并进行反馈控制，使各轴精确走到程序要求的位置，实现刀具与工件的相对运动，完成零件全部轮廓的加工。

所谓插补，就是指在被加工轨迹的起点和终点之间，插进若干中间点，然后用已知线型（如直线、圆弧）逼近。通常把数控机床上刀具运动轨迹是直线加工的称为直线插补；刀具运动轨迹是圆弧加工的称为圆弧插补。一般的数控系统都具有直线和圆弧插补，能加工出各象限直线和圆弧。对于复杂功能的数控机床，通过多轴控制、多轴联动实现空间曲线、曲面的加工（图 4-3-8）。

图 4-3-8 数控机床正在切割曲面

数控机床的数字控制功能是由数控系统完成的。数控装置能接受零件图纸加工要求的信息，进行插补运算，实时地向各坐标轴发出速度控制指令。伺服驱动装置能快速响应数控装置发出的指令，驱动机床各坐标轴运动，同时能提供足够的功率和扭矩。伺服系统中常用的驱动装置，根据控制系统的类型不同而不同，开环伺服系统常用步进电动机，闭环伺服系统常采用脉宽调速直流电动机和交流伺服电动机等。检测装置将坐标位移的实际位置检测出来，反馈给数控装置中的比较器与指令位置进行比较，实现偏差控制。伺服系统中常用的检测装置有测量线位移的光栅、磁栅、感应同步器等，测量角位移的旋转变压器、数字脉冲编码器等。可编程控制器 PLC，在数控机床中一般用来对一些逻辑开关量进行控制，如主轴的启、停，刀具更换、冷却液开关等。

图 4-3-9

大部分定格动画人偶中的骨架在电影级别的制作中是需要金属来制作的，所以能够设计定格动画的金属骨架和定制生产的非数控机床莫属，可以生产权包裹式的金属结构。以下金属骨架图纸 CAD 文件和实物由上海如涂艺术设计有限公司提供（图 4-3-9—图 4-3-15）。

图 4-3-10

图 4-3-11　　　　　图 4-3-12

简单一些夹片式骨架也可以用于简单和时长比较短的定格动画拍摄。

之后要在角色金属骨架外粘贴海面完成肌肉的感觉方便外面的服饰覆盖。

优点是结构简单，组合自用成本低，除了二足角色，也可以组合搭建四足角色。

图 4-3-13　　　　　图 4-3-14

图 4-3-15

三、3D 打印

（一）概念理解

3DP 快速成形技术根据其喷射材料的不同，可分为两类：黏结成形 3DP 和直接成形 3DP。

1.1 黏结成形 3DP 黏结成形 3DP 的工作原理如图 4-3-16 所示。首先在成形室工作台上均匀地铺上一层粉末材料，接着打印头(也称喷头)按照零件截面形状，将粘材料有选择性地打印(喷射)到已铺好的粉末层上，使零件截面有实体区域内的粉末材料粘接在一起，形成截面轮廓，一层打印完后工作台下移一定高度，然后重复上述过程。如此循环逐层打印直至工件完成，再经后处理。得到成形制件(图 4-3-16)。

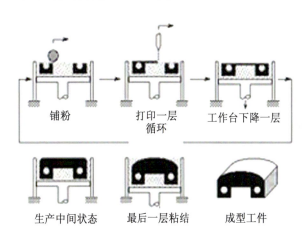

图 4-3-16　3DP 技术原理示意图

由黏结成形 3DP 的工作原理可知，基于该技术的 3DP 快速成型系统主要应由以下几部分组成：打印头控制系统(包括喷头、喷头控制和黏结材料供给与控制)、粉末材料系统(包括粉料储存、喂料、铺料及回收)、3 个方向的运动机构与控制(包括打印头在 X 轴和 Y 轴方向的运动，工作台在 Z 轴方向的运动)、成形室、计算机硬件与软件。黏结成形 3DP 中常用的成形材料是淀粉基粉末和石膏基粉末，也可以用陶瓷基粉末或金属基粉末等其他材料直接成形陶瓷或金属等制件。由于未粘接的粉末材料可以作支撑，因此黏结成形 3DP 中不需要考虑支撑，打印头的个数最少可以只设置 1 个。若将黏结材料制成彩色，则该方法可以直接成形出彩色的制件，这是目前唯一可以制作彩色制件的 liP 工艺。目前已商品化生产基于该技术 3DP 快速成型设备的厂家是美国的 Z Corporation 公司。

3DP 技术是美国麻省理工学院 Emanual SachsE

图 4-3-17

图 4-3-18

图 4-3-19

图 4-3-20

图 4-3-18、图 4-3-19、图 4-3-20 是一些 3D 打印厂商的示范作品。

（二）3DP 成形工艺的工作流程

3DP 技术是一个多学科交叉的系统工程，涉及 CAD/CAM 技术、数据处理技术、材料技术、激光技术和计算机软件技术等，其成形工艺过程包括模型设计、分层切片、数据准备、打印模型及后处理等步骤。在采用 3DP 朝等人开发的。3DP 技术改变了传统的零件设计模式，真正实现了由概念设计向模型设计的转变。近几年来，3DP 技术在国外得到了迅猛的发展。美国 Z Corp 公司与日本 Riken Institute 于 2000 年研制出基于喷墨打印技术的、能够做出彩色原型件的三维打印机。该公司生产的 Z400、Z406 及 Z810 打印机是采用 MIT 发明的基于喷射黏结剂黏结粉末工艺的 3DP 设备。2000 年底以色列的 Object Geometries 公司推出了基于结合 3DInk-Jet 与光固化工艺的三维打印机 Quadra。美国 3D Systems、荷兰 TNO 以及德国 BMT 公司等都生产出自己研制的 3DP 设备。目前清华大学、西安交通大学、上海大学等国内高校和科研院所也在积极研发此类设备。3DP 技术在国外的家电、汽车、航空航天、船舶、工业设计、医疗等领域已得到了较为广泛的应用，但在国内尚处于研究阶段。自美国麻省理工学院提出基于喷射黏合剂黏接粉末工艺的 3DP 成形技术以来，经过十几年的发展，国外已经开发出多种新材料新工艺的成形技术，并已生产出相应的三维打印机。根据其使用的不同材料类型，3DP 成形技术可分为黏接材料三维打印成形、光敏材料三维打印成形和熔融材料三维打印成形 3 种工艺。下图 4-3-17 为一台 3DP 技术的 3D 打印设备。

设备制件前，必须对 CAD 模型进行数据处理。由 UG、Pro/E 等 CAD 软件生成 CAD 模型，并输出 STL 文件，必要时需采用专用软件对 STL 文件进行检查并修正错误。但此时生成的 STL 文件还不能直接用于三维打印，必须采用分层软件对其进行分层。层厚大，精度低，但成形时间快；相反，层厚小，精度高，但成形时间慢。分层后得到的只是原型一定高度的外形轮廓，此时还必须对其内部进行填充，最终得到三维打印数据文件。图 4-3-21 为工作中的 3DP 技术打印设备。

（三）3D 打印和角色的三维模型

Boolean（布尔运算）可对两个相交对象进行差、并、交集运算。在 3Ds Max 中还可对一个物体进行多次的布尔运算，还可对原对象的参数进行修改，并且直接影响布尔运算的结果。我们先来熟悉它的几个运算命令。

（一）减运算

（1）建立两个几何对象并且使它们相交；选择 Cylinder（柱体）的图标按钮，在场景中建立一个圆柱体；建立一个 Length = 80、Width = 80、Height = 60 的一个立方体物体。如图 4-3-21 所示位置相交放置两物体。（2）在 Create（创建）命令面板中 Geometry 目录项下的下拉菜单中选择 Compound

图 4-3-21

图 4-3-22 两个相交物体

Objects 复合对象选项,这时命令面板上出现如图 4-3-22 所示的项目。(3) 选择 Cylinder 01 物体,并单击 Boolean(布尔运算)按钮或在工具栏中选择 Compounds 标签项单击 图标。就会在命令面板中出现如图 4-3-23 所示的对话框。在卷展栏中,将参数设定为如图 4-3-23 所示。注意:先选择的物体是 A 物体。(4) 在 Operation 操作选项中选择 Subtraction (减运算),用柱体减掉立方体;单击 Pick Boolean 卷展栏中的 Pick Operand(点取操作)按钮。将鼠标移至视窗中点取立方体;现在布尔运算已经完成,减运算的结果如图 4-3-24 所示。参数说明:Reference 参考;Copy 复制;Move 移动;Instance 实例。

注意:在进行布尔运算前,如果选择对立方体进行布尔运算并且要达到和对柱体进行减运算的相同效果时,我们应在操作选项中选择减运算的另外一种形式 Subtraction(B-A)。因为减运算时有减物体与被减物体先后次序的问题,一般先选择的物体为 A 物体,点取物体为 B 物体。

图 4-3-23 复合对象建立命令面板

图 4-3-24 布尔运算卷展栏

(二) 并运算

并运算是将两个相交的物体合并相加为一个物体,从而获得造型的运算。现在我们还是运用刚才的柱体和立方体,对它们进行并运算。

图 4-3-25 减运算结果

（1）用鼠标点取柱体或立方体；（2）在 Compound Objects 命令面板上单击 Boolean 按钮；（3）在布尔运算参数卷展栏的 Operation 选项中选择 Union（并运算）选项；（4）单击 Pick Operand 按钮；（5）将鼠标移至视窗中点取立方体或柱体。现在并运算已完成，结果如图 4-3-25 所示。

注意：并运算没有物体选择先后次序的问题，无论先选择哪个物体最终的运算结果都是相同的。

图 4-3-25　并运算

（三）交运算

Intersection（交运算）是将相交的两个物体之间不相交的部分去掉以获得相交的部分，从而生成新的造型。

（1）如图 4-3-26 所示，构建两个大小不同的球体，并使它们相交；（2）选择其中任意一个球体；（3）在 Compound Object 命令板上单击 Boolean 按钮；（4）在布尔运算参数卷展栏中 Operation 选项

图 4-3-26　相交的两球

中选择 Intersection 交运算；（5）单击 Pick Operand 按钮，移动鼠标至视窗中，点取另一个球体。现在可以看到，并运算的结果如图 4-3-27 所示，我们得到的是两球相交部分的造型。

图 4-3-27　交运算的效果

（四）删减

Cut（删减）与以上几种运算方式有所不同，这种运算形式是针对实体对象的面来操作的。其运算结果也不同于其他几种布尔运算，所获得的新造型不是实体，而是面片物体。

（1）如图 4-3-28 所示，分别构建一个柱体、一个锥体，并按图中所示位置放置；（2）选择将要保留的物体——柱体；（3）在 Compound Object 命令面板上单击 Boolean 按钮；（4）在 Operation 选项中选择 Cut（删减），这时 Cut 选项后的灰色

图 4-3-28　相交的两个实体对象

选项同时被激活；(5) 选择 Remove Inside 选项；(6) 按 Pick Operand 按钮，并点取 Box 物体。这时柱体与立方体相交部分被挖掉，所获得的是柱体的一部分面片物体，如图 4-3-29 所示。

图 4-3-29 减掉内部相交部分的结果

注意：这个面片物体只有被赋予双面材质才可以以实体着色模式在视窗中完全显示出来，并且可以被完全渲染出来。双面材质的创建方法将在本书后面的章节中介绍。

当选择 Cut 中 Remove Outside 选项后，运算后获得的将是柱体与立方体相交的部分如图 4-3-30 所示。

目前，定格动画人偶脸部的 3D 打印中比较经

图 4-3-30 减掉外部不相交部分的结果

济实惠的材料就 3DP 成形工艺。从细致程度来讲，由于材料本身是粉末状，所以不会出现一般树脂 3D 打印机打印产品的"等高线"。其次，普通树脂 3D 打印机打印的产品一般只能有单色，不能满足大批量角色模型的需要，尤其是动画角色。动画角色多种多样，脸部颜色纹理较为复杂，且对连续性的要求很高，如果对 3D 打印出的每帧白模进行手工上色，那么不仅工作量巨大，而且同一个角色不同表情帧的纹理的连贯性得不到保障，因此，要采用可以打印 RGB 贴图的 3D 打印机，目前石粉材料打印可以实现这个效果。

众所周知，3D 打印技术作为一样新的成型工艺，制作成本其实比较高。而利用 3D 打印来制作面部表情动画的每一帧的造型，又是需要大批量的打印。这个矛盾决定了如何最大程度利用组合来节约成本至关重要。

首先在进行打印之前，我们必须对脸部表情动画进行分析，划分出不会动的部分和一定会动的部分。不会动的部分的范围确定之后，我们要对设计好的脸部模型进行切割。这样，不会动的部分就不需要重复打印，很大程度地节约了制作成本。

对于另一部分——需要逐帧替换的部分，我们也采用切割分离的方法。但是这里不同的是将正脸沿着眼睛所在的水平线分离为上下两部分，上部分打印眉毛动作的关键帧，下半部分打印嘴部动作的关键帧，这样一来，不同的组合会衍生出很多不同的表情组合，也进一步节约了成本。这样我们在三维软件当中对角色面部进行骨骼绑定，调整好面部动作的关键帧后，把每一帧的模型导出进行面部切割，进而进行 3D 打印，就可以得到人偶面部的表情组合。

将一个调整好表情的三维人物头像模型进行切割，会应用到三维软件当中的布尔运算这项功能。布尔运算是一种非常古老的数学算法，其本质就是集合之间的计算，布尔是英国的数学家，在 1847 年发明了处理二值之间关系的逻辑数学计算法，包括联合、相交、相减。在图形处理操作中引用了这种逻辑运算方法以使简单的基本图形组合产生新的形体，并由二维布尔运算发展到三维图形

的布尔运算。我们所应用的，就是后来发展出来的三维布尔运算。但是，在三维软件当中用过布尔运算功能的都知道，其实目前三维软件当中的布尔运算功能表现并不如人意。

针对这个问题，3D Max 2009 以后对布尔运算进行了改进，这就是后来的"ProBoolean"命令，Boolean 就是布尔运算的英文，即"布尔运算升级版"。尽管如此，如果模型的复杂程度太高，即使用了升级版的布尔运算，也不可避免会出现错误，最典型的就是无法控制新生成面的布线，经常会出现在同一个面上互相重复的面。为了解决这个问题，其实只要在"ProBoolean"的修改面板的"高级选项"子菜单中，把"删除统一平面上的线"取消勾选就可以了。经过多次试验，这种新功能不仅能切割单一材质的多边形物体，还能切割带有 UV 信息、RGB 贴图，切经过曲面平滑的复杂角色模型，现在定格动画的人偶开始对三维打印技术开始应用，就是因为有这样的新型虚拟模型的切割技术。

● 作　业

- 利用上章完成的人偶，分别运用传统造型和快速成型的方法更换人偶表情或动作，体验快速成型技术对定格动画产生的变革。

● 思考题

- 请思考快速成型在我们生活中的应用，根据自己的思考结果去探究快速成型在定格动画中的关系。

第五章

车间中的秘密
——做像神一样的事

第一节
人员配置

偶动画作为一种综合性非常强的动画门类，在制作过程中需要做到分工明确、各司其职。我们大致可以将制作人员分为摄影灯光、机械加工、角色雕刻、场景制作、服装化妆、道具、动作，共计7类人员，7类人员分别负责不同模块的工作。从管理角度讲，每一类人员可以分为两个或者更多组别，这样，在实际项目运行中，可以形成一个互相竞争、互相学习的氛围，可以使整个团队良性发展（图5-1-1）。同时，管理也需要建立层级管理关系，每个组需要一名组长来管理各自组员，其中，角色雕刻、场景、服装化妆、道具、动作可合并成一个大组并配备大组组长，同时配备一名总的负责组长和协调组长管理各组组长和协调各组工作。

各组人员要有可以胜任各组工作的基本条件：

（1）角色雕刻组：人数2~3人，可配备助手若干以辅助组内人员进行制作。角色雕刻组的工作包括模型的雕刻与制作、模具的制作和模型的翻制。因此，该组组员需要有深厚的美术造型功底，可以制作泥塑模型、手办模型、游戏人设雕刻等，有相关制作经验的最好。同时，还要懂得各种翻模技巧和材料，对石膏、硅胶、发泡剂、树脂等材料熟悉，喜欢探索和研究材料的应用。最重要的一点是要热爱人物造型塑造。

（2）场景组：人数2~3人，可配备助手若干以辅助组内人员进行制作。场景组的工作内容包括场景中花草树木的制作、地形的制作、水体的制作、雨雪等特殊环境的模拟、人为建筑的制作等。该组主要成员需要有雕塑专业背景，懂得雕刻建筑、中型翻模等制作。另外，需要配置仿古家具木工一名、普通木工若干作为助手，处理和解决场景制作中木工方面的技术问题。最后，最好配备女性助手，以协助制作者制作树木、花草等较为细致的模型。如果可能，还可以配备一名女性雕塑师。

（3）服装化妆组：人数1人，可配备助手若干以辅助组内人员进行制作。服装化妆组的工作内容包括为人偶设计服装、制定服装制作方案、制作服装样板和成品以及批量化制作。该组人员需要有服装设计方面功底，懂得服装设计相关知识，会布偶的制版和制作，可以制作服装样板和成品，懂得服装制作相关技术。助手最好有裁缝背景，熟悉各种服装服饰的制作工艺。

（4）道具组：人数2人，可配备助手若干以辅助组内人员进行制作。道具组的工作内容有：场景道具的制作（例如台灯、

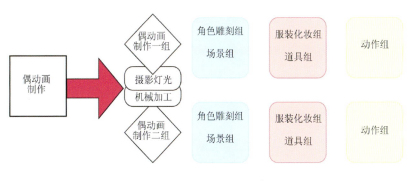

图5-1-1 人员配置示意图

桌椅）、武器的制作、人物配饰的制作、交通工具的制作等。组内人员需熟悉各种制作材料，可以使用喷漆对模型进行上色，会各种材质的做旧效果，有手板模型师、雕塑专业背景最好。同时，可以配备一名仿古家具雕刻工。

（5）动作组：人数 3 人，可配备助手若干以辅助组内人员进行制作。动作组的工作包括对动画中人偶的动作进行编辑和制作，并进行逐帧录制。该组成员需要熟练掌握动画运动规律，尤其是定格动画的运动规则，有三维或二维动画动作制作经验最好。

（6）摄影灯光组：人数 2~3 人，可配备助手若干以辅助组内人员进行制作。摄影灯光组的工作有：根据设定为场景添加灯光、调试摄影器材和拍摄效果。该组成员需要熟悉各种灯光的使用、懂得多种灯光打光技巧、熟悉摄影器材、懂得拍摄技巧，有摄影、灯光专业相关背景最好。

（7）机械加工组：人数 3 人，可配备助手若干以辅助组内人员进行制作。机械加工组的工作包括：人物骨骼的设计和图纸的制作，3D 打印所需素材的制作。该组成员需要具备的素质有：懂得机械机关的设计、懂得偶动画角色的运动原理、会使用设计软件输出设计图用于机床加工，或者会使用三维软件制作角色模型、绘制模型贴图、制作三维面部表情动画，有相关专业背景最好。其次，如果有自己的机床可以进行加工，则可配备机床加工工人若干作为助手。

第二节 ⦿
翻模浇注

在完成了相关动画人偶的设定和雕刻造型的流程之后，所制作出来的"泥胎"是无法应用于实际影片拍摄中去的，在实际应用中，人偶作为影片的"演员"，要像人一样能够做出各种造型和动作，而且，由于实际项目操作中需要多个场景同时开拍，并且有可能遇到人偶损坏的情况，基于这些基本要求，就需要对人偶进行翻制和"批量化生产"，要让人偶学会孙悟空的七十二变，复制出十几个自己来。这是一道非常繁杂的工序，下面以一个小角色还原制作中的这道工序。

一、模具的翻制

正式开始之前，我们先来了解一下这一步所要用到的工具和材料，主要有：制作容器所用板材、软油泥、模具材料、脱模材料、纸张、刀具、热熔胶枪和热熔胶、电子秤、搅拌混合用的盆以及橡胶手套等。容器用的板材这里使用的是废弃的泡沫板，也可以使用其他板材，只要易于切割黏合就可以。除此之外还可以使用长方形乐高来堆积出容器。使用板材的优点是方便、易于造型，使用乐高的优点是可以重复使用、节约材料。模具材料通常使用的有石膏、硅胶和树脂，其中石膏的成本是最低的（图 5-2-1），但缺点是易碎、细节稍差，如果使用这种材料作为模具材料的话，建议购买牙科石膏（图 5-2-2），这种石膏硬度和细节表现力都要远远优于普通石膏，可以满足大多数的要求。

硅胶的成本介于石膏和树脂之间，细节足够，质地软，柔韧性强，缺点是比较容易撕裂，容易产生气泡。如果使用硅胶作为模具材料的话，推荐使

图 5-2-1　普通半水石膏

图 5-2-2　高强度牙科石膏

用专门的模具硅胶（图5-2-3），这种硅胶足够牢固，并且在使用中最好配置一台抽真空机以应对气泡的影响。

树脂是成本最高的一种，当然也是最理想的模具材料，足够坚硬，不会碎裂，细节足够，易于保存和使用，可购买廉价的AB水树脂（图5-2-4）。在下面的演示中我们选用的材料是牙科石膏。

关于脱模，可以用的材料五花八门，各种脱模剂、脱模膏等，只要可以起到隔离作用都可以使用。我们这里使用的是凡士林（图5-2-5），凡士林最大的优点是价格低廉，但是由于凡士林是固体，所以会弱化细节，在细节要求很高的情况下，还是

图 5-2-3　模具硅胶

图 5-2-4　树脂

图 5-2-5　凡士林

建议使用脱模剂。其余材料和工具比较普遍，此处不再细说。

了解完所需要的材料，接下来就要开始正式的模具制作工序了，一般制作模具有两种方法，各应对不同的情况。

方法一：

这种方法适合制作一些细节较少的模型，比如阿凡提动画中阿凡提的身体始终都是被衣服包裹着的，所以身体就不需要太多细节，还有一些没有近距离镜头的人物，也不需要太多细节，用这种方法省时省力，还可以达到项目要求的效果。

首先，根据身体的大小尺寸，在泡沫板上用铅笔画出容器底座大小，根据人体的外轮廓，此处规划出一个比被翻人体稍大一点的五边形区域（图5-2-6）。

接下来按照五边形的各个边长度裁切出容器的"围墙"，"围墙"的高度要比人体的厚度厚一些（图5-2-7）。

图 5-2-6

图 5-2-7

然后使用热熔胶粘合,热熔胶要配合热熔胶枪使用,使用前要进行预热,待枪口有流体状胶流出,就可以使用了。在黏合容器时,一定要保证没有缝隙和漏洞,防止后面倒入石膏或树脂等液体时漏出(图 5-2-8)。

图 5-2-8

然后用软油泥做几块如上图中所示形状的物体,用来制作模具卡扣(图 5-2-9),并且在这些卡扣和之前制作好的模型表面涂抹凡士林(图 5-2-10)。

图 5-2-9

图 5-2-10

接下来估算好第一次所要倒入的石膏体积,第一次倒入的是模具的下半部分,一般石膏反应后体积会略微减小,所以准备的石膏要稍微多一点。在将石膏倒入事先准备好的搅拌盆之前,要先用电子秤称出盆的重量,倒入石膏后再称一次,相减之后得出石膏重量,然后按照石膏所需要水的比例,称出适量的水,不同的石膏需要水的比例也不同,此外,环境、石膏的状态和新旧程度都直接影响着水的比例。每次开始使用新的石膏之前,都要反复测试最佳的比例,最佳的比例就是与水混合后流动性要好,在反应完后石膏硬度可以到达最好,水分少。此处使用的石膏经过事先测试,最佳的比例为35%。根据石膏的重量,计算需要水的重量,然后称出,接着将测量好的水倒入石膏中(图 5-2-11)。

图 5-2-11

充分混合，混合时尽量用手将里面的固体捏碎，而不是使劲搅拌，这样可以避免产生大量气泡，并且效率要高很多，搅拌好的石膏成糊状或液态，流动性很好(图 5-2-12)。

图 5-2-12

将搅拌好的石膏倒入容器中使用小铲子排掉表面气泡(图 5-2-13)。

图 5-2-13

等到石膏凝固成糊状后，就可以将涂抹好凡士林的模型正面朝上放入石膏中，使石膏漫过模型的一半，用刮刀处理模型与石膏的接缝，使石膏尽量贴合模型。然后将事先准备好的用来制作卡扣的软油泥小块贴着容器壁插入石膏中(图 5-2-14)。

图 5-2-14

石膏的固化时间很快，等下半部分石膏固化好后需要做的是模具的排气口，排气口的位置根据不同的翻模材料而不同，如果使用发泡剂翻模，则要在模型肚子上方留口；如果是要使用硅胶等黏性流体翻制模型，则要在脚底留排气口。由于此处示范采用发泡剂翻制模型，因此，排气口需要置于模型肚子上方，此处方法是使用软油泥制作成柱体放置在模型肚子上(图 5-2-15)。

图 5-2-15

将用来制作卡扣的软油泥小块取出，再使用凡士林将模型和石膏表面涂抹一次(图 5-2-16)，涂抹好凡士林，放置在石膏没有模型的地方和贴近容器壁的地方(图 5-2-17)，这么做的目的还是隔离，此外还有利于最后开启模具。

接下来就是重复混合石膏的过程了，将混合好

的另一半石膏倒入容器,轻轻晃动容器,可以让模型与石膏更加贴合,有利于细节的翻制,同时还有利于气泡的排出,最后将表面的气泡排掉(图5-2-18)。

图 5-2-16

图 5-2-17

图 5-2-18

用扁形刻刀或螺丝刀从侧面缝隙处慢慢撬开,将里面模型和油泥拿出(图5-2-20)。

图 5-2-19

图 5-2-20

到此为止,模具的制作工作就完成了,完成的模具就可以标好记号入库了,在动画的实际应用中,为了防止模具损坏,通常会多制作一个,且原模型要妥善保存。

方法二:这种方法适合制作一些细节较为丰富或者形状不规则无法对半分开翻制的模型,比如阿凡提动画中角色的耳朵,耳朵的形状无法轻松地进行对半翻制,而且细节非常丰富,使用上述方法一的话,在边缘的处理上不够细腻。这种方法其实与方法一大同小异,只需要增加一个步骤即可。

开始之前,先观察模型,这里我们用到的模型是一个手掌的模型,找出一条分割线,接下来就要利用软油泥对分割线的一侧进行贴补和支撑。首先使用软油泥制作一个底座,底座的厚度

等石膏完全固化,就可以拿出模具了(图5-2-19)。

开启模具之前,用橡胶锤在侧面敲击,之后利

不能太薄，然后将模型置于底座上面，使用软油泥对模型分割线一侧的空间进行填充，最后使用刮刀等工具处理模型与软油泥的接触边缘，使模型和软油泥之间不留缝隙，然后将软油泥表面修理平整，并将四周多余的油泥切除，这里我们将油泥切为一个长方形。此外，还需要在软油泥空白处切割出卡扣形状，之后按照油泥四周的形状裁切泡沫板并贴着油泥外侧将泡沫板黏合，同方法一，泡沫板间不能留有缝隙。泡沫板黏合好后，需使用刮刀将软油泥与泡沫板间缝隙填补好，防止之后倒入石膏后石膏渗漏，接下来就要重复上面搅拌石膏倒模具的步骤了，石膏倒入后，如果模型的形状不是平整的，还需要使用工具对糊状的石膏进行造型处理。上半部分石膏固化后，将容器翻转，并把下面的软油泥取出，并处理细节，将粘在模型上的软油泥弄掉，并涂抹凡士林，在空白处放置纸片，并浇铸该侧石膏。等石膏彻底固化，撬开模具，完成。

二、模型骨骼的制作

在制作好可供使用的模具的基础上，就可以进行模型的批量化翻制了。翻制出的人偶应用于影片中需要大量的动作表演，基于这种需求，人偶在翻制过程中需要加入骨骼。本书前几章已经介绍过了在影片中使用的金属骨架，这种骨架采用数控机床切割后拼装完成，但是成本非常昂贵，在制作一些低成本的影片或者制作影片中的一些次要人物时就不可能去使用这种骨骼了，接下来就介绍较为常见的廉价的骨骼制作方法。

制作骨架的材料有：粗铝丝、细铝丝、速成钢、AB胶、粗铜管、细铜管、老虎钳等（图5-2-21）。铝丝是用来制作骨架的主力成员，之所以选择铝丝是因为铝丝的回弹很小且质量轻，更适合做定格，铁丝虽然成本低但是有较重、回弹大、易生锈等缺陷，此外，铜丝某些性能要优于铝丝，但是成本很高，综上所述，铝丝是一个较为中庸的选择。铜管要选择壁较薄的，粗铜管不要太粗，套入两根拧在一起的粗铝丝即可，细铜管要刚好可以套入粗铜管。AB胶是用于黏合各个部件的，速成钢则用来固定铝丝骨架的胸腔、胯骨和四肢等不会出现弯折的部位。

首先，根据需要剪下适当长度的粗铝丝，对折后拧成麻花状，切记不可拧得过紧，适当即可，太松或太紧都会造成骨架易断（图5-2-22）。

图 5-2-21　骨骼制作材料

图 5-2-22

接下来根据模具中身体手脚的长度剪下相同长度的两截，长度要稍微长一点，宁多勿少，然后将铝丝按照模具中手臂到肩部到颈椎到尾椎到胯骨到腿部的顺序折好，手臂和腿部要留长一些。另一个同样重复这样的操作，这样就得到了两个相同的骨架。然后裁切一截粗铜管作为身体与头部的连接卡扣，长度大约为胸部到颈椎的距离，裁切好后，大致的骨架结构就完成了（图5-2-23）。

接下来，要使用速成钢将人偶的胸腔和胯骨的位置固定好，速成钢的成本较高，因此在实际应用中要节约使用（图5-2-24）。

在平时的制作中，我们更多的是使用软木块作为胸腔和胯骨的固定和支撑材料，但是使用软木块

图 5-2-23

图 5-2-24　速成钢

作为胸腔和胯骨结构较之使用速成钢制作的骨架结构有些脆弱，为了降低在项目中人偶的损坏率，此处采用了使用速成钢的方法。速成钢在没有使用之前与油泥相似，非常软，需要将外面灰色的部分和里面黑色的芯充分混合才会变硬（图5-2-25）。

图 5-2-25　混合好的速成钢

由于速成钢成本较高，因此，在使用速成钢的时候，在保证达到骨骼硬度需求的情况下尽量控制使用量。我们使用速成钢将之前制作完成骨骼黏合固定（图5-2-26），等几分钟速成钢固化之后，检查一下速成钢的硬度，没有问题就可以进行下一步了。

图 5-2-26

有时，人偶比较大时，胸腔和胯骨的速成钢并不能够撑起这些结构，这时我们只需要使用纸黏土在这些部位塑造一下就可以。接下来要做的是四肢的骨骼固定工作，此时，由于人偶的手脚是另外单独翻制的，因此我们需要在小臂和小腿的位置为手脚制作接口。首先根据模具的大小，确定好肘部和膝盖的位置以及接口的位置，接下来还是使用速成钢，将人偶大臂和大腿骨骼包裹固定好，等其固化后就可以安装手脚的接口了。手脚接口是使用粗铜管和细铜管制作的，手脚用细铜管，小臂小腿用粗铜管，根据实际测量好的铜管位置进行（图5-2-27）。

图 5-2-27

然后在小臂的铝丝上面涂AB胶，AB胶使用时要1:1混合（图5-2-28），铝丝涂满AB胶后，就可以插入粗铜管了（图5-2-29）。

图 5-2-28

图 5-2-29

图 5-2-30

AB完全凝固后，人偶的骨架部分就制作完成了（图5-2-30）。

接下来是手脚，先说手的制作，使用细铝丝对折，同样拧成麻花状（图5-2-31）。

然后根据手的五指构造捏出手的形状（图5-2-32）。

将每根手指拧成麻花状，手臂处再进行对折并拧成麻花状（图5-2-33）。

然后将手臂一段涂抹AB胶并插入裁切好的细铜管（图5-2-34）。

完成后对比模具，将手指裁切成合适的长度即可（图5-2-35）。

最后，在手掌处要加速成钢使手掌不宜弯折，这样，首部骨骼就制作完成了（图5-2-36）。

脚的骨骼与身体类似，只需要将双股的麻花状粗铁丝插入铜管，在脚后跟处弯折，并在前脚掌处再次折叠即可。这样，身体和手脚的骨骼就制作完成了，基于这样的流程，我们可以制作出更多相同的骨骼，用于项目使用。

图 5-2-31

图 5-2-32

图 5-2-33

图 5-2-34

图 5-2-35

图 5-2-36

三、模型的翻制

前面的工序完成后,就可以浇注模型材料了。制作模型所用的材料前面提到过,有自发泡胶(也称冷发泡)和硅胶两种,由于硅胶成本较高且回弹较大,因此我们只有在翻制裸露在衣服外面的皮肤时才会使用硅胶,一般来讲只有手脚会翻制硅胶材质,而身体翻制自发泡,有时即使身体需要翻制硅胶,也不会完全使用硅胶的,而是在身体内部先翻制一次自发泡或者直接粘海绵,然后外面再翻制一层硅胶,这样不仅可以使表面皮肤材质得到充分的表现,还可以保证回弹不至于太大。

我们这里演示的是翻制发泡剂材质的人偶,开始之前,我们先了解一下自发泡胶的属性。从名字不难看出,这种材料的主要特性就是发泡膨胀。自发泡分AB两种液体,A为乳白色胶状物,B为褐色液体反应剂(图5-2-37),AB混合比例为10:4,但是由于B液体溶剂具有挥发性,因此,在长时间使用的情况下,B的浓度会随着溶剂的挥发而越来越高,因此使用时所需要的B也就越来越少,但是这种比例的变化是非常缓慢的,稍加注意即可。

图 5-2-37 冷发泡

首先要做的是在模具上面涂抹凡士林,由于自发泡胶的黏性非常大,因此,凡士林的量一定要足,以防止发泡胶与模具黏合。凡士林涂抹好后,底部的模具要放置平整,将骨架置于模具中,调整好骨架的形态,上半部分模具放置在一旁,自发泡倒入底部模具后要迅速盖好上半部分的模具。先估算大约要填充多大的体积,发泡剂的量一般为该体积的30%,这里,我们根据模型的体积,称出了37克自发泡A(一次性塑料杯重3克)(图5-2-38)。

混合之前需要准备好搅拌器,没有搅拌器可以用铝丝做一个简易的使用(图5-2-39)。

图 5-2-38

图 5-2-39

接下来开始混合自发泡并浇注人偶,这个过程一定要迅速,首先将称好的自发泡 B 倒入自发泡 A,并进行搅拌,搅拌的速度要快(图 5-2-40)。

图 5-2-40

搅拌均匀后不要马上将混合好的自发泡倒入模具,而要用手掌握住盛自发泡的杯子,并观察自发泡,如果感到手中的容器开始有点烫手,并且自发泡开始产生细小的气泡(此为主要依据)(图 5-2-41),这时就可以将手中的自发泡倒入模具了。

图 5-2-41

倒入发泡剂的过程一定要迅速,先将骨架稍稍抬起,将自发泡倒入骨架下一点点(图 5-2-42)。

图 5-2-42

然后再将骨架放置好(图 5-2-43),继续倒入自发泡(图 5-2-44、图 5-2-45)。

图 5-2-43

图 5-2-44

图 5-2-45

自发泡倒好后,迅速将上半个模具盖好,此时,我们可以看到上方模具的排气口会有自发泡溢出,这就是在模具上面留排气孔的作用(图5-2-46)。

用重物将其压在下面等待15~30分钟。20分钟后,自发泡大概已经完全凝固,此时,我们可以开启模具了。模具开启时需要非常小心,注意不要将发泡剂撕扯坏,并且,由于自发泡的黏性非常大,所以很容易在撬开模具的时候将模具损坏掉。

开启后,拿出翻制好的人偶,将多余的自发泡剪掉,这样,我们就得到了一个完整的自发泡材质的人偶(图5-2-47)。

同样,这样的方法可以复制多次,做出很多相同的人偶供拍摄使用。

除了发泡剂的材质之外,还可以使用硅胶材质,这种材质的翻制方法将在下一节中介绍。

图 5-2-46

图 5-2-47

第三节　人偶上色

一般而言,人的皮肤颜色并不是一个整体的颜色,而是有色相、纯度、明度上的不同,例如,人面部脸颊处一般较之面部其他颜色更加偏向于红色,再如人的手掌心比掌背的颜色要白。因此,我们在实际创作中,同样要为人偶制作出皮肤表面不同的色彩。除此之外,如需要制作一些夸张的肌理和色彩,例如怪物的脸部色彩、伤口等,都需要对人偶进行上色处理。丰富的色彩不仅可以使人偶更加鲜活生动,而且可以使画面色彩更加丰富,

画面整体感更加细致。以《通灵男孩诺曼》为例,动画中各种人物皮肤的颜色都是非常丰富的,例如一些人物的鼻子和耳朵比较红,而有些人物脸上则会有雀斑等细节,这些色彩的变化都是我们需要制作的。根据情况的不同,我们大致有三种不同的方案,分别为硅胶上色、喷漆上色和3D打印上色三种。

一、硅胶上色

硅胶上色是现在最为常见的上色方法,由于硅胶柔软、不易损坏、质感类似皮肤等特点,因此,硅胶人偶被很多定格动画制作者所采用。但是硅胶的稳定性非常强,上色难以把握,目前,市面上还没有出现适合定格动画而且稳定的硅胶上色材料。一般而言,硅胶成型后只能使用硅胶油墨来上色,硅胶油墨印刷的产品在生活中随处可见,例如彩色遥控器按钮、彩色键盘保护膜等(图5-3-1)。

图 5-3-1

虽然硅胶油墨在工业生产中得到了广泛应用,但是硅胶油墨的成本也是比较高的,而且工序也比较繁复,因此大多情况下都会使用直接在硅胶中混入色彩的方法以达到硅胶上色的目的。接下来,我们以一只手掌为例,来演示硅胶上色的具体步骤。开始之前,我们已经拥有了一只手的骨骼和模具,然后准备硅胶、硅胶固化剂、丙烯颜料(其他油性颜料也可)、搅拌棒等材料和工具。首先要做的是分析我们所需要制作的手部硅胶的颜色,我们主要制作的是手指尖端和手掌底部红色较深,而其他部分为普通的肌肤颜色。因此,我们可以理解为,手部整体可以使用肌肤颜色的硅胶作为底色,而指尖和手掌底部较红的地方覆盖偏红色的硅胶即可。而实际制作中,上色顺序则是反过来的。首先要上色的是手指尖和手掌底部的红色部分,使用丙烯颜料配出肉红色(图5-3-2)。

图 5-3-2

然后取一点加入到准备好的硅胶中并充分搅拌,越是外围的颜色,颜色的浓度越不能太高,要使硅胶有良好的透明度(图5-3-3)。

图 5-3-3

颜色和硅胶搅拌匀后,加入固化剂(图5-3-4),我们所使用的硅胶固化剂的比例为100∶2,但是由于我们需要让硅胶固化时间长一些,因此只加

入1.5%的固化剂即可,搅拌匀,必要的时候还需要加入硅油来提高流动性和柔软性。

图 5-3-4　硅胶固化剂

搅拌完成后,使用搅拌棒仔细在磨具上面涂抹,涂抹的地方为手指尖和手掌底部,这层颜色不宜太厚,适当即可(图5-3-5)。

图 5-3-5

涂抹完成后,继续调配手掌同体的肌肤颜色,调配出普通的肉色底色(图5-3-6)。

图 5-3-6

将调配好的颜色混入硅胶,底层硅胶的颜色浓度要高一些,以遮盖内部骨骼(图5-3-7)。

图 5-3-7

同样加入适量固化剂,搅拌匀然后分别填充满磨具并放入骨骼(图5-3-8)。

图 5-3-8

骨骼放置好后盖好模具,并用重物压在上面,这里使用了夹子,让排气口向上,方便硅胶中少量的气泡排出(图5-3-9)。

图 5-3-9

等待硅胶固化,大约2小时后,就可以开启模具了,模具打开时要小心,防止硅胶被弄坏(图5-3-10)。

图 5-3-10

将手掌小心拿出,并使用剪刀修剪边缘多余的部分。这样,我们的人偶手部就上色并翻制完成了,可以看到,上色的效果还是非常理想的,过渡也非常均匀(图5-3-11)。

图 5-3-11

手掌的上色较为简单,而制作一些卡通角色则更为简单,因为卡通角色一般不需要柔和的颜色变化和细节,只需要对每个不同颜色的部位填充不同颜色的硅胶即可,比较复杂的是怪物或皮肤表面的伤口等制作,需要更加细致,反复多层上色,才能达到理想的效果。图5-3-12、图5-3-13是一只硅胶上色的青蛙怪及其四肢,采用了多层上色的方法,看起来颜色丰富了很多。

硅胶上色并没有什么特别的技术要点,只要做到细致、细心就可以。

图 5-3-12

图 5-3-13

二、喷漆上色

随着3D技术日益成熟走向平民化,越来越多的影片选择使用3D打印来制作偶动画,而好的3D打印材料也是非常昂贵的,因此,在不需要太多表情制作的时候,可以使用较为廉价的3D打印来制作人偶的头部或是其他部位,而这类3D打印一般只有一个统一的色彩,因此,就需要我们自己为人偶进行上色。下面,我们就针对此类情况通过实物演示来简单介绍一下具体的流程。开始之前,我们已经得到了一个3D打印的头部,因为采用了廉价的材料制作,因此头部的造型非常粗糙,我们需要对它进一步的加工才能使用。首先要做的是对凹凸不平的表面进行打磨,使用工具为砂纸和手钻,打磨过程一定要细致,细小的细节要认真对待,反复多次进行打磨。经过一系列的打磨,我们大致可以得到一个表面较为平整的头部模型,接

下来要做的是对模型表面凹凸不平的地方进行填补。填补材料有很多,最好使用模型专用补土进行修补;其次,还可以使用油泥、瞬间胶、速成钢等,但是效果均不够理想。模型填补完成并干燥后头部模型表面已经非常光滑了(图 5-3-14)。

图 5-3-14

接下来我们就可以对模型进行进一步的喷漆上色了。喷漆所需要的工具和材料有:气泵(图 5-3-15)、喷漆笔(图 5-3-16)、各色模型漆

图 5-3-15

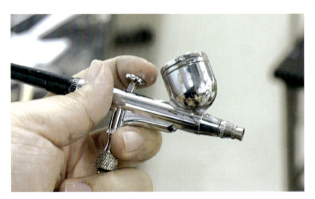

图 5-3-16

图 5-3-17

(图 5-3-17)、喷漆稀释剂(又叫喷枪清洗剂、香蕉水)(图 5-3-18)、调色盘、一次性手套、过滤口罩等。

在开始之前,一定要保证工作环境通风良好且没有灰尘。首先,使用稀释剂对喷枪进行清洗和调试,完毕后,调配底色,底色使用白色。首先对白色模型漆进行

图 5-3-18

高度稀释,将稀释好的白色喷漆倒入喷枪颜料盒,先在纸上尝试并调节,完成后开始喷绘,喷绘时,使用大面积、大流量喷绘,我们要将头部整体喷绘成白色,且底色一定要足够厚以遮盖原本的颜色(图 5-3-19)。

图 5-3-19

白色喷好后,用纸壳或其他东西将头部盖好,等待晾干。底色基本干燥后我们可以先喷绘一层基本的肉色,开始之前一定要清洗喷枪。首先使用各种颜色的模型漆调配好合适的肉色,然后使用稀释剂高度稀释并倒入喷枪颜料盒,开始喷绘,这层颜色同样需要像模型底色一样将模型全部覆盖,不同的是,我们可以喷绘得很薄,不需要太厚实。喷绘完毕后,等待干燥(图5-3-20)。

图 5-3-20

接下来要喷绘的是一层淡淡的肉红色,这层色彩我们只需要对脸颊、鼻子和耳朵等人体充血量较大的地方喷绘即可。同样,先调配颜色并高度稀释,倒入喷枪颜料盒开始喷绘。这次我们选择较小的扩散度和较小的流量,以达到更加细致的控制,喷枪与模型应保持一定距离,我们可以事先在纸上尝试喷涂总结出理想的方法。同样,这次的喷涂也需要较薄的颜色层,这一层颜色喷好后,同样等待干燥(图5-3-21)。

图 5-3-21

最后一层为颜色更深的肉红色,我们需要对鼻尖、耳朵等部分进行进一步的润色,这一层的喷涂方法与上一层相同,同样需要较小的喷涂范围和较小的流量。这些颜色喷绘完成后,我们基本上得到了一个皮肤色完整的头部模型(图5-3-22)。

图 5-3-22

接下来我们还需要使用画笔画出人物的眉毛、嘴以及雀斑等细节部分。我们选择的是最小号的勾线笔(图5-3-23)。

图 5-3-23

这次我们需要一个浅褐色的颜色来绘制雀斑,调配模型漆并稀释,并使用勾线笔点出雀斑(图5-3-24)。

最后,同样试用勾线笔,我们还可以一一画出所需要的眉毛、嘴等细节。这样,我们的人偶头部就上色完成了,将模型盖好等待干燥即可(图5-3-25)。

通常,油漆是富有光泽的,并不像人体皮肤,因此,必要的时候我们还需要等到模型表面油漆干燥后使用消光漆喷涂一层较薄的消光层以使模型看起来不会有太重的光泽。

图 5-3-24

图 5-3-25

三、3D 打印上色

这种方法的代价就是高成本，可以打印颜色的 3D 打印材料是相当昂贵的，但是效果也非常理想，材料本身为半透明质感，因此可以模拟更加逼真的人体皮肤质感。如果我们的动画需要大量的表情动作而细节程度又高的话，可以达到要求的恐怕非 3D 打印莫属了。这种情况下，表情是需要 3D 逐帧制作并打印的，因此，如果使用后期上色的话，并不能保证每一帧的颜色都相同，因此在三维软件中制作贴图并随模型一起打印出来就成了不二之选。需要 3D 打印模型颜色，我们只需在三维软件制作模型完成后，对模型 UV 进行展分，并将 UV 图片导出，然后使用 PS、Bodypainter3D、Z Brush 等软件对 UV 进行颜色绘制，绘制完成后，将颜色贴图导出，贴回到三维软件的模型上，检查无误即可。然后对模型进行表情编辑并导出，与贴图一起打印即可。这种方法打印出的颜色较为准确，每一帧的三色没有明显的变化，拍摄视频也不会出现颜色闪烁的问题。

第四节 ● 服装

服装是角色的重要外观，在制作上要非常精细，要考虑到服装与背景环境是否相称，在严格的设计图稿基础上进行完美的实践操作，要有熟练的手工制作技巧，制作出来的服装效果直接影响着拍摄的效果，并且服饰的风格特点也反映着故事发生的年代以及整体基调。

服饰制作的前期，首先要有设计的款式，确认角色的尺码大小，整理好所需要的所有颜色的布料，还有各种辅料的使用。然后要制作剪裁纸样，在纸上画出剪裁的式样以及其构成部分，通过设计样品进一步确认设计方案。这样做是为了方便在布料上裁剪，避免制作商的错误，并且如果要另做同一件衣服时，可以减少大小上的偏差。接下来在服饰的缝制阶段，所需要用到的工具大致有缝纫机、熨烫机、针线、剪刀、拆线剪、皮尺、酒精胶、记号笔等(图 5-4-1)。

下面以一条女式裤子为例，来演示一下裤子的做法。

首先测量好木偶各个部位的尺寸之后，就要在草稿纸上画上设计好的裤子样本（图 5-4-2）。在样本上标记好需要缝合的部位，这样会让我们在制作的过程中方便很多。画好之后剪下来作为模板放到所要裁剪的布料上，并同样标记好剪裁的部位，然后把布料剪好(图 5-4-3)。

按照标好的记号，用针线把左右两片的上半部位缝合在一起(图 5-4-4、图 5-4-5)。

在裤子上半部位的拉链处，缝到标记的地方即可，留出来一处用来缝制暗扣(图 5-4-6、图 5-4-7)。

把裤腿内侧缝好，还要注意档部的缝合，全部缝好之后，再把裤子翻过来，就成型了(图 5-4-8、图 5-4-9)。

缝纫工具

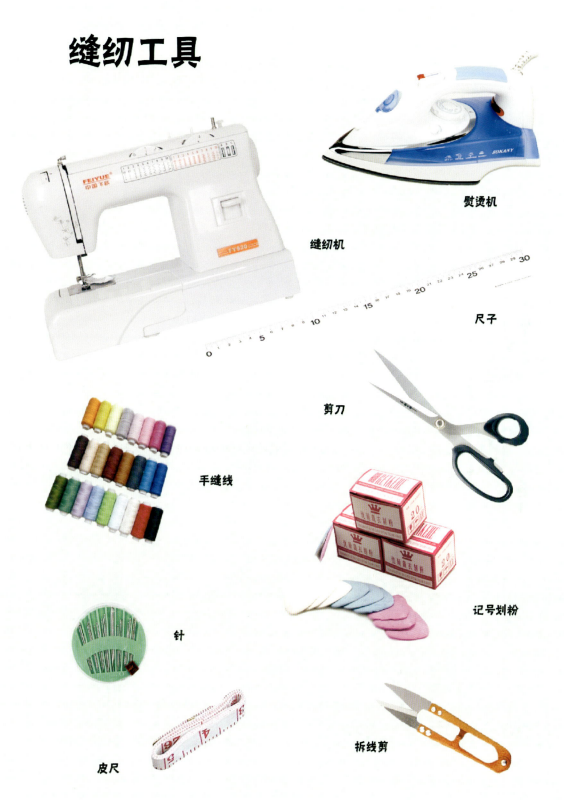

图 5-4-1

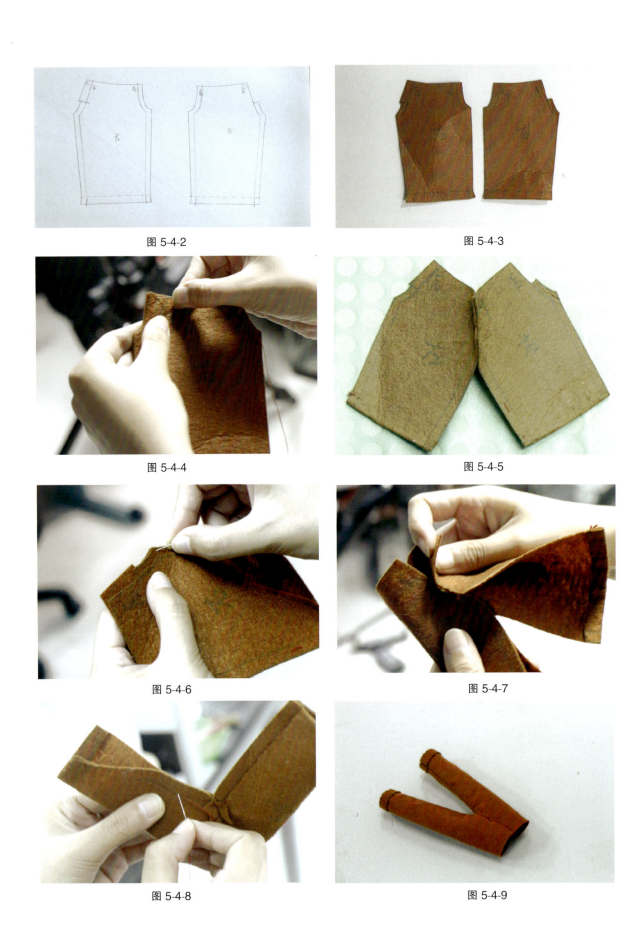

图 5-4-2

图 5-4-3

图 5-4-4

图 5-4-5

图 5-4-6

图 5-4-7

图 5-4-8

图 5-4-9

最后我们再为裤子的腰部缝上暗扣，这样一个简单的裤子就做好了（图5-4-10、图5-4-11）。

无袖上衣的制作方法：

在草稿纸上画好衣服的前身以及后背的衣样，还有前胸的花边和领子（图5-4-12）。

在剪好的衣服正面缝好领口的布块和花边（图5-4-13）。

把裁好的领子放在前身的背面，按照中间标记好的实线来缝制，缝好之后，要把领子前面的中缝开口处剪开（图5-4-14、图5-4-15）。

领口剪好之后，可以在领子的弯折处涂上酒精胶来定型（图5-4-16）。

最后再把衣服两侧的接口按照记号缝合，这样一个小上衣就完成了（图5-4-17）。

图 5-4-10

图 5-4-11

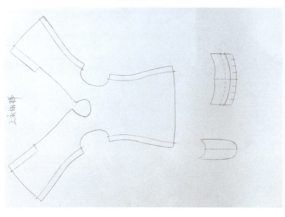

图 5-4-12

图 5-4-13

图 5-4-14

图 5-4-15

图 5-4-16

图 5-4-17

裙子的制作方法：

在纸上画好裙子的裁剪稿，图中腰部的几条细分线是为做褶皱提供方便的。画好后依照图纸的大小在布料上进行裁剪（图 5-4-18、图 5-4-19）。

在每三个细分线的中线进行对折，按照画好的标记来缝制（图 5-4-20、图 5-4-21）。

翻过来的样子见图 5-4-22。

之后再把裙子后部的切合处按照记号缝起来（图 5-4-23、图 5-4-24）。

最后在接合的地方缝上暗扣，再按照自己的设计做一些装饰，漂亮的小裙子就做好了（图 5-4-25、图 5-4-26）。

图 5-4-20

图 5-4-18

图 5-4-21

图 5-4-19

图 5-4-22

图 5-4-23

图 5-4-24

图 5-4-25

图 5-4-26

图 5-4-27

现在,我们再展示一个完整的服装制作流程。

(1)首先我们需要确立所需的衣服材料。重要的是确保所选择的材质适合角色的大小和角色的世界,在制作服装前先估计出大致所需的材料数量。

(2)做一个纸衣服模板。这个模板会告诉你人偶的大小和身体形状,为接下来的衣料做考量(图 5-4-27)。

(3)做好的纸模板会被黏在一起,但是为了能让布料也缝在一起,我们要使第二个模板的边缘处略超过最初的模板(图 5-4-28)。

图 5-4-28

(4)将纸模板放在人偶的身上做最后的调试更改(图5-4-29)。

(5)完成之后,在布料上画出合适的模板大小。一般我们用粉笔画出所需的布料边框,因为这样容易清洗。在这里为了能在浅色布料上看见,我们用记号笔画了轮廓(图5-4-30)。

(6)画好后剪下两块布料,然后把它们围在人偶的身上。在两块布料相交的地方做个记号,这条线最终将会是前面和后面的接合处(图5-4-31)。

(7)画好那条缝合线后,把布料从人偶身上拿下,然后把它向内翻,这样上衣的外部的两块布料会碰到一起。然后用画好的线将这两块缝在一起(图5-4-32)。

(8)当缝好后,把衣服再翻回去给人偶穿上看是否合适(图5-4-33)。

(9)然后用相同的步骤做袖子。注意人偶的手腕处需要多余一些布料(图5-4-34)。

(10)为了做出一个比较干净的边缘,我们简单地将布料卷起并用胶枪缝合了布料。但是要注意,太多的胶水会使得袖子套管的边缘处看起来非常僵硬(图5-4-35)。

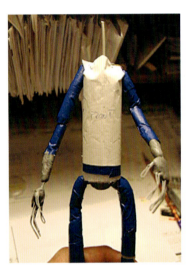

图 5-4-29

图 5-4-30

图 5-4-31

图 5-4-32

图 5-4-33

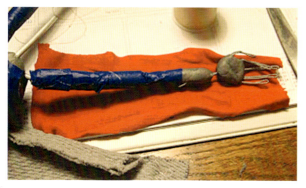

图 5-4-34

图 5-4-35

（11）现在把袖子的布料对折，注意要重复之前的翻转步骤，把它们分成两部分翻转再缝。当两部分都缝好后再把袖子翻回去（图 5-4-36）。

（12）接下来要把红色的袖子和灰色的上衣缝在一起。首先我们要把灰色的部分翻过来，同时红色的袖子要保持不动。然后用袖子顶部多余的布料把袖子缝在上衣处（图 5-4-37）。

（13）缝完后将它翻回，我们就得到一个在上衣里面的袖筒了（图 5-4-38）。

（14）两边的袖筒都完成后，我们就能得到一个像样的上衣了。如果在制作过程中对衣服的构造有任何疑问的话，可以通过研究自己衣服的结构来理清各个部位缝合的关系。这是一个很好的参照（图 5-4-39）。

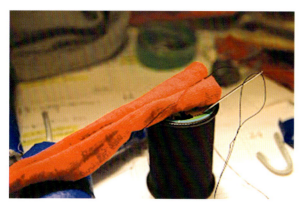

图 5-4-36

图 5-4-37

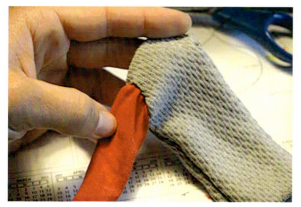

图 5-4-38

图 5-4-39

(15) 制作裤子的步骤大概与上衣一致，也是先通过纸模板确立布料的适用范围，然后剪裁所需大小。值得注意的是，在缝合时，把后面和前面的四分之三部分缝在一起（翻过来），然后没缝的四分之一部分之后会被用作连接两条腿的布料。同时也在底部留了大概四分之一的部分卷起来（图5-4-40）。

(16) 接着，把裤腿翻回，看穿在人偶身上是否适合。这里有一点小窍门，在裤子的上方多留一些布料总是比较好的，因为这样有机会对裤子的长度做细微的调整，不需要再重新剪裁布料来更改（图5-4-41）。

图 5-4-43

 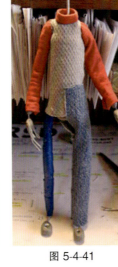

图 5-4-40　　　　图 5-4-41

(17) 在最后一步，把两条裤筒通过之前未缝的四分之一部分缝合在一起。然后把整条裤子翻回来，用胶枪把底部卷起的部分固定住。这下人偶就不是光秃秃的了（图5-4-42、图5-4-43）。

图 5-4-42

第五节 ⊙
毛发

定格动画中，在很多情况下是需要进行毛发制作的，例如角色的头发、胡须，动物的毛发、羽毛，以及毛绒玩具等，都涉及毛发的使用，适合的逼真的毛发，可以大大提高影片的质量和精细程度。关于毛发的应用，最著名的偶动画恐怕非《了不起的狐狸爸爸》莫属了，制作组为影片中所有的动物角色都制作了一件华丽的"毛皮大衣"，真实感不言而喻（图5-5-1—图5-5-3）。又如《通灵男孩诺曼》中，角色头发的制作，同样是细致而精彩的。本节我们就来介绍一些偶动画中毛发的制作方法和技巧。

毛发的制作看似复杂，其实并不难，需要的只是时间和耐心。毛发的制作方法大致分为四类。

方法一：这种方法是完全按照真实动物毛发制作的，适合制作像《了不起的狐狸爸爸》中偏向于真实的毛发效果。一般而言，制作毛发的是使用发泡剂翻制的，之所以选择使用发泡剂是因为发泡剂表面粗糙，利于毛发黏合。而使用的毛发的来源则是人造毛料（图5-5-4）。

具体的操作方法如下：首先根据我们需要的毛发长度将毛料上的毛发剪下来，不宜太多，一小撮即可（图5-5-5）。

然后使用UHU模型胶（图5-5-6）黏合毛发底

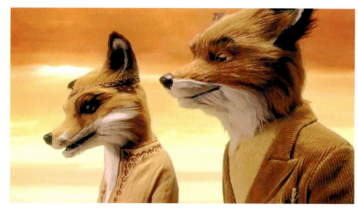

图 5-5-1　取自电影《了不起的狐狸爸爸》

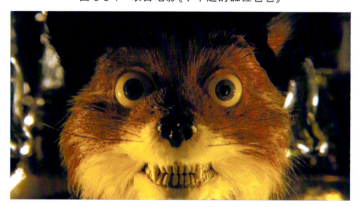

图 5-5-2　取自电影《了不起的狐狸爸爸》

图 5-5-3　取自电影《了不起的狐狸爸爸》

图 5-5-4

图 5-5-5

部并搓揉，使该组毛发黏牢（图5-5-7）。

用同样的方法，我们可以制作出很多组毛发用于大面积的毛发制作（图5-5-8）。

然后继续使用模型胶将一组组毛发排列粘合在模型表面（图5-5-9）。

等到模型胶干后，就可以使用梳子等工具对毛发进行梳理，必要的时候还需要对毛发进行修剪（图5-5-10—图5-5-12）。

此外，在制作头部、爪子等毛发非常短的地方时，则需要更加细微的操作，使用镊子等工具逐根粘毛发。这种毛发的制作方法虽然效果非常真实，但由于毛发质量轻，而且数量很多，因此，在实际拍摄中，这种毛发效果难于控制，容易造成毛发抖动等。我们在观看《了不起的狐狸爸爸》时，不难看出，在近距离的特写拍摄中，动物的毛发会有不同程度的闪烁问题，这也是在所难免的。

方法二：该方法类似于毛绒玩具的制作方法，适合用于一些角色设定为卡通化的动画制作，是使用一些毛发短且薄的毛料制作。该方法既可以使用发泡剂翻制的模型，也可以不翻制模型而是在皮毛制作的同时填充纤化材料或棉花。具体的制作方式与人偶服装的制作方法类似，只需要将毛料裁切成要制作的动物的皮毛展分的形状即可，然后缝合为动物外形并填充骨骼和填充物。这种方法

图 5-5-6

图 5-5-7

图 5-5-8

图 5-5-9

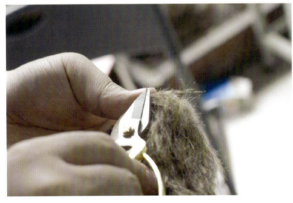

图 5-5-10

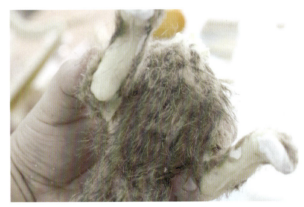

图 5-5-11 毛发细节展示

图 5-5-12 毛发细节展示

的局限性非常大，只适合用于卡通角色的制作，在较为真实的质感表现中则无能为力。其次，这种方法由于材料和制作方式的限制，同样不适合过于精致的模型和动作的拍摄。图5-5-13、图5-5-14为《苏菲》广告中小兔子的实体人偶，制作方法就使用了上述方法，由于广告中兔子的设定较为卡通且动作并不复杂，因此，使用这种方法制作既节约了成本，而且效果同样非常贴切设定形象。

兔子的平面设计形象　　　兔子的玩偶形象

图 5-5-13　　　　　　　　　　　　　　　　　　　　　　　图 5-5-14

方法三：在大部分情况下，我们是需要对人物的发型进行设计和制作的，在观看《通灵男孩诺曼》一片时不难发现，人物发型的质感和外形都与真实世界中的相似，其制作方法也同样如此。在动画前期准备工作中，如果确定好角色的头发需要真实的质感和外形的话，我们就需要在人偶头部制作的时候预留出头发的接口以用于"接种"毛发（图 5-5-15）。

《通灵男孩诺曼》在制作中，为了制作主人公诺曼冲天状的发型，在制作 3D 打印所用人偶头像时，在人物头部预留了几圈插孔用于后期毛发的制作。而头发的制作材料则是使用真实的头发或纤化材料，这些材料都可以在互联网上轻松购得。对于头发的塑形，我们同样是针对每一组头发分别塑形再插回到头上，塑形可以使用发型塑形水或塑形膏等材料为头发塑形，然后将头发打散使其开起来更加真实。如果在头发的动态效果上有需求，则可以为每组头发添加一根铝丝作为头发的骨骼以实现摆拍需要。这种方法制作较为复杂，而且成本较高，制作周期长，但是制作效果却是非常出众的，可以达到非常真实的视觉感受。图 5-5-16 是在实际项目中所使用过的带有头发的人偶，同样使用这种方法制作。

方法四：当需要在三维软件中创作 3D 打

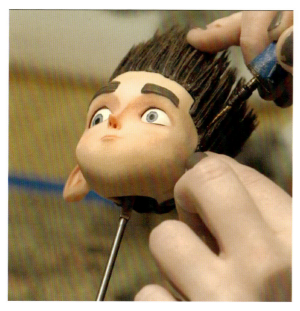

图 5-5-15

图 5-5-16　上海大学学生作品

印所使用的头部模型的时候,同时制作出人物的头发模型,并制作头发与头部模型的接口部分。在头发模型的制作过程中,我们可以先使用 Maya 或 Max 等软件制作发型的大体形态,然后使用 Z Brush 或 Madbox 等雕刻软件雕刻头发细节。最后,如果需要制作发型动态效果,则需要使用制作表情的方法制作每一帧头发的形态。这种方法制作的发型由于使用了 3D 打印材料,质感相对较差,缺少毛发的蓬松感,而且成本较高。但是,制作难度却大大降低,而且制作周期同样有了较大幅度的缩短。对于卡通风格的人物来讲,这种方法制作的效果也是非常适合的(图 5-5-17),而需要一定的毛发形态变化的偶动画,这种方法无疑是最为合适的。

综上所述,毛发的实现方法多种多样,每一种方法都有各自的优点和劣势,只有找到最符合实际情况的制作方法才是最主要的。

图 5-5-17　上海大学学生作品

● 作　业

● 按照书中的指示,给人偶设计并制作完成一套相应的服饰。

● 思考题

● 如何理解在定格动画车间中哪些是必要的,哪些是不必要的配置?
● 如何处理好人与机器的关系?
● 在制作模型的过程中遇到棘手的问题应该如何解决?

第六章

创造世界——设置场景的人

第一节
场景概念设计和地形地貌的制作

概念设计是通过头脑中的瞬间思维,把抽象的设想转化为清晰的、具体的设计产品,从而达到全面而完整的设计。在开始建造场景之前,首先要设计好场景的造型和风格,还要考虑到场景的氛围,确立场景所在的年代、地域等背景。场景的设计制作也要与角色的整体比例相结合。场景还要有一定的空间层次,即前景层、中景层和背景层,营造出场景的纵深感。场景设计是以剧本为依据,在动画、影视中为某一角色或情节设计背景空间,制作出与角色有着重要关联的所有事物,随着时间和情节的变化,场景也随之变化,在动画作品中具有重要的作用。在场景设计上,需要有一个统观全局的观念,把握整个动画电影的主题并围绕其进行设计,场景的设计在镜头构图、光影运用、空间想象和故事特征等方面也为导演提供了重要依据。

场景在动画中有着举足轻重的作用,在影视动画中,角色的各项活动的演绎都需要场景的烘托,体现出故事发生的背景和整个环境的氛围。当然,最重要的是在场景概念设计的过程中,要根据故事发生的时代背景来进行。以《阿凡提》的场景为例,故事发生的背景是在新疆地区,盆地与山脉相接排列的地形,并且具有丰富的油气资源,还拥有大面积的沙漠。在房屋建筑的特点上,多是以土培来建造平顶住宅,按照地形来组成院落式的住宅。平房和楼房还可以相互穿插,相对来说,这种建筑风格比较开敞,灵活多变,少数生活富裕的家庭会采用砖来修建房屋。室内的装饰则带有明显的伊斯兰风格。

场景在建造过程中一般常会用到的工具有泥塑刀、美工刀、钳子、锤子、剪刀、钉子、筛网、卷尺、毛刷、软布等。材料则会用到橡皮泥、精雕油泥、硬纸板、卫生纸、石膏、泡沫塑料、海绵、木板、胶水、涂料等。

下面举例作品《圣诞夜惊魂》中的某一场景上海大学学生进行模仿复制学习(图6-1-1)。

图 6-1-1

可以利用发泡剂来制作,待定型后,用刀片进行切割,修出想要的形状,然后切出石头、沟壑的轮廓(图6-1-2、图6-1-3)。

然后在雕刻好的石柱上涂上白乳胶(图6-1-4);涂好之后,再用卫生纸把它们缠绕起来(图6-1-5);之后在卫生纸上再涂一层白乳胶(图6-1-6);完成后整体的效果如图6-1-7;最后就可以等待它自然风干,或者用吹风机吹干,这样可以大幅度提高制

图 6-1-2

图 6-1-3

图 6-1-4

图 6-1-5

图 6-1-6

图 6-1-7

作的效率。

小铁门两边的门柱可以用精雕油泥来制作，雕好形状，然后固定在石台上（图 6-1-8）。

将小铁丝插在油泥上，并制作好造型，之后可以用打火机把小铁丝熏黑，两扇门都制作好后就可以从油泥上拿下来安插在门柱上了（图 6-1-9—图 6-1-12）。

接下来是制作十字架和地面上的纹理。可以

图 6-1-8

图 6-1-9

图 6-1-10

图 6-1-11

图 6-1-12

先把铁丝做成十字架的形状，然后用油泥把十字架型的铁丝包裹起来(图 6-1-13)，需要注意十字架的下端要露出一点铁丝，以便可以插入石台中，再用刻刀在油泥上刻好十字架的形状（图6-1-14)，之后利用刮刀等工具在做好的石台表面上刮出纹理(图 6-1-15)，将十字架下端的铁丝插入到石台上固定，再刮出纹理，至此就完成了制作(如图 6-1-16)。

图 6-1-14

图 6-1-13

图 6-1-15

图 6-1-16

下一个步骤要做的就是修型，用吹风机把油泥加热，待油泥软一些，把它用来填充空中石台的地表面（图 6-1-17、图 6-1-18）。把石台与山路连接的地方用油泥修形并加以固定。再稍微调整空中石台的地势，为了减少重量还可以用轻纸板来代替填充（图 6-1-19、图 6-1-20）。

石台的细节上，也要进行精细的刻画，用油泥塑造每个部件的大致形状，然后用刮刀深入地刻画（图 6-1-21—图 6-1-23）。

图 6-1-17

图 6-1-18

图 6-1-19

图 6-1-20

图 6-1-21

图 6-1-22

接下来就是最重要的上色环节了，可以用丙烯和水粉来上颜色，先在某一小块试颜色，之后开始大面积上色，先刷深色，填地缝，再上浅色（图6-1-24、图6-1-25）。

图 6-1-24

图 6-1-25

最后撒上一些浮土，进行最后的调整，完成整个作品（图6-1-26—图6-1-29）。

图 6-1-26

图 6-1-27　　　　　图 6-1-28

图 6-1-29

此外，雪山的制作也是非常简单的，大概流程为：先使用木炭堆砌好雪山的大体形状，然后再把卫生纸糊在堆好的碳上，晾干之后上色，最后再撒上苏打粉，雪山的效果就呈现出来了（图6-1-30）。

图 6-1-30

我们再以《百梦多咖喱》广告为例,在场景设置的过程中,我们应以模型为主体进行创作。将每个部分单独制作完成后组合在一起,从而完成模型的制作(图 6-1-31—图 6-1-39)。

图 6-1-31

图 6-1-32

图 6-1-33

图 6-1-34

图 6-1-35

图 6-1-36

图 6-1-37

图 6-1-38

图 6-1-39

第二节 ● 植物

一、草的制作方法

一般情况下,草的制作原料大致有两种,一种是刷毛,一种是麻絮。用刷毛作为材料来做草是一种比较常见的方式。

刷毛植草的方法:油画颜料稀释之后,把刷子浸入到里面,待第一层颜料干了之后再把刷子浸入颜料里,确保所有的毛刷都沾到了颜料。这个过程结束之后,就要开始在模型上进行草的铺设,在铺设之前,首先要在之前做好的模型的一小块面积上涂上白胶,之后把刷毛插入涂上白胶的地方,每次插入的刷毛不要太多,否则会影响效果;然后再用剪刀稍稍剪齐,用手略微剥开一些,使造型更加自然。这种方法在整个过程中其实并不轻松,并且在草的铺设阶段,时间比较长,所以,在铺设小面积的草时,可以用这种方法。

麻絮植草的方法:用比较便宜的水彩,在盒子里调和并稀释,把麻絮剪好放在盒子里进行上色,待染好色之后放好晾干,麻絮有一个缺点就是在晾干之后会黏在一起,在这种情况下,我们可以用梳子轻轻地把它们梳开,之后按照刷毛制草的方法,在模型上涂好白胶,然后把麻絮小心地植在表面。最后再用梳子轻轻地梳理,使造型更加完美。麻絮植草的方法与刷毛植草的方法相比,优点体现在材料比较普遍并且非常廉价,而且麻絮的材质比较柔软,制作出来的草与利用刷

毛制作出来的草相比是完全不同形态的。但是麻絮植草的最大缺点就是比较难以加工。最后效果如图6-2-1。

图 6-2-1

二、树的制作方法

树干可以用细铜线来制作，铜线可以从一些废弃的电线中提取，或者通过购买获得，价格也不会很贵。有些人会用不同的树根来制作，但是要想找到形态各方面都很好的树根，也是不容易的。在制作树干时，首先要把适量的铜线缠在一起，使之绞合，在开始制作树干时，要尽量避免铜线太少，否则就无法做出足够的树枝。树的骨架完成之后，要在较粗的部位加上少许的白胶，然后用卫生纸将其紧密地缠绕起来，之后放置一段时间，等到卫生纸完全干燥之后，再涂上一层白胶，用风干黏土覆盖到白胶上面，这样一来就可以让树干以及树枝形成最后的形状。而其他一些太细的枝干，没有办法支撑风干黏土，则可以在上面反复涂上白胶，直到完美地盖住铜线，之后晾干，如果想大幅度提高工作效率，可以使用吹风机来吹干，能节省很多时间。

下一个阶段，就要开始制作树皮。树皮的材料可以用到木工辅土，它的价格也是非常廉价的。首先用刷子和刮刀敷上辅土，这种材料的好处在于可以很快产生树皮表皮上的纹理；接下来用旧牙刷一类的工具把表面上的辅土处理好，之后要把

它搁置一段时间，直到不再有黏性，这样才可以更好地为它塑形；最后，可以用小铁丝或者刀片一点点来制作纹路。对于一些比较细的树枝，用矿油精溶解少量的辅土，之后再用毛笔把溶解之后的辅土涂抹到细的树枝上。

待所有的辅土干了之后，就可以开始上色了。在颜料的选择上，一般都使用暗色系的亚克力颜料，涂抹颜料时，可以用褐色作为底色，然后再用更加暗一些的颜料干刷树干。待大效果出来之后，添加一些青苔，或是沾一些细一点的草粉。

树叶的做法，一种很普遍的方式是利用类似棉花的大衣或玩具的填充物，这种材料需要用喷枪进行上色。下一步就要用白胶把棉花黏合到树枝上，在这之前可以先把棉花剪成小块的，这样操作起来会方便许多，等到棉花固定到树枝上之后，再慢慢把棉花剥开，弄疏散一些。之后用喷雾发胶来固定撒开的小片树叶，可以多重复几次这一步骤，还可以用绿色的卡片纸剪碎做成树叶，也可以用买来的叶子然后剪好形状，再用胶水粘到树上，如果需要做一些秋天的叶子，可以把预备好的叶子染上色。最后效果如图6-2-2。

图 6-2-2

三、苔藓的制作

首先用砂纸磨一些碎木粉，然后用颜料加少量的水和白胶调和，在颜色的选择上，可以选择做两种，一种是稍稍暗一些的绿色，另一种则是鲜艳的绿色，最后把磨好的碎木粉放入调好的溶液里，

再进行调和。在需要添加苔藓的模型上涂上少许白胶,然后先沾上一些做好的暗绿色的苔藓,再添加一些颜色鲜艳的绿色苔藓,最后利用毛刷一类的工具进行拍打修整,这样可以让两种绿色对比不会太过强烈,并且更接近真实的苔藓(图6-2-3)。

图 6-2-3

四、袖珍椰子盆栽的做法

制作盆栽的材料可以用到细铁丝、卫生纸、油泥、塑料文件夹等,把白乳胶涂在细铁丝上,然后用卫生纸把涂了白乳胶的细铁丝包裹起来,放到一旁晾干,或者用吹风机吹干,再用颜料为它上色,做成细细的树干。而绿色的树叶,可以突破性地用一些废弃的塑料文件夹,文件夹的塑料材质可以很自然地把树叶亮亮的效果展现出来,再用马克笔为它上颜色,树叶上细细的纹路效果也凸显了出来,最后再加上油泥制作的小花盆就大功告成了(图6-2-4)。

第三节
建筑

主体建筑模型的材料可以选择普通而又廉价但可塑性极强的雕塑泥来塑造,让泥的粗犷与建筑表现样式的精细形成强烈的反差。然后采用常见的绘画涂料在成型的建筑上直接进行绘画修饰。这样,色彩丰富的涂料就为平淡的建筑样式披上了生动的外衣,再加以磨、擦、刮、刷等装饰手法,就可满足我们对真实材质的再现。通常我们用电脑制作出来的模型虽然逼真但并不真实,而用这种雕塑泥塑造出来的建筑可以让人觉得更加接近生活,更为真实。

在制作房屋建筑之前,要用重量轻并且容易切割的木板来做地基,而且要确保它有一个平坦的表面。之后就要开始制作建筑物的墙壁,一般建筑物的墙壁都是由保丽龙构成的,根据墙体的类型,会贴上不同类型的材料,例如砖墙、石墙以及石灰墙。

墙壁的结构方面,要先设计好墙壁的面数以及门窗的位置,并且要事先确定建筑物的年代与风格,以及楼房或平方的高度,在计算的过程中,也要把地板的高度算进去,否则最后地面有可能会高低不平。之后把保丽龙板切开做各面的墙壁并组合,形成大体的外观,还可以在保丽龙上画上对建筑物设计的构想。在保利龙板上切割细节之前,因为保丽龙板非常软,要想直接切出完美的形状是一件很棘手的事情,所以可以用一片硬纸作为模板。用硬纸做模板的好处在于可以准确地在保利龙板上进行测量和切割,所有测量的精确度都会影响到整个建筑。之后要把模板用白胶粘到墙壁的内侧,然后放平,用重物把它们压住,这样做是为了避免纸板翘起来。硬纸板可以为之后内部墙壁的制作省去很多麻烦。之后就可以根据建

图 6-2-4

筑的设计进行切割了。门窗的制作方面，模板可以切得更精准，并且完美地和墙壁面垂直。最后就要用玻璃胶把所有的部件都组合起来并晾干。门窗的制作和其他相比要复杂一点。门窗的材料可以用轻便一些的木头来制作，用刀片切割出设计好的门窗的样子，然后用 PVA 胶水把它们粘在一起，再用油性的颜料为它们上色。窗户的玻璃可以使用真正的玻璃制作，也可以使用比较常见的塑料玻璃板，但要保证它们不会产生不需要的反光。图 6-3-1—图 6-3-3 是一些房屋图。

制作砖块方面可以用到发泡胶，它可以切出表面比较平滑的砖块。把发泡胶切割成砖块的形状，之后要把墙壁切成阶梯状，把白胶粘到这些小阶梯上，然后把砖块摆到上面，制作造型。之后为砖块进行上色，砖块的颜色可以根据自己的喜好来决定，但是不能差太多，使用浓度较高一点的颜料。砖块还可以用赤红色的油泥来制作，这种油泥有一个非常大的优点就是可以不用再另外上色，在保丽龙上挖出一个几毫米深度的小洞，然后把精雕油泥填进小洞里并填平。再用小刀小心地切割出砖块的效果，这一种方法的好处就是可以制造水泥的效果，在已经干燥的砖块上面撒上一些石灰或者是石膏，然后用毛刷把它们刷到缝隙中，效果非常好。

石墙的制作材料可以用到比较厚一点的白色油泥，然后利用工具在油泥上面画出石块纹路，进行加工。为了能够让石墙的外观更加真实，我们可以用壁纸胶在上面粘一些卫生纸，再用工具雕出石块的纹路。最后，等到表面干燥之后，用水性颜料小心地涂上颜色，再用稍干一些的颜料加工石墙的表面。

屋内墙纸的制作也是一个非常重要的环节，墙纸的做法有很多种，可以直接在电脑中设计好墙纸然后按照墙的比例打印出来，要根据室内整

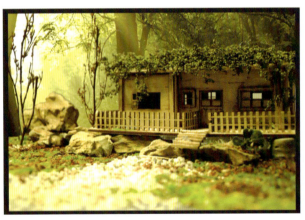

图 6-3-1　上海大学学生作品

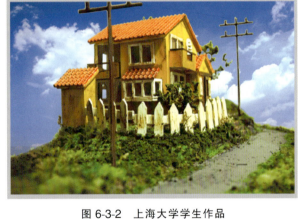

图 6-3-2　上海大学学生作品

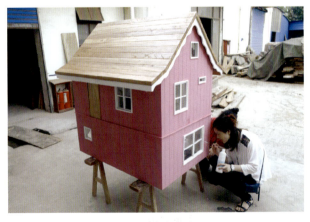

图 6-3-3　为广告 sofy 苏菲制作

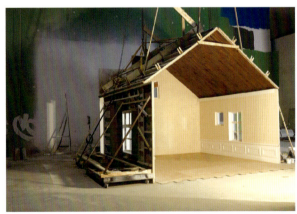

图 6-3-4　广告 sofy 苏菲场景

体的风格来制作，并且打印的纸一定是哑光的材料，如图6-3-4，否则当打上灯光之后，墙纸就会有反光，这对拍摄来说是非常不利的。但是如果要做的是非常简单的白色墙壁，那么就可以直接利用风干黏土来制作。

房屋内的地面一般可以采用密度较高一些的泡沫板，如果用木板，因为材质的特点加工不太方便，不好掌控而导致表面不平整，相反泡沫板会比较轻便，利于掌控，后期用颜料进行上色。在泡沫板的连接处可以用牙签插入泡沫板做基础的固定，之后再用泡沫胶进行粘贴，这样做的好处就是可以在拍摄过程中进行反复的拆分组合，而不会破坏墙体。有些情况下，屋内的地面还会铺上一层地毯，我们可以用毛巾来代替，毛巾本身的质感和纹理和地毯是非常相似的，并且非常廉价也很容易找到。接下来就要根据设计好的地毯样式来为毛巾整体染颜色，在染色之前，最好是先用小块的毛巾试染，成功之后再染整块的毛巾。这样做会更加保险一些。或者可以用一些有亮光表面的硬纸板来制作地面的瓷砖，用油性的颜料给硬纸板上色，可以是两种颜色互相拼接在一起，最后用美工刀将硬纸板切割出地砖的形状，然后用白乳胶将它们与地表面黏合在一起。屋瓦的设计制作与砖墙有一些类似，可以用赤红色油泥来制作，首先要把油泥压平整一些，厚度一致，再用尺子和美工刀切割出瓦块的形状，必要时可以用刮刀画上花纹。将切割好的屋瓦稍稍弯曲一些，形成拱状，待干燥之后，将边缘稍稍打磨。如图6-3-5是做好的屋瓦效果。

路面的制作材料可以用到泡沫板和黏土，在泡沫板上涂上PVA胶，再把黏土平铺到泡沫板上，用刀片切割出地面砖块的缝隙，然后用手轻轻按压黏土，因为泡沫板非常软，所以可以很轻松地制作出路面上的一些裂痕。必要时还可以在上面撒上一些沙土，用毛笔扫到缝隙里。

第四节
光

光无疑是大自然最慷慨的馈赠之一，不但为我们带来了温暖和光明，更点亮了人类原始的艺术追求。

随着人类社会的进化与发展，我们对光的需求超越了基本的照明和取暖，对光应用的发展，伴随着一个又一个时代的变化，人类对光的了解越多，就越沉迷在这精美的自然造物之中。随着社会的发展，人类学会了去创造光源，而出于对美及实用的需求，我们不断地发展着对于光源设计美感的追求，光作为环境艺术和影像艺术中不可或缺的一部分，充实着我们生活的世界。

然而，人类前进的力量就是我们永无止境的欲望和好奇心，我们对于光的探索和应用不会止步于此，我们期待用光塑造出更加多彩的世界，更贴近我们心中的幻想，实现艺术工作者心中的永恒。在现今科技力量的协助下，艺术家们对于光影的应用更加自如，更加轻松，数码技术让光的美可塑而可及。毫无疑问，光艺术的发展和潜力是无穷的，在不同的时期、不同的环境，光将为我们带来截然不同的感受，所以，我们要以发展的目光对待光，在具体的运用中去分析、感受。

绚丽的光效是影视制作中非常重要的一个部分，没有光，我们所塑造的艺术世界将大打折扣，黯然失色，优秀的光效设计将为作品添加上佳的色彩效果。

图6-3-5　上海大学学生作品

影视后期制作离不开光效的设计，光能够更好地表现环境，带动观众情感，对美的表达和展现有几乎是最直观的效果。即使是在现今的影视艺术作品中，我们也能看到，在未来，光的设计将具有多么巨大的能量和影响，光设计大战的重要性是毋庸置疑的。

光的设计在影视后期制作的运用中主要有光的表现作用、营造环境气氛、塑造形象等，光的神奇变化很容易让人觉得捉摸不定、无法控制，让人觉得无法入手，实际上，就算是光这样复杂的物理现象，也遵循着一些最基本的规则，只要把握其规律，制造出希冀中的光影效果并不困难。

（1）光塑造形象：一切物体只有在光的照射下通过反射光线才能被人视觉感知。优秀的光效设计能突出拍摄物体的立体感，这需要对光的位置、强度和色温有正确的把握和安排，这样就能在画面中营造出更多的层次、更大的空间，以达到我们期待的空间效果。反之，画面效果将变得平淡无趣，甚至扭曲。

（2）光突出重点：不管是动态还是静态的画面，都需要一个视觉中心，一个感情的高点，一个注意力的方向，而光，无疑是重点塑造的必要手段之一。没有主次虚实之分的设计往往流于平庸，而强化的光会凸显敏感的细节，使观者的目光不由自主地追随，强烈的光的对比能够营造极强的戏剧效果，带动观者的观影情绪。

（3）光演现色彩：不同的灯光设计将显现出不同的色彩，在现代影视艺术的画面设计中，不同的光源设计以及手气软件的发展让我们对于光的色彩有了极强的把握能力。无论是统一还是变化，通过对光的设计和运用都可以达到。当光源的显色性强时我们可以营造出色彩多变的画面，色与色之间泾渭分明，各放异彩，具有真实的画面效果。而显色性弱的光源将造成色彩的扭曲和变化，使颜色变得扭曲，失去其魅力。

（4）色彩的搭配：不同的光的设计能够得到不同的色彩设计效果，光的设计和画面的色彩表现息息相关，我们往往用明亮的光塑造线条，用稍暗的颜色来表现光晕，通过对不同的光效的运用，可以塑造出多样化的画面色彩效果。色调的选择也和光的应用有很大的关系，在不同的情景中，光的变化能够营造出不同的色彩感觉，从而带动观众的情感变化。

（5）光晕的添加方式：在许多画面氛围的营造中，需要光晕效果的添加，但是添加的目的是不同的，在紧张的镜头中我们需要快速而强烈的光晕效果来推动情绪的累积以达到镜头的目的，而在长镜头中，我们需要一些缓慢轻柔而富有变化的光晕来烘托画面的意境美感。光使画面变得暖意丛生，经影像艺术后期处理后的画面加强了画面的视觉感官效果，丰富了影像艺术对主体内容的表达。从光的设计表现中，可以看出光具有极强的艺术感染力，具有审美上的冲击。光怪陆离的光效变化能够激起我们对于自然环境的无穷想象，既能满足我们的猎奇心理，又能使我们脑海中的画面更加柔和。光效和音效设计都是对于人类自然本能的顺从和迎合，当我们看到画面时需要同步的环境效果来增加真实感，可以说是在用最先进的艺术技术去满足我们最原始的环境需求。光的设计使画面感染力更加强烈，使艺术表达不用借助语言直接打动观众的心。

光效设计在影视后期制作中的作用，不仅仅是营造视觉上的奇迹，更多的是依托现代数字技术的发展，制作出拍摄过程中受限的效果，或者不能创作的画面。对于光的变化的追求，推动了影视后期技术的发展，而现今，影视后期中的光效制作成为其中至关重要的一环。

一、性质分类

光从性质上大致分为直射光、折射光以及混合光三种类型，影视后期光效制作中也不能离开这三种类型，这其中，尤以直射光的应用最为广泛，在画面形体感塑造上有着最直接的作用。而直射光包含着自然界的直射太阳光以及聚光灯所产生的人工光源，这些光直接作用于受光物体，使其产生明显的明暗交接，从而塑造强烈的立体感，使物体在画面中突出出来。与直射光不同的是折射光，折射光顾名思义，是不会直接作用于受光物体的，折射光往往被周围的阻挡物改变了

光的方向，折射光的效果往往更加柔和，通常用来制造一些比较融洽的画面氛围。混合光又称混光，是灯光与自然光的结合体。例如，在午间的室内，天花板上的灯亮着，而从窗口射入自然光，指色温不同的光线相掺之俗称，但混合光由于不稳定性，自然光是变化的，不适合用于定格动画长时间的逐格固定光源制作，会造成最后效果的频闪，所以定格动画拍摄一定切记除了追求某种特定的频闪效果外尽量不要在混合光的情况下拍摄，最好是密闭空间。光效是指在不同角度照射下产生的效果。从结果来看可以分成顺光、侧光和逆光，在不同的画面设计中，需要灵活地变化和应用。

二、光效的情感

光的色彩从本质上来说是人类在面临客观世界时的一种本能的主观反应。鲁道夫·阿恩海姆说：观者的被动状态和经验的直接性是更为典型的，人的情感波动和他的视觉感受是有着直接关联的，视觉感受给予我们最直接的情感刺激，光环境的表达更大意义上是自然环境的反应，所以环境光对于人类情感的影响是巨大的，是直接的。在这一方面，人的情感更接近于一种条件反射而不是理性的思考，这是我们长期进化的选择，也是在纷繁的视觉信息面前的本能反应。人类对于色彩和情感的结合，无疑是大自然和生物选择给予我们的礼物。

在人类主观的情感世界中，任何感官知觉和意向都是进行了直觉的本能的组织和再构的结果，而不是客体本身就具有的，可以说人类的感官世界中不存在绝对的客观客体，不论是手段的受限还是感官的极限，所有的直觉和意向都是主观观察的结果。一个经过成熟的艺术设计的画面，应该同时具有层次丰富而简洁明快的效果，在经过短时间的画面冲击之后还有更多的细节能够抓住观者的兴趣和注意力。在长期进化的过程中，人类发达的眼部结构使我们具有接受视觉细节考验的能力，在艺术与技术的漫长发展过程中，人类产生了对于携带过剩信息的艺术产品的追求和喜爱，让我们在设计和欣赏的层面上，能够产生更多的思考和情感共鸣。

而在数字产业不断发展的今天，大众的审美情趣变化将推进我们对于更高层次的视觉效果的追求，这其中，光效设计的发展是不可或缺的。

三、光的基调

在影视动画的画面设计中，视觉中心的设计十分重要。在不同的环境中，视觉中心分为两种，在古典绘画中多以情节内容为中心，以情节的表现焦点为中心，以画面的情节性为主。而在现代绘画中，由于叙事手段的多样性，画面可以专注于视觉元素的表达和堆叠。现代绘画中的视觉表达是对于画面元素的节奏安排和变化，而视觉中心就是元素堆叠节奏的高潮和中心。从人类的自然生理来说，视觉的范围不总是清晰的，通常来说，人们在观察物体和周围环境时，倾向于聚焦于某一点，而忽略周围的细节，而光的设计能够很好地突出某一个重点物体，使观众的目光不自觉地聚焦于此。这样可以使我们在面对过多的画面信息时能够以最快的速度抓住重点，快速做出反应和决断，不受其他因素的干扰和影响。将这一特性运用在后期光效设计中，具体表现为，加强任务轮廓线，使其和背景做出区分，淡化环境，以塑造出一个有节奏的画面。总而言之，后期光效设计可以有效地强调重点，做出对比冲突，有效地引导观众的视觉焦点和注意力，使主题更加明确，并且可以很好地修饰有缺憾的部分画面。

在影视后期制作中，对于画面整体基调的把握，就相当于绘画最初步的定调，决定了后期艺术创作的大致方向，基调即将成为画面的最终色调，这一过程应当是胸有成竹的。基调确定之后，就为后期的设计和制作奠定了坚实的基础。

在AE等后期软件中，画面基调的色彩不能靠传统的调色盘，而要靠后期设计人员结合画面内容和自己的色彩感觉，通过对光色的调整为画面最终的色彩统一做出努力。不同的光色在不同的画面中的应用感受完全不同，在现代的影视剧之中尤为明显。

明亮的暖光可以使画面变得炎热而烦闷，蓝色调的光可以使画面冷峻而忧伤，偏紫的光可以

使画面傲气逼人，暗沉的色调可以让人感受到主角的内在情感。不一样的画面基调可以给人带来截然不同的冲击与感受，各种不同的画面基调代表了后期制作人员对于画面不同的理解和把握。这都是光效艺术家们对于艺术的不懈追求和大胆尝试的结果，给观众呈现了一个多彩的幻想世界。

好的光效设计能够极大地增强画面的视觉感染力，例如在许多科幻电影中，导演都倾向于用较强的光效来体现现代感，提高光的存在感，而在具有时代背景的画面中，往往趋向于运用柔和而自然的光环境，做出好似油画一般的厚重效果，强调物体的材料和质感，让观众自然而然地融入艺术家塑造的氛围之中。

从审美的角度来说，光的感染力不仅仅使用于改变画面和构图，还有主次设计，也能够更好地渲染情绪，体现质感。不同的灯光走向对于不同的材质表现力也是不同的。在后期设计中，艺术家们是要熟练掌握光的魔法，让光服务于画面和叙事，更好地推动观者的感情，累积出一个又一个情感的高潮。

光效的冷暖设计对画面情感有着极大的影响，出于人类自身的生理需求，我们厌恶寒冷和黑暗，但是在很多时候又不能避免，我们热爱光明和温暖，但是也会求而不得。冷暖色调在不同的情景下的运用，能够暗示出一种潜在的情绪。当欢乐画面用上清冷的色调，我们会明白这欢乐的景象之下有一种悲伤在暗涌，或许这段画面是为后面的情节做出铺垫，或者说这是一段艰难时光中难得的欢乐，或者说这是一段回忆。影视艺术在其发展过程中，也让观众对影视艺术中的画面语言有了一种直觉性的了解。

冷色调能够直接让观众感受到环境的不友好，有利于观众对于画面人物的感情理解。而暖色调会让人感到安全，非常有利于烘托画面的氛围，但是如果画面的暖变得太过强烈，例如火红，也会让观众感受到本能的危险。总而言之，好的画面色调设计能够使画面产生不同的情感表达，使画面情绪能够通过多样化的途径表现和传达。

在后期光效设计中，光的明暗也起到了极强的作用，由于人类的基本活动集中于白天，我们的视觉系统在较暗的环境中效果不佳，所以我们对黑暗有着本能的畏惧，黑暗代表不安、潜在的危险和威胁。所以较暗的画面效果能够很好地营造一种不安的气氛，让人觉得危险、暧昧、游移不定。而明亮的画面效果让我们感到安全，因为这是我们惯常的活动时间，我们能够通过视觉把握足够的信息，能够及时对突发情况做出应对。明亮环境适合对正面情绪的表达，但是太强的亮度，明显会让人觉得超自然，反而产生一些不适，在许多电影中会运用到这种极端情绪的表达，用强光环境体现出一种非日常的画面氛围。

由于光在自然环境中的不可分割，所以光的表达是具有强烈的作用的，光渲染的画面氛围对于人的心理状态和艺术感染能力有着决定性的作用。从光质上来讲，光分为硬光、中等硬光和柔光，如果在影片中需要突出人物的性格，往往运用硬光来表现，使其立体感得到充分增强，配合上与其相符的色彩就能很好地体现人物个性的一面。例如在阴暗的场景中，采用绿色的硬光，显现出人物极强的轮廓，配合人物严肃的面部表情，即可得到一种颓唐的画面氛围，可以引导观众去理解人物的内心世界。

硬质的光在画面中还可以使画面锐度得到提升，能够最大地再现主体物的细节表现，在一般情况下，我们用罗登加标准罩来实现硬光。而在光源上假装一个长方形或者八角形的柔光罩就可以实现柔软的光，柔光可以极大地衬托人物柔美的一面，或者加上反光伞，可以有效地减少人物的面部反差，使人物皮肤看起来光滑柔和，体现拍摄对象柔美、温暖的一面。

以上海大学2013级毕业设计定格动画《lumo》的运用为例，女王的角色代表黑暗和邪恶，而男子代表光明，女王的后期光设计偏向紫色，比较深沉，能够给观众一种反派形象的引导。

男子的光效设计是光明的、温暖的，能够表现出两个人物的对比和对立（图6-4-1）。

例如黄暖光，很容易就可以使画面有一种怀旧的质感，将正常拍摄的画面与之穿插，观众会很容易地理解到，这是一个具有回忆性质的插叙。或者如蓝紫色调的画面，即使画面内容十分简单，穿插在主人公睡眠的画面之中，观众也可以感受到这是一个噩梦，从而减少很多叙事上的

图 6-4-1

表达,能够使叙事节奏安排更加集中和自由。而绿色的画面基调则会让观众感受到一种原始的、自然的、不可预测之感,会不由自主地紧张,配合配乐作用,就可以很好地达到预期效果。

四、后期光效设计

在影视后期制作中,我们需要根据光在影视制作中的具体用途具体分析,结合调研结果和后期制作中的实例,可以得到一个总结性的归纳。场景后期光效应是指光在影视艺术后期制作过程中,对光的艺术效果追求的实现流程。

而这个流程主要有三个部分,首先是前期的筹划阶段,对于需要的光效做出考虑和设计,寻找风格相近的影视作品,寻找解决问题的方法和渠道,将需要的信息和方法做出总结和归纳,为后面的制作流程做好准备。

然后就是中期制作流程,在设计过程中,分析对光的需要和具体运用,然后进行制作。在这一过程中,要考虑到后期制作手段的结合和合作,要考虑到软件和硬件等问题,在种种解决方案中,寻找出最合理的途径。

最后是后期调整阶段,在反复观看和思考中,查漏补缺,对于画面的情绪渲染等方面做出一个综合的考虑,从而了解制作的缺陷和不足,做出相应的修改和调整,使最终效果能够提升画面的艺术感染力。

后期光效设计是在光效制作之前的步骤,需要对画面的内容进行充分的考虑和思考,进行相应的设计。不能单纯通过猜测来添加光效,需要根据剧本的需求和画面效果设计来综合考虑需要添加的光效。

在毕业设计《lumo》的光效设计中,主要是对自然环境光的表现进行设计。例如短片开头的第一个长镜头之中,应剧本要求,需要体现出世界是黑暗的,在这个画面的设计中,考虑到自然环境的光环境,所以就做出了相应的效果(图 6-4-2)。

图 6-4-2

而在最后一个镜头的设计中,剧本要求体现明亮的世界,所以在设计时设定采用蓝天和绿地,并且通过一定的云朵运动来体现空间感和运动感。

场景后期光效在影视作品制作中是不可或

缺的,例如画面的色彩色相调整,画面的层次感、空间感营造,修正拍摄错误,强化影像的光感设计等。

拍摄出来的画面色调和明度基本都是相同的,为了营造出不同的湖面氛围,在女王出场的部分,我们运用了偏紫色的光来变现她的身份。在短片最开始的过程中,对于女王住所的设计也采用了昏暗的色调以及大面积的阴影,但是在这之中,又用 AE 插件 Optical Flares 实现了主体城堡的逆光效果,使得主体在整体压抑的氛围中能够得到突出。通过逆光轮廓线的塑造,体现了场景的立体感,引导了观者的注意力。

而在短片的最后一个镜头中,运用了温暖明亮的画面风格来体现与之前部分风格的不同。而这两个镜头拍摄的其实是同一个主体物,完全靠后期的光效来实现两个镜头的对比与冲突。

五、光效设计的必要性

在现今的后期制作中,光效设计效果一方面依靠制作人员的艺术素养和设计天分,一方面局限于科技条件。如果一名设计人员不能理解光的原理和现象,势必不能了解光的特性和相互作用的效果,如果没有一定的艺术素养,就不能在后期制作中达到导演需要的画面氛围,所以光效的设计与制作需要从业人员艺术与技术双重能力。而后期设计是一个不断自我否定、自我完善的过程,需要从业者对于最终效果不懈追求。

由于光效设计在影像作品中的作用更加接近一种氛围渲染,所以一般观众很可能对于光的设计了解得非常少。所以相对于其他一些影视制作部门来说,可能没有比较广泛的群众基础。对制作流程有所了解的从业人员才会发展相关的软件、硬件。而相关软件公司在插件开发和功能选择上往往各有所长,在不同平台上的影视作品也会倾向于选择不同的软件。所以作为一名成熟的光效设计师,必须能够比较全面地掌握相关软件,能够对光效进行设计之后,迅速地找到一个合理的解决方案。由于目前软件发展竞争问题的存在,难以预想未来光效设计软件最终

是整合还是对立。就现状而言,对于多种软件的学习还是非常有必要的。

由于拍摄经验欠缺,在拍摄过程中和后期有一定的衔接问题,所以在制作中也遇到了一些问题,如没有绿幕拍摄。不同的人物需要不同的灯光效果,而这些人物往往是在一个画面中同期拍摄,所以有了很多技术上的挑战。

例如女王光是硬光,比较暗沉也比较锐利,而男子光是明亮的柔光,所以在同一个画面中,要注意表现他们的冲突关系的同时,避免光与光的互相干扰(图 6-4-3)。

图 6-4-3

影像行业的发展是势不可挡的,在现代社会中,信息呈几何级爆炸式的增长,由于网络的普及和媒体的发展,人们需要更加多元的故事形态和画面表现。人们对于新事物的渴望是不可阻挡的,电影工业作为最成功的商业艺术形式之一,顺应市场需求,反映时代特征,传播主流文化,在其较短的发展过程中,无疑已经取得了巨大的辉煌,而此时,电影艺术还是一门年轻的艺术,它与技术的结合之紧密,让我们有理由相信它的发展前景是非常巨大的。

而在这样短暂的发展过程中,我们已经从无

声到有声，从黑白到彩色，从2D到3D，从25帧画面到48帧画面发展，不懈的艺术追求推动技术的发展，而快速的技术又回馈给艺术家更大的自由，艺术与技术的结合终将解放人类的幻想。而人类，作为理性和情感的结合，需要奇迹式的剧情也需要足够的真实感让我们能够放任自己沉浸在这样的梦幻旅途中。而这样的真实感就是由万千的艺术设计工作者通过兢兢业业的努力造就的，光效设计作为自然环境营造的不可分割的一部分，其发展空间是巨大的，光的设计将在梦幻与真实的平衡上不断前进。

灯光效果在动画电影中占重要的作用，它可以营造室内外的环境气氛、协调画面的构图并且可以反映出角色的情绪。并且对景物的层次、线条、色调和气氛都有着直接的影响，任何一种光线都存在着六个要素，光度、光质、光位、光型、光比和光色。在我们拍摄定格动画的过程中，对场景的布光并不是简单地对现实光源的模拟还原，制造出来的色彩对比，还有强烈的明暗对比关系、角色和景物等造型特点。光线还能够加强戏剧性的画面感，起到了非常大的作用。

六、定格动画中的灯光

拍摄定格动画所用的灯光可以分为两大类，即照明灯光和效果灯光。常用的照明器材有聚光灯、泛光灯、追光灯以及反光板等。聚光灯是使用聚光镜头或反射镜等聚成的光，利于集中照射某一特定区域。泛光灯是一个可以向四周均匀照射的光源，场景中也可以应用多盏泛光灯，泛光灯从某一特定地点均匀地向四周照射，可以利用这一点来模仿灯泡和蜡烛。追光灯的功率比较高，主要用于在黑暗的环境下突出主要的角色或者用于其他特殊的追光效果。它可以跟随角色移动，还可以制作各种各样的颜色环境。反光板是一种辅助工具，不同的反光表面，可产生软硬不同的光线，反光板可以让平面的画面更有立体感，某些场景或

图6-4-4　sofy苏菲广告拍摄现场

角色的细节可以通过反光板折射的光线更加清晰（图6-4-4）。

有时候为了营造不同的环境氛围，需要用到不同的效果灯光，可以在相关的某些位置上安装一些小型灯泡或者发光二极管，或者改变灯光的色彩。有时候为了达到动画电影所需要的布光效果，会把用于摄影照明的灯光设备连接到调光板上，调光板可以改变灯光电路里的电流，这样就能控制灯的照射亮度。

在拍摄的过程中，我们经常会碰到需要太阳光直射的画面，其实要想在室内模拟出太阳光照射的效果很简单，只需要摘下影视灯的灯罩，然后把灯头放在很高的位置，光线就会直线照射。还有一种方法是使用镜面灯罩拍摄出强烈的太阳光照射的效果。

我们在布置室内的光照时，必须要先确认光的来源，否则最后画面中光的效果会非常模糊，会分不清白天还是夜晚，我们要确定最终的画面中应该是从窗外射进来的自然光还是屋内的灯光。如果要制作床头发光的台灯，或者街边的小路灯，就可以用到圣诞树上的小灯泡和平时用的小手电筒里的小灯泡，这是非常方便的（图6-4-5）。

在日常生活中，照在物体上的太阳光称为自然光，自然光是最自然、和谐的光源。然而在进行定格动画室内拍摄的过程中，我们使用的光源大多数都以影视灯为主。用好影视灯也是一门很大的学问，因为影视灯同样可以有自然光照射的光

图 6-4-5

影的效果。

　　布光，就是把被拍摄的物体照亮，但是又能符合我们拍摄的意图，就是哪里需要亮一点，哪里需要暗一点。同时又可以操控哪里可亮、哪里可暗，通过人工的控制达到一种可操控的能力。我们在拍摄之前首先要做的就是观察被拍摄的物体在没有影视灯的照射下所能接受到的光源是怎样的，然后通过对影视灯的运用，看看是否可以达到相同的光影效果。在做前期准备工作的时候，要准备好主光源和不可少的辅助光源，并将二者组合运用。主光源的作用就是将主要拍摄物体需要表现的那一面照亮，在被照亮的同时，暗面自然而然同时产生，在暗面产生的时候就是需要使用辅助光源的时候。辅助光源的作用就是将暗面弱化，将整个被拍摄物体整体提亮。在拍摄的过程中，我们需要准备一些材料来充当辅助光源的角色，比如说柔光纸和反光板，它们产生的反射光就和辅助光源产生的光源效果是一样的。在照明器材的选择上，钨丝灯和荧光灯当然是我们日常生活中用的最多的，但是在定格动画的拍摄过程中，我们通常会使用摄影棚中的大型影室闪光灯。大型影室闪光灯在使用的过程中非常方便，因为它的色温非常接近自然光源的色温，而且可以无极调整输出的光量，同时大型影室闪光灯配备了许多比如柔光箱和束光筒类似的附件。

　　在定格动画的拍摄过程中，我们通常还会遇到柔光和硬光的问题。硬光就是我们常说的比较直线的光源，扩散角度非常小，就好比是在盛夏的时候，太阳光非常强烈，被照射的那面光度非常强，然而另一面的暗面就显现出强烈对比的暗面，这就是对硬光最简洁的概括。柔光就是比较发散的光源，就是散射光线，说一个非常贴近生活的例子，就是在阴天的时候，没有了太阳光的直线照射，一切的光源都是大气散漫射光，看起来既柔和又不刺眼，同时物体的阴影相对更少。但站在拍摄角度来看，在拍摄过程中使用的不管是硬光还是柔光，最终的效果不仅仅取决于这些，还要考虑到各个光的位置、光的数量、光的组合等很多问题。在定格动画的拍摄过程中还有一个不可避免的问题就是调节明暗反差与光比。在定格动画拍摄的实际操作过程中，通过对两盏灯的使用就容易调节反差。首先先用一盏灯确定要照射的面和照射的角度，然后再使用另外一盏灯来辅助前者，从而这两盏灯输出的光源就可以形成明暗反差。在拍摄过程中，需要特别注意的问题就是，被拍摄物体的表面材质的不同，反光和光度强弱也各有不同。在真正的拍摄过程中，我们需要根据实际的情况来调整，从而可以确保拍摄过程的顺利。

作 业

- 为你的人偶设计并制作出相应的场景,学会利用场景中的元素传递故事信息。

思考题

- 如何通过技术手段将现实中的场景搬运到定格场景中?
- 在定格场景的布置中,如何处理好环境、建筑与灯光之间的关系?

第七章
故事中的生活元素——幕后的世界

"细节"是决定一部动画成功与否的关键因素,所谓"细节决定成败"用在动画界可以说是再合适不过,世界著名的动画工厂——皮克斯动画工作室的成功秘诀是什么？官方给出的答案就是细节。在动画的制作过程中,有很多细节需要我们注意,比如在人物的日常生活中加入一些习惯性动作会让人物看起来更加鲜活,在角色的长相中加入一些比较个性的元素可以使人物看起来更加真实、突出。我们在制作人物和场景时,同样需要加入一些细节性的装饰、道具使整个场景人物看起来真实和生动。本章将为您展现定格动画中那些细节元素的制作过程。

第一节 场景类道具

一个真实的日常场景,必定是有种种生活痕迹的场景。例如,一个工作台,我们很容易想到工作台上有电脑、文件夹、笔筒、杯子、打印机、文件,这些都是与工作相关的物件,除了场景的固有元素之外,一定会有人活动过的痕迹,桌面上可能会出现手机充电器、快餐盒、书籍、没有来得及丢掉的垃圾等,这些各式各样的道具正是构成一个真实场景的关键因素。场景中的道具是动画电影中必不可少的东西,它可以表现出角色所在的环境,也可以反映角色所在环境的特点。因此,场景中道具的应用就变得格外重要(图 7-1-1)。

通常,一些生活必备的如家具、书本、钟表等微型生活用品都可以去制作 DIY 娃娃的淘宝店里购得,这些道具足以满足一般场景的制作需求,有些情况下,我们则需要对这些模型进行一些小的改动以获得所需要的效果。但是如果这些无法满足动画的需求就需要进行实际的制作。本节就来了解以下场景道具的制作。

下面的图片,是动画场景经常用到的道具有沙发、竹椅、竹茶几、盆栽、瓶子等（图 7-1-2—图 7-1-7)。

这些道具都是在实际创作中根据要求所制作的,由于场景道具种类繁杂,材质、结构都各有不同,因此制作的方法也是非常多的。

图 7-1-1　取自电影《通灵男孩诺曼》

图 7-1-2

图 7-1-3

图 7-1-4

图 7-1-5

图 7-1-6

图 7-1-7

（一）家具类的制作

在日常生活中，桌子、凳子等家具都是木制或铁制结构的，在定格动画的创作中，我们同样可以使用铁和木材来还原这些物体。以最传统的八仙桌为例，八仙桌为全木质结构，制作木质家具的材料可以使用雪糕签（图7-1-8）。

雪糕签可以在网上购买，价格低廉，雪糕签使用的木材质地非常软，而且木纹细腻，非常适合制作木制家具。我们只需要根据八仙桌的结构，将每个部件都单独切割好并使用砂纸打磨光滑，拼接起来即可，需要黏合的地方可以使用热熔胶或者AB胶。木质结构的上色则需要使用油性涂料，例

图 7-1-8

如油漆、油画颜料等，上色时需要对颜料高度稀释并多次上色，凹下去的地方要涂抹得更重一些，最后若表面有清漆的话，则需要喷涂一遍亮光漆。一般来讲，这样制作出来的木质家具看着比较新，所以还需要进一步做旧。首先要做的是将经常接触地方的清漆使用砂纸打磨掉，并且使用更加细腻的砂纸和抛光条在最常接触的地方反复打磨抛光，制造"包浆"效果，这样下来，一张木质的八仙桌就基本完成了。一般来讲，木质结构的家具都可以按照这种方法来制作，流程也是大同小异。除了八仙桌这样的木质结构家具外，有很多家具是有着"钢筋铁骨"的，例如家中使用的折叠桌子，桌腿是铁管而桌面是木质的。这样的结构我们就需要使用铁丝来制作桌腿，桌腿的结构仿照真实的桌子即可，粘合处使用 AB 胶黏合。一般来讲，用铁丝制作的铁制桌腿，质感和颜色都已经非常逼真，但是如果需要更改颜色的话，则需要使用喷漆喷涂。此外，还需要注意的一点是，这种折叠桌的木制桌面一般都有非常漂亮的木纹，这种木纹可以使用硫酸纸打印出来并使用白乳胶粘在桌面上，最后再喷涂一层亮光漆。此外，如果需要制作锈迹斑斑的铁制家具效果的话，铁制部分最好使用硬纸板代替。首先需要在硬纸板上使用广告色调出褐色进行底层上色，如果是铁丝制作的结构就使用喷漆上色，底色上色完成后，使用高度稀释的墙纸胶涂抹表面，并在上面撒红砖粉末，最后在锈迹较为严重的地方使用更深的褐色进行点染。最后一种类型为沙发一类皮制或布制的家具，此类家具一般内部用木质或铁制框架支撑，腿部为木质，表面为布或皮革。制作此类家具，我们一般将家具拆分为几个部分分别制作，最后再拼装起来。以单人沙发为例，我们可以将沙发分为靠背、坐垫、扶手、底座、沙发腿等几个部分分别制作，靠背、坐垫、扶手、底座几个部分都可以根据形状使用雪糕签或者铁丝来制作内部框架，框架制作完成后，有蓬松感的部位则需要使用棉花、纤维棉等材料填充，最后使用布或皮革制作每个部件的外套。这些部件都制作好后，将它们组合在一起，并用热熔胶粘合。沙发的腿部一般为比较粗的木材，我们使用软木材切割成沙发腿部即可，沙发腿部要使用油漆上色并喷涂亮光漆。一些边角扶手等较为容易磨损的地方可以使用砂纸打磨做旧（图 7-1-9）。

图 7-1-9

家具的制作方法一般就是上面的几种，遇到不同的家具使用类似的方法制作即可。

（二）小型道具

日常生活中，除了必要的家具物品外，还有很多装饰性或实用性的小物件，例如灯具、工艺品、盆栽、书籍、厨具等物品。此类物品体积非常小，因此制作难度也很高，需要足够的细心和耐心。接下来就来分析一下此类道具的做法。

1. 花盆等粗陶和陶瓷类制品

以花盆为例(图 7-1-10),一般为红土烧制,我们选用的材料则是红褐色的风干黏土,这种黏土干后与陶土非常相似。制作花盆这样的红土烧制的器具具有很高的还原性,实用方法也非常简单,只要使用该黏土制作好外形,等其干燥后就可以使用了,必要时还需要使用砂纸打磨,这种方法的还原性很高。

图 7-1-10

如果是表面上釉的陶器,则需要在干燥的风干黏土上喷涂对应颜色的油漆和亮光漆。如果是瓷器的话就比较繁琐了,由于瓷器一般非常平整光滑,而且比较薄,因此,需要使用较为坚硬的材料制作。我们这里选择的是凝固好的高强度石膏,对于制作定格动画来讲,这个材料容易获得而且廉价。瓷器的造型需要使用手钻切割和打磨,造型处理好后还需进行抛光处理,抛光完毕后喷涂白色漆,漆层要厚,这样才能有瓷器的质感,如果瓷器有花纹的话还需要喷绘花纹,白色底漆喷好后,再喷涂一层比较薄的亮光漆即可(图 7-1-11、图 7-1-12)。

图 7-1-11

图 7-1-12

2. 玻璃制品

制作玻璃制品的难点在于材料的选择,玻璃透明性好,且表面光滑,易于制作的材料少之又少。看过《通灵男孩诺曼》中台灯制作花絮的人都了解,《通灵男孩诺曼》制作组在制作台灯玻璃罩时,为了达到足够好的效果,直接使用玻璃制作,将玻璃使用高温火焰烧制融化(图 7-1-13),再进

图 7-1-13 取自电影《通灵男孩诺曼》花絮

行塑形,玻璃冷却后再进行切割,这样制作的玻璃制品,虽然造价和难度都非常高,但是效果非常好(图 7-1-14)。

除此之外,还可以使用透明亚克力板制作,使用亚克力透明塑料板制作需要使用手钻进行大量的切割和打磨工作,外形制作好后,还需要进行抛光、喷涂颜色和亮光漆。这种方法成本较低,但是只适合做实心或开口很大的玻璃制品,效果也不及前面介绍的方法(图 7-1-15)。

图 7-1-14

图 7-1-16 取自电影《通灵男孩诺曼》花絮

图 7-1-15

3. 金属制品

金属制品的制作还是比较容易的,方法很多,其难点在于质感的表现,外形的制作没有什么特别的地方,使用很多材料都可以实现,因此,材料的选择上,只要能够做出需要的形状就可以。图 7-1-16 为电影《通灵男孩诺曼》的制作花絮中台灯底座金属质感的制作。

对于质感的表现,这里介绍几种方法。电镀法,由于使用的大多是没有导电性的材料,因此,电镀过程也较为复杂,首先需要使用碱和有机溶剂进行除油,目的是去掉表面的污垢,然后使用粗化液对材料表面进行粗糙化,这样可以增大镀层面积。粗化液的主要成分一般为硫酸、磷酸、铬酐以及重铬酸盐等酸性物质和强化剂,可以与模型表面的高分子化合物反应使表面凹凸不平。粗化过后要在模型表面吸附一层易于氧化的金属离子,最常使用的为氯化亚锡的酸性溶液。进入清洗槽中,之后进行活化,活化处理是将经过敏化处理的模型与具有催化活性的金属的化合物溶液进行反应,使一层薄薄的金属层附着在模型表面。到此为止,以上步骤为化学电镀,但是此时电镀层很薄,无法达到要求,接下来需进行传统电镀,如果需要金色就电镀铜,如果要银色的就镀锡。电镀完成后,电镀层是没有任何金属光泽的,需要经过细心的打磨和抛光,才可以得到漂亮的金属外表,最后进行少量的喷漆润色(图 7-1-17)。

除了电镀法外,还可以使用喷漆法。喷漆之前先要喷水补土使表面光滑,然后喷涂黑色底漆,黑色底漆干后,再往上面喷涂金属银,这一层很关键,喷涂效果的好坏直接影响到最终效果。接下来如果需要金色或其他颜色的金属,则需要喷涂透明的金属色,最后喷涂亮光油(图 7-1-18)。

以上就是金属质感的表现方法,但是,电镀法较为危险,所设计溶剂毒性也很大,因此在没有专业人士指导以及没有保护的情况下请勿使用此类方法。小型物件的制作方法大体就是上述几种,通过这些方法,基本可以完成大部分道具制作。

图 7-1-17

图 7-1-18

第二节
角色类道具

说起角色类道具，不可不提角色发型的制作，发型对于角色的重要性不言而喻。在定格动画中，我们会利用一切元素来支持角色的性格特征。一个设计得当的发型不仅能够为角色吸引更多的目光，还能彰显角色内在的性格。例如《通灵男孩诺曼》中诺曼冲天的发型，很好地诠释了诺曼不平凡的体质以及他的个性。我们来看看制作人员面对发型制作时有什么样的心得体会。

"在定格动画中，过肩长发对于制作人员来说简直是噩梦"，Jill（《通灵男孩诺曼》造型设计师）解释道，"随着角色的动作，长发时时会与肩膀有接触，而且它是垂直的，带有重力的属性，在拍摄运动时是不小的挑战。因为要确保运动自然且不会出现奇怪的压弯的痕迹。诺曼的姐姐 Courtney，就留着这么一个长长的、相对垂直的头发，还有一个超出肩膀的随意的卷发在马尾辫的末端。更令人感到棘手的是，她的头发是金黄色的。因为金黄色几乎是透明的，所以给她的头发固定住的线会比较难以隐藏"。Jill 飞快地说道："传统的做法是将头发和线黏在一起，那种黏合剂会保证头发的运动的灵活性，这点很好，但是同样也是黏合度这一点，对于金黄色头发来说，也有不小的麻烦，因为当真实拍摄时，黏住的灰尘和污垢在金黄色头发上非常明显。"最终她想出了一个新方法，她抛弃了将头发和线黏在一起的传统模式，而是改为给线包个套，然后将头发和套黏在一起。这样的话，线是可以自由旋转的，可以在套中伸出伸进，而且同时也很好地为头发做了支撑(图 7-2-1)。

图 7-2-1　Courtney

另外值得一提的是 Courtney 的奶奶。她有着大大的波波头的发型。采用了处理 Courtney 头发一样的方法,但是将七段包好套的线和头发黏在一起也是非常有难度的一件事。但是最后,这个难度又被诺曼的朋友 Aggie 所打破,因为她的发型是非常笔直的长发(图 7-2-2、图 7-2-3)。

还有一个叫 Mr. Prenderghast 的角色有着非常多的胡子,一直延伸到下巴的下面。而且这部分是这个角色身体模型的一部分。难点是让两个部分的胡子能整合在一起。制作人员做了些关于胡子的实验,发现可以用泡沫乳胶很好地解决这个问题(图 7-2-4)。

图 7-2-2　Grandma

图 7-2-3　Aggie

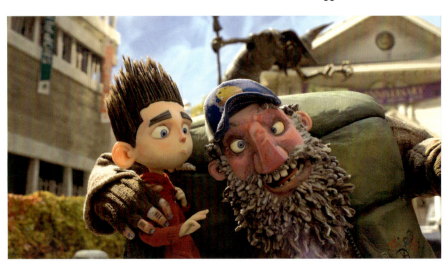

图 7-2-4　Mr. Prenderghast

图 7-2-5

图 7-2-6

角色类道具主要用来装饰角色以凸显角色的类型和性格特点，并且有一些道具需要很精细的制作来表现，例如《僵尸新娘》里那些服装上精心制作的饰品，制作组用了 10 个月时间才完成僵尸新娘戴的面纱和花冠。再如动画《通灵男孩诺曼》中，制作人员为角色制作的道具更是丰富而精致，例如诺曼使用的牙刷、书包等，制作上都是非常精细的。丰富而精致的角色道具不仅可以赋予角色更多的细节，使角色更加生动，也可以增加整部影片的真实感和丰富性。

下面我们就以女式单肩皮包为例，来演示制作的过程：

（1）首先确认好需要制作的包的款式，接着是画出皮包的分解裁切纸样，样板图纸绘制好后沿边线剪下，以此作为裁剪皮革时所用的模板（图 7-2-5、图 7-2-6）。

（2）样板裁剪好后，需要选择制作皮包使用的材料，一般而言，尽量选择使用厚度较薄且表面纹理较为细致的皮革作为制作材料。按照样板将皮革裁切好，然后将皮包开口处的皮革回折一小条并缝合好，作为皮包开口处。接着将其对折，从皮革背面将两侧缝合好。这样就得到了一个口袋状的雏形（图 7-2-7）。

（3）两侧都缝好之后，根据之前画的纸样，需要把包的两个夹角按照画好的横线缝合，以形成包底部的长方形底面（图 7-2-8）。

（4）缝好之后把包翻过来，可以看到缝好之后的样子，没有问题后将另一侧也缝合好，翻过来，这样皮包的包体就制作完成了（图 7-2-9、图 7-2-10）。

图 7-2-7

图 7-2-8

图 7-2-9

图 7-2-10

（5）接下来需要制作的是背包带，带子的材料可以使用皮绳或者皮子制作的皮带，这里我们使用的是皮绳。在背包带与包连接处，可以使用一侧带有球形的金色别针，这类装饰使用的小物件可以在互联网上购得。在需要连接的地方对皮包和皮绳进行打孔，并且使用别针穿过，带有小球的一段可以留在外侧作为装饰使用。另一端用同样的方法固定，这样，皮包带就固定好了（图 7-2-11、图 7-2-12）。

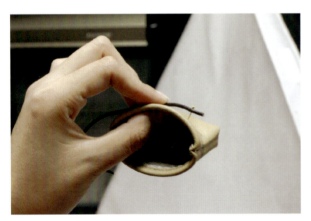

图 7-2-11

图 7-2-12

（6）但是，这样粗略的固定并不能将背带完全固定，还需要使用酒精胶或 AB 胶将皮绳与包连接的地方黏合固定，这样背带就结实了很多（图 7-2-13、图 7-2-14）。

图 7-2-13

图 7-2-14

(7) 同样的方法,将皮包另一侧背带也固定好,这样,一个女式皮包就制作完成了。另外,还可以加入一些装饰性的元素使皮包细节更加丰富而且美观(图 7-2-15)。

图 7-2-15

作 业

- 给上一章完成的场景及人偶配上适当的道具,使传递出的信息更加丰富。

思考题

- 请根据本章节中所讲的内容,制作几样你自己心有所属的道具,并思考在制作过程中需要注意哪些细节的处理。

第八章

将要呈现的最终效果
——特效和收尾

在经过了故事的构架、脚本、分镜头设计、角色的设定、制作、场景搭建、拍摄等一系列工作后，定格动画就正式"杀青"了，其实，定格动画可以说与电影、电视剧等影视作品是完全相同的东西，唯一的不同就是演员换成了没有生命的人偶。因此，影视作品和定格动画的制作流程几乎是相同的，尤其是在后期部分，完全可以像对待影视作品那样对待定格动画。当今主流的影视后期制作的流程和方法也完全适用于定格动画，同电影相同，如今发达的CG技术带给定格动画的是颠覆性的改变，我们可以利用CG尝试从前不敢想不敢做的事情，利用CG技术创造出更加可信的画面效果，大到环境场景的创造，小到人物细节的修复，CG的影子无处不在。

以2012年英国阿德曼动画公司出品的《神奇海盗团》为例，影片以海盗为题材，因此，影片中频繁出现了海浪、水花等元素，创造逼真的海浪和水花对于定格动画来说无疑是个难以解决的障碍，因此，创作团队选择使用CG技术来实现动画中海浪、水花等的效果（图8-0-1、图8-0-2）。

图8-0-1 取自电影《神奇海盗团》预告片

图 8-0-2　取自电影《神奇海盗团》预告片

海面环境也全部使用 CG 技术制作完成,使大型水面环境更加真实可信(图 8-0-3)。

图 8-0-3　取自电影《神奇海盗团》预告片

此外，该动画通过CG制作的部分还有环境烟雾、爆炸等效果，都为影片提供了非常丰富的画面效果与真实性（图8-0-4、图8-0-5）。

图8-0-4　取自电影《神奇海盗团》预告片

图8-0-5　取自电影《神奇海盗团》预告片

与《神奇海盗团》同年上映的定格动画《通灵男孩诺曼》在CG技术的应用上则显得更为突出，远处的山、天空等元素全部在后期被添加进去，有些地方还做了一些三维的建筑和物体对画面进行补充；主创团队在制作一些看似是CG合成的效果上下了很大的工夫，比如绿色的烟雾般的鬼爪、僵尸破土而出时迸溅的石块、小镇上空诡异的阴云，以及被审判的小女孩灵魂闪电一样炫目的效果，虽然也非常理想，但是若没有后期的深加工和渲染，在影片中也是无法立足的（图8-0-6）。

图8-0-6　取自电影《通灵男孩诺曼》花絮

再如与诺曼对话的那些浑身散发着绿色气体、虚幻缥缈的灵魂，同样也是经过前期拍摄后期处理得到的效果（图8-0-7）。

图8-0-7　取自电影《通灵男孩诺曼》花絮

在影片结尾，CG技术的应用也达到了一个高潮，影片制作中搭设了大量绿幕（图8-0-8），诡异的天空和空间全部在后期中被添加进来（图8-0-9）。我们无法想象，缺少了CG的《通灵男孩诺曼》展现给我们的又会是什么模样。

图8-0-8　取自电影《通灵男孩诺曼》花絮

在《阿凡提新传》动画的实际制作中，我们同样大量使用了CG技术去实现一些在定格中无法实现的效果以及一些可以实现却成本过高的效果。接下来，介绍一下阿凡提动画以及当下前沿定格动画的后期制作环节。

图8-0-9　取自电影《通灵男孩诺曼》花絮

第一节
自然现象

在传统的定格动画制作中,对于雨雪、风浪以及一些极端的自然现象的表现力是非常有限的,而 CG 产业的崛起,也使定格动画中自然现象的制作更加便捷和真实。

CG 技术在定格动画中的应用,其实与在影视作品中的应用完全相同,在前期拍摄时,就需要考虑到后期特效制作的需求,哪里需要添加绿幕、选用什么样的支撑骨架、模型的质量如何都需要考虑在内,但是,定格动画又有一点优于影视作品——没有拍摄产生的动态模糊,因此,不必考虑过多角色和道具色彩上的选色,同样使得抠像合成的效果更加完美。

定格动画经过前期的拍摄,首先要完成的就是对前期拍摄的摄像机轨迹进行反求以及对物体运动的跟踪,可以使用的工具有 PF-Track、NUKE、Boujou、3DEqualizer 等软件,通过导入原视频文件、添加跟踪点、跟踪、调整、重现跟踪、计算空间等一系列操作,基本可以达到完美的跟踪效果。完成跟踪,即可导出跟踪数据,跟踪数据既可用于 Maya 等三维软件的制作,也可应用于后期 NUKE 合成。而对人物和运动物体的跟踪,则需要 3DEqualizer 和 Maya 的配合使用,使简单的 3D 物体替换掉源视频中的人物和运动物体,以便于实现三维软件中角色与环境的交互(图 8-1-1)。

图 8-1-1　取自电影《2012》花絮

跟踪数据获取完成后，就可以在 Maya 等三维软件中制作所需要的特效元素了，比如下雪时撒落在角色身上的雪花、虚拟物体与角色的碰撞效果等。特效相关元素制作完成后就可以渲染输出了，接下来使用 NUKE、Fusion、Shake 等合成软件将渲染好的特效元素合成到动画中。

在《阿凡提新传》的制作中，我们大量引入 CG 制作技术，实拍与 CG 相结合，创作出更为可信的视觉感受。下面，将一一介绍《阿凡提新传》中自然现象的 CG 制作部分。

在动画中，巴依老爷带着阿凡提去沙漠里种金子，风暴气候、沙漠中沙子的形态、火焰等都是模拟的对象，我们大体可以将它们分为几个部分：(1) 狂风吹起的沙尘；(2) 天空中流动的云层；(3) 巴依老爷被流沙掩埋；(4) 云层中的闪电。接下来，就了解一下他们各自的解决方法和制作流程。

（一）狂风吹起的沙尘（图 8-1-2）

首先一个问题是狂风中沙尘的表现，从最终效果中不难看出，沙尘距离镜头非常远，而且只是淡淡的一些，那么从最终所需效果的角度上讲，这里的沙尘细节不要太高，有一个大概的纹理和动态即可。我们可以有三种方法来实现：第一种方法是后期的方法，第二种是前期的方法，第三种是前期和后期相结合的方法。这三种方法针对不同的情况而定，难易程度以及效果也各有不同。

方法一：后期方法。需要用到的软件是 NUKE，首先要做的，是使用 NUKE 的 "mask" 节点将源图像根据空间层次分割开来，由于《阿凡提新传》中，该镜头远处的沙漠是合成的背景图，因此，只需提前在 PS 中将分层处理好即可。分层做好后，需要在 NUKE 3D 视图中将各层依据空间关系分开，然后导入一组带透明通道的动态风沙素材，一般不直接使用其固有颜色，而是将透明通道复制给一个沙尘颜色的固态层，然后分别放置于各层之间，调整沙尘层位置，这样就得到了一个被狂风吹动的沙尘效果。但是，如果没有合适的动态素材该怎么做的场景？很简单，用 AE 做一个，可以找一张类似于扬沙效果的烟雾效果照片，背景最好干净，然后将图片拿到 PS 中将背景抠出，注意，只需要一个透明通道即可，因此，完全可以将需要的烟雾形态填白，背景填黑，边缘处理一定要细致，要有虚实变化的过渡效果，这样我们就得到了一个黑白的沙尘效果。将制作好的沙尘效果图片导入 AE，使用 Liquefy 命令对图像选择性地进行液化处理，然后在偏移属性中做关键帧，这样，就得到了一个动态的沙尘效果，然后按照上述方法应用于 NUKE 中即可。这种方法一般可以完成大多数情况下的效果制作，包括远处云层、雾气等效果，《阿凡提新传》在实际制作中就使用了这种方法。

图 8-1-2　阿凡提身后的沙漠上的狂风和沙尘

方法二：前期方法。这种方法可能是三种方法中效果最差的，但是也相对简单。在制作之前，我们已经得到了该镜头的摄像机反求数据，因此可以轻松地对地形进行重建处理。做了远处沙丘的地形后，我们使用该地形发射粒子系统，通过对粒子添加动力场以及更改粒子自身的动力学属性，可以轻松获得粒子的运动形态。如果有类似于飞沙的烟雾效果序列图就使用精灵粒子贴图作为粒子的渲染类型，如果没有，就用粒子云作为粒子的渲染类型，然后让粒子出生时间和死亡时间做透明度的渐变效果，最后渲染输出，并在NUKE中合成效果。这种方法得到的效果不如方法一，但在一些情况下也足够使用。

方法三：前期与后期相结合的方法。这种方法的创造性很高，控制非常随意，但是也要付出时间和难度上的代价。这种方法需要用到的是Maya的2D流体模块，Maya的流体系统可以非常轻松地模拟出烟、火、爆炸等气体流体形态，而流体系统中，2D流体框虽然只能表现2D的流体形态，但是却比3D流体更加易于控制，因此，制作中可以使用2D流体达到的效果就绝对不会使用3D流体。创建一个较为长一些的2D流体框，在流体框底部创建一个长方形发射器，并给流体添加一个横向的风场，通过对流体属性的调节，得到被狂风吹起的沙尘效果。动态制作好后，就可以渲染了，不需要渲染光影，只要黑白通道图即可，渲染得到的序列，按照方法一将其合成到场景中去。这种方法看似费时费力，却是三个方法中可控制度最高的方法，因为我们可以使用2D流体创作出任何想要的风沙效果。在《阿凡提新传》动画中，借助非常丰富的特效素材资源，我们使用上述第一种方法轻松获得了一个较为逼真可信的沙尘效果。

（二）天空中流动的云层（图8-1-3）

云的制作一直以来是CG制作的难点，Maya、HOUDINI都可以制作出非常逼真的流云效果，其中HOUDINI凭借着更加随意的创造性，更是成为公认的造云利器。在《阿凡提新传》中，流云效果由Maya和NUKE共同完成，思路类似于游戏中制作skybox的方法，使用多层次的云层使天空表现得更加丰富。

首先，在NUKE中为原视频添加天空基底，并降低其纯度和明度，调为深色，给这层天空做一个由右向左的动画，一定要缓慢，所谓速度决定空间的大小，慢了就会显得场景很大。然后是天空中流云的制作方法，如果可以找到合适的素材，直接放在NUKE里合成就好；如果没有，则要在Maya里创建所需的流云的形态。我们大概需要两种形态的流云，第一种是较散的类似于烟雾的流云，第二种是聚集成一朵一朵的流云，这两种流云都可以使用Maya的流体模块实现。我们先来看第一种云的实现方法，这种云的制作需要用到Maya的流体模块，并且需要使用3D流体

图8-1-3　天空中的流动云层

框制作来表现更为突出的立体视感，Maya 为我们提供了很多 3D 流体制作的云雾效果，可以直接对这些效果稍作调整，达到想要得到的云雾效果。首先从 Maya 的"Visor"窗口的流体效果中挑选一个云雾效果，此处用了最后一种效果作为调节的基础（图 8-1-4）。

图 8-1-4

流体云导入 Maya 后，将流体框调整为长方形，并且根据长、宽、高更改其分辨率（图 8-1-5）。

接下来需要调节的主要是纹理下的参数，调节之前，须将"不透明度"下的"输入"改为"中心渐变"，并且将衰减形状改为球形，最后通过调节纹理下的"阀值"、"振幅"、"频率"、"纹理比例"和"纹理旋转"等参数，可以得到较为理想的效果，渲染测试，查看效果（图 8-1-6、图 8-1-7）。

根据影片需要，仔细调节云层，同时多次渲染测试效果以达到立项状态。云层形态调节完成后，为云层"纹理时间"属性添加基于时间的线性递增的表达式，可以调节渲染和灯光参数，角度调节为动画中需要的角度，渲染输出（图 8-1-8）。

图 8-1-5

第二种类型的流云效果与第一种制作方法相同，同样是从"Visor"窗口导入，此次我们导入的是第一种云层，同样按照上述方法调节流云形态直至达到预期效果（图 8-1-9）。

图 8-1-6

图 8-1-7

图 8-1-8

图 8-1-9

两种流云输出完成后，就可以拿到 NUKE 中合成。前面已经讲过，背景天空的合成方法与游戏特效中 skybox 的制作原理是一样的，只需要在 NUKE 的三维视图中将渲染好的流云素材叠加在天空背景上面即可，空间关系要处理明确，然后在流云方向给图层一个位移的变化，速度决定空间，近一点的云可以快一点，远处的云要很慢，最后调整色彩，统一色调。

（三）巴依老爷被流沙掩埋

随后一个较为复杂的特效制作是巴依老爷在沙子里挖出金子后被流沙埋没的镜头，此处沙子流动和下沉为后期添加进来的，沙子的制作通常都是使用粒子系统完成，以粒子的形态代替沙子是一个较为廉价但效果明显的方案，这里，我们使用了 Maya 粒子系统来实现。根据动画的设定和实际要求，大概过程为：四周沙子向中间流动，然后中间的部分沙子开始坍塌，最后全部坍塌。那么我们需要解决的问题就是两个：第一是沙子流动，第二是沙子坍塌。根据场景需要，我们已经创建了地形地貌的模型，而且，在巴依老爷脚下做了一个空洞，首先要做的是在这个空洞上面补上一个模型作为沙子未塌陷之前的形态，此处用了一个球体，并将下半部分删除，之所以使用球体，是因为球体默认创建的 UV 较为适合这次效果的实现（图 8-1-10）。

通过对球体的编辑可以得到一个大致的地形（图 8-1-11）。

而这样制作出的地形 UV 又有着独特的优势，地形越到中心，V 方向的数值也就越大，这也是我们制作沙体流动的关键所在（图 8-1-12）。

创建以洞表面地形为发射源的粒子系统并选择表面发射，发射速率增大，且勾选"需要 UV 选项"，初始速度调节为"0"，此外我们还可以给粒子系统一个较低的粒子数限制，播放测试（图 8-1-13）。

图 8-1-10

图 8-1-11

图 8-1-12

图 8-1-13

接下来,需要将粒子 goal 到地面模型表面上,并且在表达式中写入以下表达式:

particleShape1.goalU = particleShape1.parentU;
particleShape1.goalV = particleShape1.parentV;
particleShape1.goalOffset=<<0, rand (0.3), 0>>。

这样,粒子的 goal 目标点是相同的,而且在法线方向上有个高度的随机值,这样沙层看起来不会太单薄。然后为粒子添加一个浮点型的每粒子属性——vcol,并为该属性赋予一个基于 goalV 属性的渐变纹理,将渐变纹理的首尾调为全黑,中间调为灰色,然后在运行表达式中使 goalV 递增 vcol 值的 0.01 倍。这样,我们就可以得到一个粒子逐渐向中心流动的动画效果,且中心和边缘处的粒子速度为 0,介于它们之间的地方的粒子则随着 goalV 值越靠近 0.5 速度也越快(图 8-1-14)。

流动的沙子形态做好后,接下来是沙层坍塌的效果。大致思路是基于对贴图信息的判断,给 goalPP 赋值 0 或 1 来控制粒子的散落效果。为地面模型创建一张贴图,颜色越黑的地方塌陷得也就越早(图 8-1-15)。

图 8-1-14

贴图制作完成后，在粒子属性中加入表达式，使粒子读取 goalU 和 goalV 所对应 UV 点的贴图信息，然后提取其中的亮度值，将亮度值乘一个较大的数字并做判断，如果得到的值比当前帧数小，则使 goalPP 等于 0，否则 goalPP 等于 1（图 8-1-16）。

图 8-1-15

图 8-1-16

最后创建一个重力场使 goalPP 等于 0 的粒子下落，并赋予湍流场，做一些细节的扰乱效果。播放测试，效果较为理想（图 8-1-17）。再对表达式和场的参数做一些微调，并增加粒子，这样，流沙坍塌的效果就制作完成了。

流沙的效果制作完成后就需要渲染输出，粒子的渲染与普通物体不同，尤其是可以渲染粒子体积的渲染器少之又少，较为优秀的渲染器有 Renderman、3delight、Arnold、Krakatoa、Fury 等。由于 Arnold 功能上的限制，基本可以弃用。而经过测试，Fury 虽然专门为渲染粒子所设计，而且参数方便简洁，但是在动态模糊的处理上却出现了问题，由于 Fury 的运动模糊是基于对速度矢量的改变，在原先速度方向上增加一段"尾巴"，因此造成了运动模糊无法完美地贴合粒子的运动路径，导致运动不自然。然后是 Krakatoa，Krakatoa 无疑是一款非常优秀的粒子渲染软件，甚至提供了粒子差值运算，完美地支持粒子的着色属性。3delight 和 Renderman 则提供了更加方便的专用粒子属性，运动模糊的计算也非常快速，更重要的是提供了空间粒子尺寸，而不像 Krakatoa 渲染的粒子都是同样大小没有空间感。最终，项目选择使用 3delight 作为输出渲染工具。输出是采用分层渲染，以便于输出不同的渲染层。3delight 默认的渲染方式是基于阴影贴图的方式

图 8-1-17

得到阴影，因此需要在粒子和灯光上都加入 3delight 的预设属性，并打开深度阴影，且在粒子属性的 3delight 节点中打开 DSM 属性。粒子颜色则使利用粒子采样节点将粒子的色彩和透明属性输出到一个材质球上，然后给粒子赋予这个材质球，这样渲染出的粒子颜色就可以得到很好的识别。最后，我们使输出的各个分层进入 NUKE 合成，得到最终效果（图 8-1-18）。

（四）云层中的闪电

闪电是几种自然现象中制作最为简单的一种，闪电大致有两处，一是天空中云彩中的滚雷和闪电，二是巴依老爷被闪电击中的一幕。天空中的滚雷可以直接利用源云层的素材，在需要出现滚雷的地方使用 mask 画出并调色为滚雷的亮蓝色，之后做一个叠加的变化即可。空中的闪电和击中巴依老爷的闪电直接使用素材或者插件制作并叠加在原画面中即可（图 8-1-19、图 8-1-20）。

图 8-1-18

图 8-1-19

第二节
虚拟场景

在实际制作中，出于对成本的控制，并不需要将所有的场景元素都使用实体创建和表现，而有一些则无法在前期制作，这些都需要使用后期手段进行制作。

在《阿凡提新传》的前期拍摄中，我们只制作了一部分距离较近的场景，而远处场景和天空等元素都使用 CG 技术完成。在成品中不难看出，后期加入的虚拟场景不仅为动画节省了时间和成本，从整体效果上讲，CG 场景的制作弥补了《阿凡提新传》所使用的定格动画拍摄技术中的不足，尤其是在大场景的制作上，CG 制作的场景表现力并

图 8-1-20

亚于定格实景的表现力，同时弥补了实景对空间表现感的不足，使动画的场景更加真实可信，空间纵深感更加突出，使定格动画不仅仅局限在有限的"一亩三分地"（图8-2-1）。

首先需要完成的是场景中建筑的设计和创建，建筑的风格要与前期拍摄得到的风格相吻合。由于故事发生在新疆沙漠地区，因此制作时也参考了大量的新疆较为古老的民居建筑。模型的整体风格较为卡通，比例上每层建筑的高度与角色阿凡提的高度相仿，整体造型上宽下窄，一些细节不规则结构在创建时，使用多边形编辑制作，边角处理较为圆润，窗口形状和大小须做一些变化，使建筑看起来更加生动并更加卡通化。有必要的近景，还需导入ZBrush进行破损和纹理效果的雕刻。模型完成后需要绘制纹理贴图，通常来讲，新疆较为古老的民居都属于土木结构，内部框架为木材结构，墙体则使用泥砖砌成，外部墙皮通常为黄土混杂一些杂草制作而成，在西北，这种建筑结构和用料是非常常见的，至今还可以在一些不发达的农村找到此类建筑的影子。这种材质的墙体和建筑的最大缺点是易损、墙皮易脱落。同时，新疆处于我国的西北地区，纬度高，日照时间长，降水也非常稀少，因此整体环境是非常干燥的，包括墙体建筑，表面非常干，苔藓等对水分需求较高的植被不易生长，因此不会出现明显的青苔迹象且杂草树木等植物也较为稀少，同时屋檐下出现雨水侵蚀的迹象也非常弱，墙体靠近地面的地方更不会像降水多的地区那样出现被水浸湿的痕迹。同时，由于西北地区长年风沙侵蚀，很多墙体、建筑风化程度较为严重，造成建筑墙体表面会有明显的风化后的粗糙感且屋顶窗台上容易沉积沙土。综上所

图8-2-1

述，我们大体可以总结出房屋贴图制作时需要注意的几点：(1) 泥墙质感；(2) 脱落的墙皮；(3) 整体要有干燥的感觉；(4) 可以有微弱的水流侵蚀线但不能出现大规模被水浸湿的痕迹；(5) 墙体没有苔藓附着；(6) 墙体风化严重；(7) 落灰严重。在动画前景的实体模型的创建中，我们同样是根据上述七点内容制作了实景的建筑模型，因此在绘制虚拟场景的贴图时同样要遵循上述七点规律，这样，我们利用一些拍摄好的贴图素材经过加工、重新绘制，制作出与实体场景纹理相同而可信度较高的贴图纹理。

建筑制作完成后，则需创建沙漠地形地貌，并创建纹理材质。虚拟场景制作完毕后，就可以调节渲染了。由于新疆地区日照时间长、干旱，因此光照感要足，在前期拍摄中，我们利用景棚和灯光的布置，模拟出了还原度较高的日光，在这里，我们同样要模拟这样的照明和渲染质量来匹配前期拍摄的场景。但是，在实际操作中，并非所有的建筑和场景都需要使用实体的3D模型来制作，这就涉及大场景制作中一些关键性的技巧。例如，我们看到的成片中一开始镜头下拉时，远处是无边无际

的沙漠和一组规模非常庞大的建筑群，如果这些都使用CG制作模型和场景的话，势必会是一个非常庞大的工程，这里我们就将使用到CG后期制作中常用到的Matte Painting技术。我们只渲染几处较为代表性的建筑的单帧图片，并使用PS将它们拼接起来，组成我们所需要的庞大的建筑群，最后输出合成的单帧图片。后面的沙漠和天空同样如此，但是沙漠和天空需要根据空间和透视关系分开层次然后分别导出图像。最后在NUKE中将这些图像按照空间关系分布在三维空间中并导入跟踪好的摄像机数据，这样远景中的建筑、沙漠和天空就有了层次感、相对运动和正确的透视关系，而制作时间甚至为制作实际场景所需时间的百分之几。而处理中景中的街道和建筑，原理与上述方法非常相似，由于中景的建筑位置方向都已放置好并且渲染参数也调节完成了，因此只要在摄像机角度直接渲染单帧图片即可。渲染时要逐个依次渲染房屋的全貌，渲染完成后，将所有模型的贴图去掉而改用刚才渲染好的图片，图片与建筑要一一对应，而贴图需要使用摄像机投射方式投射在模型上面。接下来，删除所有灯光，材质调为自发光并去掉其他属性，使用线性渲染输出即可。此时渲染速度几乎可以忽略，而我们所花费的时间也仅仅是渲染单帧图片和更换贴图的时间（图8-2-2）。

图 8-2-2

第三节
光影和校色

光影与色彩的调节是在影视动画后期部分中至关重要的一个步骤,在拍摄的过程中,可能由于光照的色温,或者摄像机等原因,导致最终呈现出的画面不真实,色调、明度上不统一,甚至偏色、曝光过度,又或者是拍摄出来的画面整体风格达不到主体艺术层面上的基调,这时就需要通过影视后期制作中的校色环节来解决问题。校色可以达到烘托场景气氛的作用,通过对视觉色彩的调整,可以得到不同的色彩和气氛,能够让观众正确地感受到影片的整体风格和情绪,对画面效果起到了至关重要的作用。根据资料显示,周星驰在《大话西游》中,采用了接近红色的暖色调来表达影片的戏剧性(图8-3-1)。

《满城尽带黄金甲》从场景布置到角色服饰都用了大量的黄色,让观众感受到画面里充满了至高无上的富贵和权力(图8-3-2)。

在影视动画中,光影与色彩的展现更是表达了艺术创想的核心。不管是在影片制作的前期、中期还是后期,营造各种光影和色彩的方法都是影视动画制作的核心。《阿凡提新传》在色彩和光影的调节上也是费尽了心思,将色彩和光影做到了极致。

目前市场上各种可调色的软件种类非常多,例如Color、达芬奇、Combustion等。Color是苹果系统最被广泛使用的调色软件,也是最近被加入苹果系统Final Cut Studio系列软件中非常专业的影视后期调色软件。之前我们提到过,在影视动画后期制作过程中,校色对作品色彩的还原和营造整体的风格特点的作用是非常大的,而Color调色软件的优势之一就是可以很好地完成色彩还原的工作,它有很多专业化的调色工具,操作起来也非常方便,可以让初学者轻易了解它的操作方式。Color把常见功能与直观的全新3D色彩空间结合了起来,因此使用者会发现Color使用起来很方便,并且Color有一个很大的优势就是可以和苹果的剪辑软件Final Cut Pro进行简单衔接,可以使调色和剪辑同时进行,避免了频繁的输入输出而导致质量降低,保证了画面的清晰度,为后期工作提供了相当大的便利。

达芬奇调色软件也是值得调色师信任的软件,世界各地的调色师都在使用,并且达芬奇软件所调出来的画面感是其他调色工具无法比拟的。达芬奇可以轻松、高质量地处理各类图像,也只有达芬奇是通过YRGB处理方式来独立调节亮度,对于高光和饱和度的处理都可以很方便地进行控制。还可以通过更改节点的连接方式制作出让人为之惊叹的画面风格。达芬奇还有一个很方便的图库工具,可以随时加载调色设置,在校色的过程中方便调整画面风格的一致性。达芬奇调色软件是处理高端影视动画工作的完美选择,为调色师以及后期工作者提供了便利。

Combustion软件是一种三维视频特效软件,是为了视觉特效创建而设计的工具,支持PC或苹果平台,针对Combustion的色彩校正功能,调色师在校正的过程中大可不必担心画面的原始质量,

图8-3-1 取自电影《大话西游》

图 8-3-2　取自电影《满城尽带黄金甲》

所有的色彩校正功能都是由通道控制,具有统一的界面,有 Color Balance、Level、Tint、Curve、Brightness/Contrast、GaMMa、Equalize、Shadow/Midtone/Highlight 调节和更多色彩校正工具,NTSC 和 PAL 色彩限制,RGB\HSV 色彩空间模式。调色师可以按照想要的画面效果来自由控制色彩的变化。

一、色彩

在《阿凡提新传》的前期拍摄中,我们时常无法达到色彩上令人满意的效果,因此,通常都会选择线性工作流程的拍摄方式去进行前期的制作,这样,画面饱和度较低,光影对比度较弱,细节更多,更有利于进行后期的润色处理。例如,巴依老爷拉着阿凡提说悄悄话的一幕,在前期拍摄时,光线较为昏暗,色彩的亮度和纯度都不够,在后期颜色的调节轻松完成对颜色的还原和修正(图 8-3-3)。

图 8-3-3

再如后面风暴中的场景,前期拍摄中画面整体为暖色调,而我们需要的则是阴雨天的冷色调,通过降低暖色元素的饱和度而升高冷色元素的饱和度,即可达到所需要的色彩效果(图 8-3-4)。调色对于影片的整体情感表现非常重要,是不可缺少的一步。

二、光影

光影的调节在后期处理中也是非常重要的,好的光影效果更容易烘托出环境带给人的感受,而往往前期拍摄不能带给我们满意的光影效果,"我们没有大师那样的技术,但是别忘了我们有像大师一样的 PS",没错,后期处理对片源质量的影响往往是颠覆性的。《阿凡提新传》中,有很多场景都对光影效果进行了大量修改,例如刚开始的城市中,虚拟场景与实拍场景光影的匹配,使画面整体感更加真实。又如沙漠中的场景,将拍摄时亮度很高的晴天的场景调节为阴雨天的光感,使场景更加贴合设定中阴雨天气的环境特点(图 8-3-5)。再如洞穴中,将原本微亮的场景改为一个较为黑暗的空间。

诸如此类,还有很多,我们就不一一列举,总之,对光影的校正和调节,对于影片整体质量起着至关重要的作用。

三、二次照明

通常,对动画中色彩和光影进行细致的调节和校正远远无法达到后期所需要的效果,有些情况下甚至需要对光影进行重新编辑和后期的第二次照明。例如,一些灯光效果在前期拍摄中难以控制,或者说前期拍摄中灯光设置有问题需要

图 8-3-4

图 8-3-5

调整,这些都需要使用后期的方法对光影关系重新进行定义与编辑。

在《阿凡提新传》中,同样有许多光影效果需要进入后期来解决,例如巴依老爷被闪电劈中时闪电将周围照得非常亮(图 8-3-6)。而在洞穴中,

图 8-3-6

图 8-3-7

火把的火光将周围环境照得忽明忽暗（图 8-3-7）。

这些灯光效果，有些难以在前期拍摄时控制，有些则是前期效果不够理想。无论是哪种原因，我们都需要在后期为动画重新创建光影效果。

通常来讲，可以将光影的关系分为亮面、灰面和暗面，而在后期软件中，亮灰暗的区分则更为细腻，而可控度也更高，也就是说，可以将任何一个暗面调为亮面色以及将亮面色调为暗面，基于这样的功能原理，就可以对源场景进行简单的亮度调节和光影的重建，例如，可以将角色的亮面的亮度和曝光提高来模拟高强度的正面光源。

除此之外，还可以通过获取图像的 Normal 层在 NUKE 中重建图像的空间关系，并在三维视图中加入灯光节点对三维空间进行照明而达到二次照明的效果，但是这种方法的局限程度较大。除上述两种方法外，还可以通过三维软件对动画场景进行重建，重建的方法前面几节有过涉及，利用重建的三维简模就可以进行照明并获取所需要的灯光层，再通过三维软件合成照明效果，或者直接将简模导入 NUKE，利用 Matte Painting 中摄像机投射的方法进行图像三维投射，并在三维视图中重建灯光节点来制作所需要的灯光效果。

通过上述几种思路和方法,可以对已经拍摄好的素材中不满意或是缺少的灯光效果进行修改和重建,三种方式各有利弊,又针对不同的情况。

相比实际的项目操作,上面介绍的只是凤毛麟角,有许多的技术和技巧都被应用到了定格动画的制作中,如同本章开头所讲,定格动画与影视作品的CG流程可以说是完全相同的,定格动画已经成为一个多元化的艺术表现形式。相信随着CG技术越来越成熟、越来越便捷,更多的定格动画将使用CG技术来实现一部分传统技术无法实现或难以实现的效果。

● 作 业

- 尝试为你的场景或人偶加入适当特效,完成一小段完整的定格动画。

● 思考题

- 读完本书,你最大的收获是什么?谈谈对定格动画的理解和认识。